西方經典技法叢書

風景水彩畫技法

37種策略性思考的繪畫技巧

凱瑟琳‧吉爾、貝絲‧敏思／著

劉 靜／譯

鄭伊璟／校審

• • •

新一代圖書有限公司

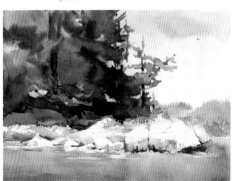

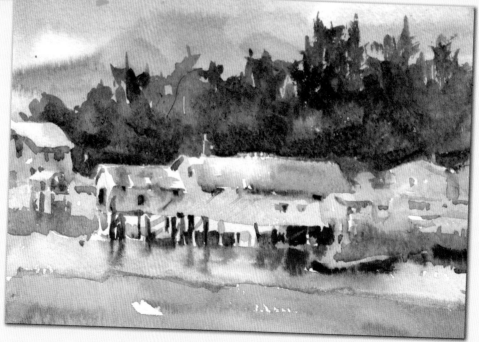

POWERFUL WATERCOLOR LANDSCAPES

從觀念中認識水彩，才能有技巧策略的創造出好作品

　　水彩從來不只是只有技法，一幅感動人心的作品，其實都是藝術家經過個人的經驗或是感動而重新詮釋眼前所看見的景物。因此，雖然書名名稱為《風景水彩畫技法》，但實則是一系列具有系統及策略的水彩創作。

　　以往我們常注意到一幅畫如何地完成，觀看作品上色的先後順序，但卻是忽略在一開始作畫前，是需要縝密的思考及想像完成後作品的樣貌，這本書的作者就是弭補了我們在作畫之前忽略的這一段，因為這關乎著這幅畫未來走向的一切。由於本人在美術班的教學生涯中，也看到很多學生一拿起筆來就拼命的去刻畫眼前的景物，導致畫面最後沒有統一感，或是某部分景物刻畫生硬，同時之間，也失去了坐在現場進行風景寫生真正的本質。在面對攝影及數位手機的方便性，一張風景照也許也能修圖為像是水彩畫的話，那我們還需要表現出風景水彩的什麼呢？因此風景水彩是在讓我們享受眼前美麗的景物，讚嘆大自然神奇的魔力，將這份感動放在心裡，透過大腦進行策略性的思考畫面的佈局，透過你神奇的手來讓看畫的人能夠感受到你當時的氛圍，我想，那你就成功了！

　　在這裡我還跟大家分享我觀後的一些小小看法：

1. 給教水彩課程的教師，我發現其實可以從本書去發展一套嚴謹有系統的教學策略，在課程中實施，從畫前的心態調整，速寫的明暗佈局，都可以成為實施風景寫生前的小練習，帶領學生一步步建立構圖及明暗，而後才開始進行水彩的上色。

2. 給正在學習水彩的學生或是熱愛風景寫生想記錄下美感景物的人們，本書會顛覆你原本對於一件繪畫作品的產出，並不只是從水彩的上色開始，而是在更早的心態及策略佈局。

簡單來說，這是一本這樣的書：

透過你的眼 360 度「實地觀察」的圖片呈現 ≠「攝影照片」≠「寫生作品」

但「寫生作品」卻是你「實地寫生」的觀察感受 +「攝影照片」，並透過你策略性的思考所呈現的結果。

國立鳳新高中　鄭伊璟老師　衷心推薦

作者簡介

凱瑟琳・吉爾（Catherine Gill）在美國西北部生活、工作了三十多年。她在外景地用水彩、油畫顏料和粉彩筆繪畫，她也是一位版畫家。凱瑟琳在西雅圖的工作室以及美國、歐洲、中國和澳大利亞的工作室教授繪畫藝術和版畫的設計和製作。她的作品在《藝術家雜誌》（The Artists Magazine）和《水彩之魔術》（Watercolor Magic）上佔有重要位置，並已在世界各地展出。凱瑟琳與人共同創辦了一個名為"國際藝術合作夥伴"（Art Partners International）的組織，致力於匯集來自不同文化背景的藝術家。她也是眾多藝術協會的成員，如西北水彩畫協會（Northwest Watercolor Society）、華盛頓女性畫家協會（Women Painters of Washington）、華盛頓室外繪畫藝術家協會（Plein Aire Painters of Washington）、西雅圖版畫藝術協會（Seattle Print Arts）以及西北版畫藝術協會（Print Arts NW）。如果希望瞭解凱瑟琳的藝術作品，你可以訪問她的網站 www.catherinegill.com。

貝絲・敏思（Beth Means）居住在華盛頓州的西雅圖，是一位作家和藝術家，她的其他作品包括《中學寫作教學——技巧、竅門和方法》（Teaching Writing in Middle School—Tips Tricks and Techniques）。

獻詞

謹以此書獻給我的父母，感謝母親教我心存夢想，感謝父親讓我有勇氣堅持夢想。另外，我要將本書獻給所有勇於翻開書頁的讀者們。

作者照片
麗貝卡・道格拉斯
（Rebecca Douglas）攝

致謝

一本書的創作需要慷慨大方、專心致志的團隊進行全力合作。首先我要感謝貝絲・敏思，她細心瞭解我多年來的工作室訊息，經過漫長的合作時日將我的想法和語言化成了充滿活力和樂趣的一本書。與這樣一位才華橫溢的作家共事的過程也類似於創作風景畫的過程：最佳作品出自充滿活力、創造力和熱情的關係。我要特別感謝瑪莎・敏思（Martha Means），這位不過問業務的合夥人，她的才華、支持和熱情幾乎出現在書本的每一頁。迪克・伊格（Dick Eagle）為本書中所有的藝術作品傾注了他寶貴的時間和高超的攝影技術。芭芭拉・皮茲（Barbara Pitts）和達雷爾・安德森（Darrell Anderson）仔細閱讀了本書的初稿並提供了不可多得的建議。丹・吳（Dan Woo）為我們提供了良好的建議。我的丈夫弗蘭克（Frank）和貝絲的丈夫肯・哈屯（Ken Hartung）無數次地為我們跑腿出力。北極光出版社（North Light）的編輯傑米・馬克爾（Jamie Markle）、詹妮弗・萊波雷（Jennifer Lepore）凱利・梅瑟利（Kelly Messerly）和凱西・基普（Kathy Kipp）通力合作，沒有他們的知識、熱情和支持，本書將無法完成。

我還要特別感謝我工作室裡的學生們，多年來他們堅持不懈地向我提出了許多好問題。是他們讓我努力地仔細地思考為甚麼我在藝術上會如此操作。是他們的問題促使我對明度、色彩和技術進行了相當有創造性的調查研究。我希望問題永無止境，尋找問題答案的過程永遠能如此意趣盎然。

目　錄

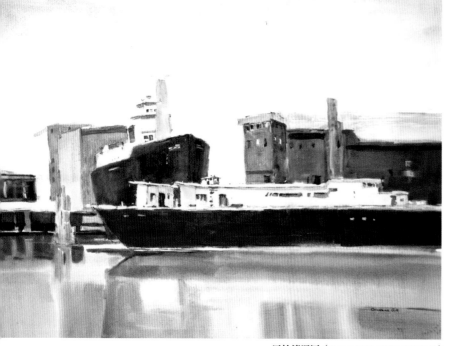

巴拉德運河（BALLARD SHIP CANAL）
水彩和粉彩畫（56cm×76cm）

第 6 章
強而有力的色彩 *112*

用你獨特的目光觀看風景中的色彩,將它們納入你獨特的
感受之中,你將發現色彩帶給我們的力量。

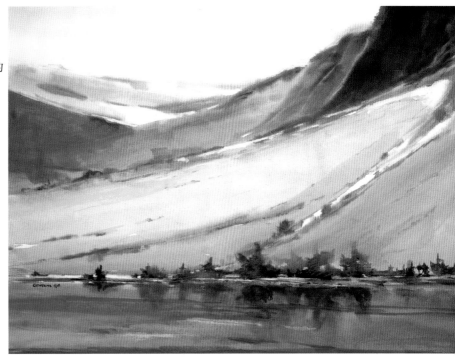

阿拉斯加福茲特羅(FORD'S TERROR,ALASKA)
水彩和粉彩畫(56cm×76cm)

**華盛頓甘布爾港
(PORT GAMBLE,WASHINGTON)**
水彩畫(28cm×38cm)

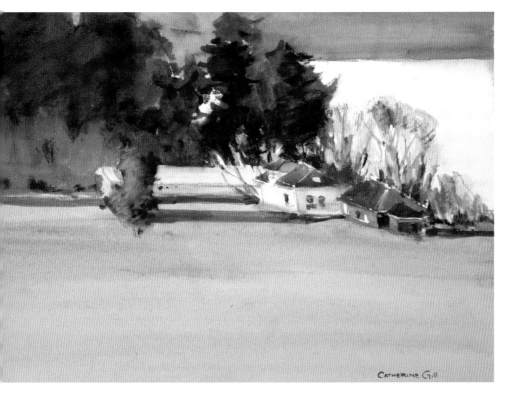

前言

一開始學畫，人們會自然而然地集中於繪畫技巧，從而常常自問："我怎樣才能把一棵樹畫得像樹，或者怎樣才能把一塊石頭畫得像石頭？我又如何才能讓山峰在遠處綿延，讓湖泊在近處平臥呢？我怎樣才能把水的顏色畫對呢？"

然後終於有一天，你突然發現想像依然不夠，你看看自己的圖畫，即使是最美麗的作品依然無法給你滿足感，你想要得到更多，更多的美感、更多的內涵和更多的一切。有時候你甚至不能肯定自己究竟想要什麼。你幾乎沒有意識到這一點，就毅然踏上了一個新的旅程，你希望人們會駐足凝神欣賞你的圖畫，希望有人會熱烈叫好。你想要獲得更多的力量。

我與貝絲‧敏思共著此書與大家分享一些繪圖技巧，這些技巧在此階段對我的學生們頗有助益。我稱它們為"策略性思考的繪畫技巧"，因為每個技巧都能為你的圖畫增添影響力，其中有些是一般的設計技巧，如創造更多有趣形狀的方式，其他技巧對風景畫家特別有用，例如如何調配好看的綠色這一技巧能幫助你充滿自信地繪製綠草、綠樹、碧水，淺綠、深綠、藍綠等各種綠色，這些技巧不一定困難重重，更為重要的是使用合適的技巧處理你的工作。

把本書看作一個小小的背包，想像其內裝有遠足指南、便攜爐、幾個便利貼、溫暖的手套、藍色紙巾盒及其他順手可用的物品，讓你不會偏離目標，順利地畫出更有氣勢的圖畫。

本書的各個章節以繪圖的順序進行組織，以拿起畫筆之前要做的諸多決定開始，然後是透過繪製明度草圖組成堅實構圖。這一點特別有用，那是因為擺在你面前的是三維立體的風景，你必須把風景畫在平面的紙張上。要是你以平面的形狀設計了有力的構圖，這樣繪圖時添加第三個維度的工作更為簡單，而且完成圖之下會有更為有力的骨架。本書的最後一章介紹了多種技巧，幫助你創造強烈的色彩，用令人興奮的透明色、生機勃勃的中明度和有趣的低明度取代無力的色彩或者渾濁不清的顏色。

箱形峽谷的溪流（BOX CANYON CREEK）
水彩和粉彩畫（38cm×28cm）
貝勒維團體健康醫療中心收藏

8

增加力量

是甚麼成就了一幅大氣磅礴的圖畫？如果你想增加力量，那麼力量從何而來？開啟力量的關鍵何在？關鍵當然不在於技術，僅僅因為一幅山峰的圖畫看起來像山峰並不能令其顯得大氣磅礴，在大氣磅礴風景畫的引擎罩之下有比技術更為強大的發動機；關鍵也不在於風格，因為大氣磅礴的風景畫風格迥異，有神秘逼真的，也有生動抽象的。

我認為，力量始於你看待作為藝術家自己的方式以及你與所繪風景建立聯繫的方式，作為身負使命的藝術家，繪畫鍾愛的景觀時，你需要以強大的力量來賦予值得努力的一切。雖然無法用眼睛看到這兩個力量來源，但總能感覺到它們的存在，而且也能感覺到它們的缺失，它們不僅僅是你所能添加之力量的唯一來源，而且是為你的藝術增添力量的最佳之所。

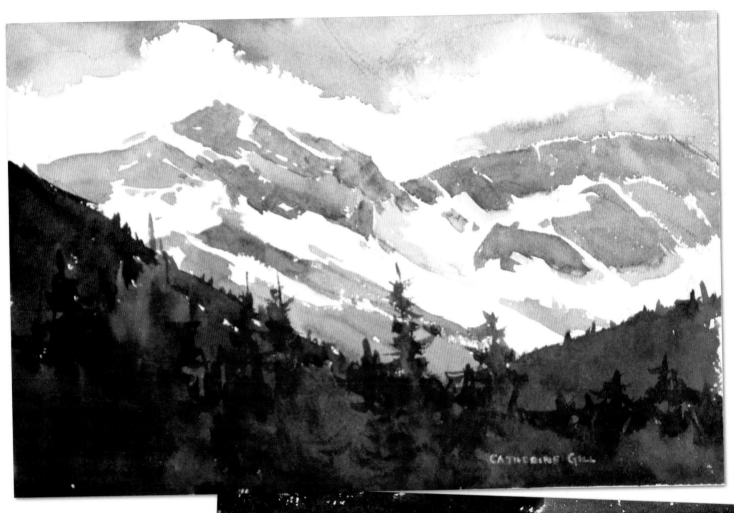

與風景建立聯繫

這是在外景地繪製的斯坦利山（Mt. Stanley）的小習作圖。對我而言，與風景建立聯繫的最佳方式莫過於在一幅小圖中捕捉其形狀和色彩。我喜歡岩石的層次感、岩石上和山谷中重複出現的 V 形以及較暗的近景和陽光明媚的遠景之間的對比效果，這些是加拿大此地區的特色。

斯坦利山（MT.STANLEY）
水彩畫（19cm × 28cm）
翟賽（Zha Sai）收藏

清晨（EARLY IN THE DAY）
水彩畫（13cm × 18cm）

力量之源

研究偉大藝術家的作品，你會從中發現很多力量。即便你開始學畫的時間不長，你也可以利用這些泉源。雖然窮其一生的時間也無法探索所有的力量之源，但對於我的學生來說最有幫助的是如下相對較短的清單。

◆ 改寫你作為"畫家"的角色定位，以包容更多的個性。偉大的畫家都以自己獨具匠心的方法作畫，你也應如此。雖然此刻你尚無法與偉大的畫家相媲美，但是從現在開始像偉大的畫家一樣進行思考還為時不晚。

◆ 瞭解風景，開發對它的感覺。要是你與風景建立了情感上的聯繫，這種情感就會在圖畫中顯現。反之，如果你不曾與之建立這種聯繫，這一點也會在圖畫中顯現出來。

◆ 如果可以的話，找到一個簡單的想法或者一種內心的感覺來表達你選擇繪畫某片風景的原因，即"繪畫動機（why）"。雖然其工作方式甚為微妙，但是充分瞭解"繪畫動機（why）"有助於簡化圖畫，讓你更為輕鬆地決定把什麼留下和把什麼略去。

◆ 在使用畫筆之前，用兩個維度設計構圖。要這樣做，首先要學會觀看風景，看出形狀、明度、邊線和色彩的變化，而不是僅僅看到"樹木"、"河流"和"陰影"，下一步是學會簡化令人眼花繚亂的風景。

◆ 找到一個表現圖畫全部內容的興趣中心，即"表現物（what）"。它能讓你獲得強有力的設計圖案，讓觀者的目光在其中移動。（見第 2 章）

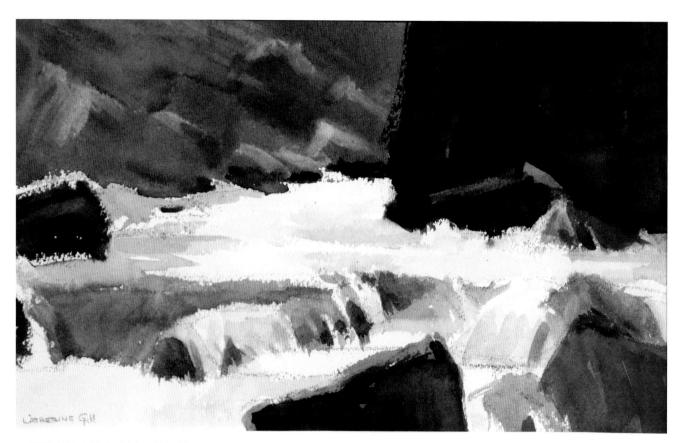

繪畫展現的力量來自鍾愛的風景

大氣磅礡的風景畫無需大片的天空和巍峨的山峰來表現力量。我個人喜歡奔流不息的河水永無寧息地沖刷著岩石。

奔流（ABUNDANCE）
水彩畫（19cm × 28cm）

◆ 繪圖時，專注於令顏色產生變化和在紙上獲取生機勃勃的色彩，即便是用最柔和的色調也是如此。令人振奮的透明水彩和色調柔和的無色水彩之間區別甚大。

本章重點在於理解力量的來源，集中討論全新的角色定位和你與風景所建立的聯繫，雖然這本書的大部分僅與實際的構圖和繪畫相關，但這並不意味著你的新角色定位和你與風景之間的聯繫在重要性上略輸一籌。往圖畫中加入了一些力量之源後，你仍會屢屢回顧這兩點以期獲得新的靈感和動力。

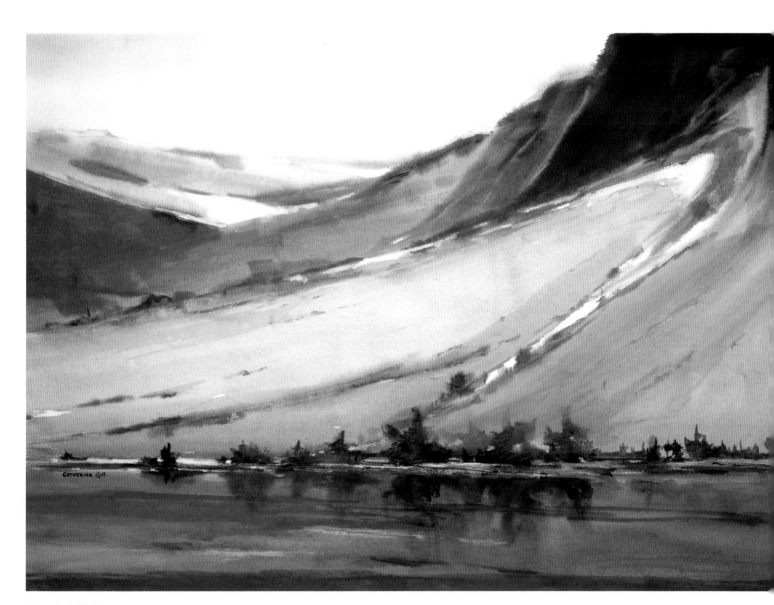

力量來自簡化

這幅風景圖的場景選擇引人注目。但其力量不僅僅來自場景選擇，也來自我握起畫筆之前將眼中所見風景大力簡化成一些形狀的做法。

拉斯加福茲特羅（FORD'S TERROR，ALASKA）
水彩和粉彩畫（56cm × 76cm）
貝絲‧敘思收藏

13

改寫你的角色定位

置身於美妙風景之中描繪一棵樹的時候，你打算做甚麼呢？那一刻裡你的工作任務是甚麼？是要畫一棵令人信服的大樹嗎？大多數人就是以此開始的，但是，如果想要轉入更高層次更新穎的繪畫時，你萬萬不可停留在此。要想創造大氣磅礡風景畫的構圖，你必須有備而來，要高高興興地去除全部山脈，砍伐所有的樹木並在別處"重新栽培"這些樹，還要給所有的岩石和灌木重新塑形。事實上，你要完全忘記"岩石"、"樹木"和"田野"之類的字眼，將它們想象成各種形狀，各種具有可塑性的形狀，而你能夠依照自己的不同目的為其塑形。要是你認為自己的工作只是描繪精準的"樹木"或者"岩石"的話，做到這一點會相當艱難。

想繪製大氣磅礡的風景畫，第一步就是改寫你內心的角色定位。你要將以下文字銘記於心：

作為風景畫家，我的職責是頗有創見地捕捉自己對所見風景的感覺，而非精準地描繪在風景中所見的全部事物。

很多人都可以畫出看上去十分完美的樹木，但是只有你才能畫出置身於樹叢中時你個人的感覺，這就是你的新工作。如果一幅圖畫能夠捕捉你的感覺，不管是否存在甚麼瑕疵，你都可以為之感覺歡欣鼓舞。當你對自己的圖畫與對真實的風景產生相同感覺時，你就可以放下畫筆了。此時，你已經結束了你的工作。

與所有的新工作任務別無他法，這樣的轉變需要時間和練習。分階段一點點地完成，有時候專注於準確性或技巧，有時候集中於純粹的個人情感，還有的時候二者兼顧。當你愈來愈善於捕捉自己與所繪風景的特別聯繫時，你就會發現自己畫作的力量在成長壯大。

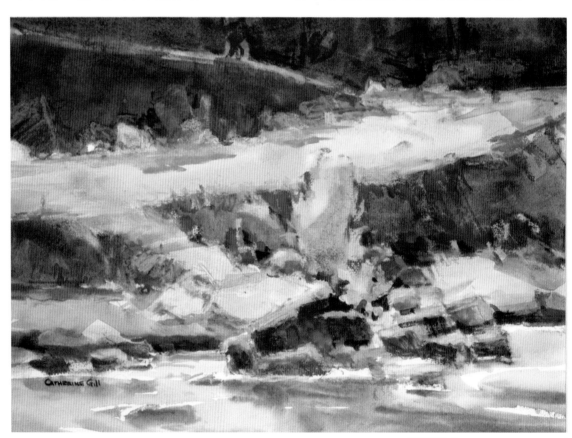

考慮形狀，而非"石頭"或"樹木"

這幅畫中顯然有岩石和樹木，儘管如此，我當時並未想著岩石或樹木。我的任務是將那些字眼置之腦後，僅僅努力簡化和表現形狀，如樹木的有趣形狀和重複出現的像岩石的形狀。

響尾蛇溪（RATTLESNAKE CREEK）
水彩和粉彩畫（28cm×38cm）

實景照片

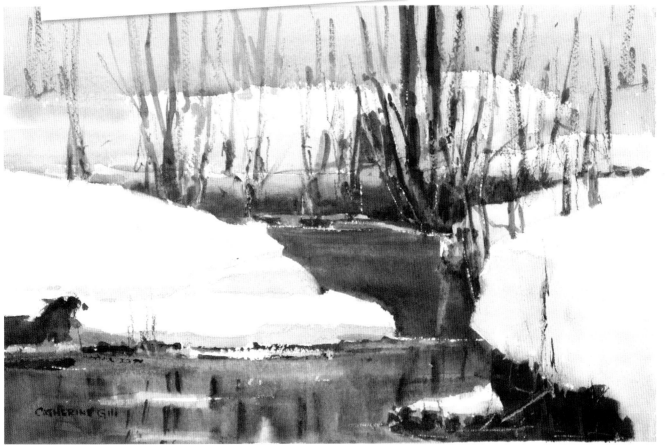

里克河（LICK CREEK）
水彩畫（18cm×28cm）
貝絲·敦思收藏

首先將真實風景簡化為少數形狀

許多初學者看著這片風景就會想當然地認為，他們手頭的任務之一就是畫出所有樹木的枝條。不過，這並非你的工作任務。面對成堆的枝條時，你要當機立斷，把它們統統"切斷"，首先找出有力的形狀來簡化，這是首要的任務。之後，你可以根據自己的意願加入一些枝條表現細節內容。繪製《里克河》這幅畫時，我把畫帶回家等候其乾燥後才添加樹木的枝條。即便是動手添加枝條時，我也只添加足夠的內容向觀者暗示那些枝條的存在而已。

與風景對話

從簡入手。首先，學會尊重你的個人喜好，不論它們多麼模糊不清和未曾成形。"我喜歡光線照射那棵樹的樣子"或者"我喜歡這些樹木聚集成群的方式"都足以讓你開始繪製一幅畫。類似"我喜歡"這樣的短語非常重要，因為它表達的內容關乎你個人以及你對風景的真實反應。把你自己當作一種藝術元素，當作與色彩或者構圖具有同等重要性的元素。你無須進行解釋。你真正的是藝術的一分子。認識到自己的獨特性並將其引入藝術作品之際，你就成了具有影響力的藝術家。

學會像信任你的主觀意識一樣去信任你的潛意識。當你在戶外作畫，周邊的環境會極大地分散你的注意力。要是你大為破費，把裝備帶到傑里斯通公園（Jellystone）或者其他什麼地方，可是突然感覺惶恐，無法作畫，此時你所受的壓力會更大。但是，不要擔心你的圖畫會變成什麼樣子，而是在思想上把這幅畫交給你的潛意識。受到過於挑剔的想法干擾時，你要滿懷信心地推開它們，並告訴

它們，"我的潛意識可以應對一切問題"，你的潛意識也的確可以應對自如，它無時無刻免費為你工作，要是擁有足夠的信任，你的潛意識可以應對很多繪畫的問題。

注重與風景進行對話。這個地方表現何種心境？最有趣的是什麼？它有何動機？它會讓人產生何種情緒和聯想？靜靜地坐著，讓那片風景把自己的故事向你娓娓道來。雖然風景不會使用人類的語言，但是可以讓它如涓涓細流般緩慢地進入你的潛意識。

不用在一片片風景中走來走去，你應嘗試為同一片風景繪製一系列的風景畫，這是與風景建立情感聯繫的最佳途徑之一。你創造的每幅圖畫都會在新的圖畫中產生新的想法，而這些圖畫令你得以探索那些新想法，但如果每次更換一個繪畫主題就無法達到同樣目的，繪畫系列風景圖就如同從滿是想法的深井中抽取想法。你無法窮盡這些想法，它們永無止境，你所能做的只是更加深入。

與風景談話，它會予你回應

多數時候，我們忙忙碌碌，無暇顧及從身邊匆匆掠過的風景，所以在一片風景之中坐上幾個小時並與之進行交談是不可多得的特別待遇。戈林海岸通常溫和而友好，但是我去的那天，它給我的感覺卻是涼爽而憂鬱的，所以我試圖在圖畫中表現這種不同尋常的感覺。

愛爾蘭戈林海岸（GOLEEN，IRELAND）
水彩和粉彩畫（20cm×38cm）

朱諾（Juneau）的獨特景致

在阿拉斯加州的首府朱諾，我喜歡那裡的建築物上升的感覺，屋頂顯得彼此重疊、向上伸展並離你而去。這看上去非常令人興奮，所以我改變了這些建築物黯淡和飽經風霜的色彩，在圖畫中增強了色彩的強度，這看上去很像孩子用各種形狀玩的棋盤遊戲。

朱諾城（JUNEAU）
水彩和粉彩畫（76cm × 56cm）
馬雷特‧沃倫和唐‧沃倫
（Mareth and Don Warren）收藏

發現你的 "繪畫動機（why）"

無論在畫紙上顯得多麼複雜，所有偉大的圖畫背後都有一個簡單清晰的想法。我把這個簡單想法稱作你的"繪畫動機"，因為它反映了你選擇創作這幅圖畫的動機和你與這片風景的聯繫。想法可能是單個詞語的主題，如"庇護所"或者"風起"。它也可能是你探索線條、形狀或者顏色的興趣所在。許多印象派畫家所繪製的咖啡館座無虛席，但梵‧谷（Van Gogh）卻把咖啡館畫得空無一人。是梵‧谷在刻意地表現空咖啡館的想法還是他的潛意識反應在畫布上得到表現，這一點不得而知。他的確是個孤獨的人，但不論如何，"空"的簡單想法更勝一籌。

"繪畫動機"是難以捉摸的。你要花時間去體驗整個地方，時刻關注其特別之處。把鉛筆和畫筆放在一旁，只是默默地與風景同坐片刻，感覺自己對它的反應。你的身體是感覺放鬆還是緊張？你是想走近點仔細瞧瞧，還是想走遠點看看全景的效果？考慮一下你可以在圖畫中略去的物件但依然足以捕捉此景致之精髓的內容。你是否想到了一個簡單的"繪畫動機"？要是沒有的話，也不要擔心，繼續工作，但是要在心靈深處留下一個小角落，讓你在繪畫的過程中迎接等候"繪畫動機"的悄然而至，"繪畫動機"在你無暇尋找之際會翩然到來。

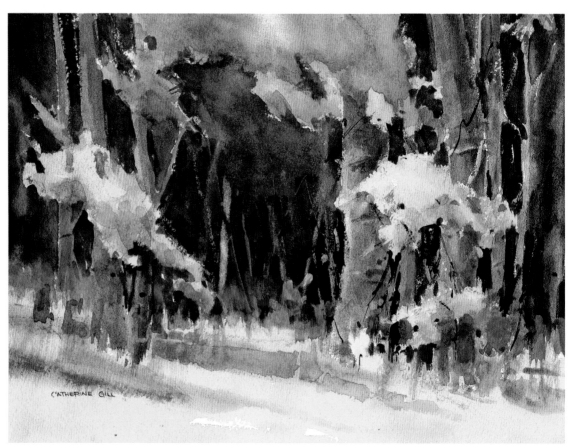

很多 " 繪畫動機（why）" 成就系列圖畫

繪圖時，我想樹林的邊緣是各種生靈如松鼠和鹿的庇護所。後來，我繪製了以"庇護所"這個 "繪畫動機" 作為主題的系列畫作，還畫了人們的城市庇護所。

庇護所（REFUGE）
水彩畫（19cm × 28cm）

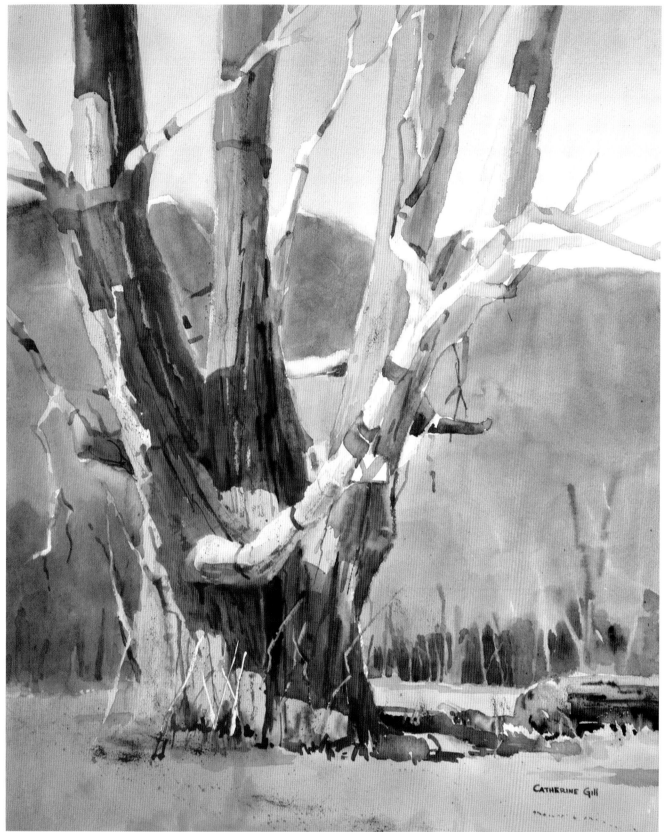

基爾瑟內長老（QUILCENE ELDER）
水彩畫（64cm×51cm）
沃特‧佈雷姆和默娜‧佈雷姆
（Walter and Myrna Brehm）收藏

一時的想法也可以是"繪畫動機（why）"

我突然想到，基爾瑟內人（Quilcene people）是此地唯一住戶時，這棵樹曾經鮮活健康，它很可能曾經是部落長老商議族中大事的地方。所以，這棵樹曾是部落長老之一的想法就成了我的"繪畫動機"。

"表現物（what）"的力量

當開始創作一幅畫，但不知從何下筆之際，你要記住"繪畫動機（why）"、"表現物（what）"和"構圖位置（where）"。

· "繪畫動機（why）"是一種情感、一種聯想、一種心情與你的個人之間的聯繫。

· "表現物（what）"是你的興趣中心，是圖畫的一切。

· 構圖位置（where）與浸潤整幅圖畫的"繪畫動機（why）"不同，"表現物（what）"是視覺故事。你可以指向"表現物（what）"。用 X 標記那個地方，而那個地方就是"構圖位置"。

用這三個要素中的任何一個開始工作，然後再添加其他兩個，這樣你就擁有了良好的開端。

前一章介紹助你使用"繪畫動機（why）"的工具。本章介紹工具助你找尋"表現物（what）"，將其畫在紙上，把觀者的注意力引向它並將其與圖畫的其他區域聯繫在一起。然後，你就可以開始運用藝術家的巨大發射台——明度草圖。

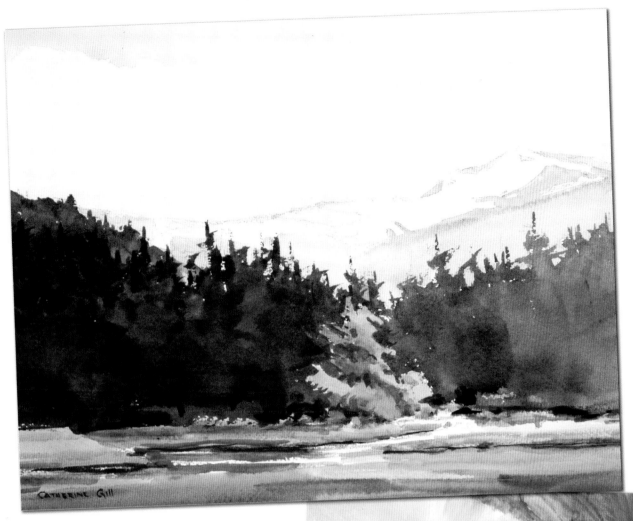

把注意力引向"表現物（what）"

淡綠色的樹是我的興趣中心，即我的"表現物(what)"。為了吸引觀者的注意力，我用較高的明度表現它，讓它與後面顏色較深的樹木形成對比。我還把它的形狀表現得更為獨特，用很多黃色令顏色變暖來製造一點色彩上的對比感。明度對比和色彩對比缺一不可，否則圖畫就會顯得缺乏力量。

阿拉斯加紅海灣（RED BAY，ALASKA）
水彩畫（28cm × 38cm）

"表現物（what）"和"構圖位置（where）"

在《蓮葉》這幅圖中，我的"表現物(what)"是側向一邊的 V 形。在那裡，睡蓮的根莖和葉子在圖畫的右下角相交。我用根莖的形狀形成對比，還用一些明度對比和硬邊線將注意力引向那個區域。我的"繪畫動機(why)"是池塘水面上有一個世界，而睡蓮葉下還有一個完全不同的世界。

蓮葉（LILY PADS）
水彩和粉彩畫（56cm × 56cm）

"表現物（what）" 的力量

要瞭解 "表現物(what)" 之魔力，先試試這個小實驗。下一次你去戶外時，注意一下你的雙眼自然地觀看景致的方式。當你習慣了讓雙眼 "自然" 移動的怪異感覺，同時觀察雙眼的動作，你會發現，在瞬間你的雙眼會觀看全景。然後，它們會忽視整個景致，開始從一處跳向別處。它們在一些地方停留的時間稍長，但是從來不會在一處長久靜止不動。人們觀賞圖畫的方式與此一般無二。

你的 "構圖位置(where)" 應成為觀者矚目之處並讓他們的目光在此停留最長時間，它就像是總部所在地，你希望觀者的注意力會再三地回到總部。在這個意義上，"表現物(what)" 起著火車頭的作用，幫助你引導觀者的目光在圖畫上移動。

選擇 "表現物" 也有不可思議的魔力。突然，你可以輕鬆地做出決定，匯集你所需的所有力量，讓你的決定在紙上呈現，這如同選擇旅遊目的地，一旦你決定好了是去阿拉斯加還是巴哈馬，整理行裝就簡單得多了。"表現物" 的選擇能確定你的計劃。

你選擇了 "表現物" 並決定其放置的位置並不意味著它是興趣中心，沒有 "表現物" 是一座孤島，它需要與其他藝術元素如明度對比和形狀對比協力合作，這樣才能吸引觀者的注意力。這些元素如同你放在 "表現物" 周圍的吸引目光的小磁鐵，這五個關鍵元素是：

+ 明度對比
+ 形狀對比
+ 色彩對比
+ 硬邊線或不平整的邊線
+ 小記號

在每幅畫裡，你的 "表現物" 需要幾個元素在附近方可脫穎而出。

水彩畫是藝術世界的即興爵士樂，要如同瞭解樂隊成員般瞭解 "表現物" 的隊友們。繪圖時，你沒有時間停下來思考對比色的正確擺放位置，你要在薄塗水彩乾燥之前引入色彩對比，讓它自然地、有節奏地演奏即興重複段。在短期內，要確保隊友的名字能在腦海中瞬間出現。不論如何，要記住它們，把它們寫在你的手指上，為你的畫架做個記號，過不了多久，你會堆滿 "表現物" 的隊友，創造優美的音樂。

"表現物（what）" 與其隊友

在此，船的有趣形狀和顏色對比吸引最多的注意力，船的藍色與多種棕色和綠色在強度和色調上形成對比，船邊的紅色條塊是綠色遠景的補色，就在船身邊形成了強烈的色彩對比。

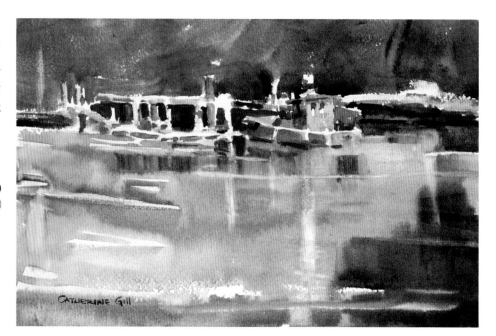

港口（HEAD OF THE HARBOR）
水彩畫（19cm × 28cm）

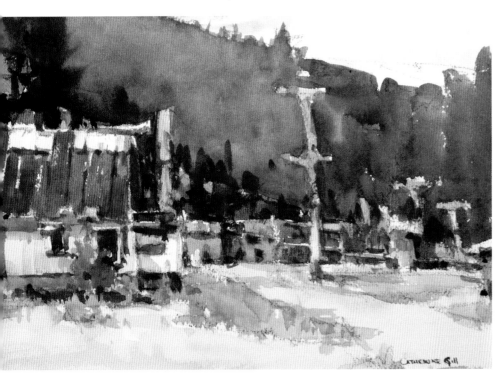

僅選擇一個 "表現物（what）"

本圖中雖然有眾多建築物，左下方的黃色房子周圍的區域是圖中的 "表現物 (what)"，此處的明度對比較為強烈。顏色更濃烈的話，色彩對比就更為強烈。雖然圖中別處亦有同樣的地方，但它們被弄得沒那麼鮮明，好讓 "表現物" 成為畫中明星。

愛達荷州伯克（BURKE，IDAHO）
水彩畫（19cm × 28cm）
理查德・杜威和蘇珊・杜威
（Richard and Susan Dewey）收藏

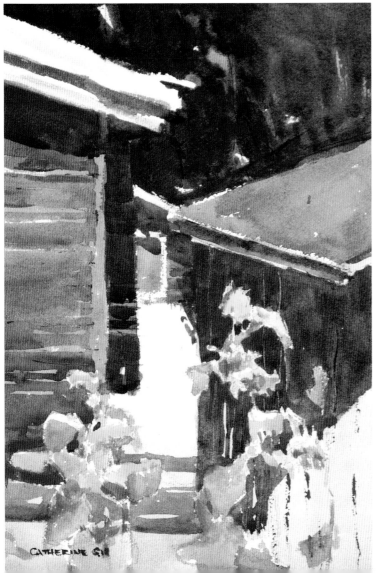

"表現物（what）" 附近較強的對比

我的 "表現物 (what)" 是右邊的向日葵，我在圖畫左邊也畫了向日葵，但是其色彩對比效果沒那麼強烈，較強的對比不必是巨大的差別，只要足以給圖中某個區域最強的聚焦效果即可。

吉納維芙家的 10 月
（GENEVIEVE'S IN OCTOBER）
水彩畫（28cm × 18cm）
安妮・黑穆霍茨（Anne Helmholz）收藏

測試 "表現物（what）"

4

"表現物（what）" 是任何能成為興趣中心的東西，它可以是一個形狀，兩個形狀之間的對比和飛濺的色彩，所以你的首要任務就是把某種框架放在 "表現物" 的周圍來測試多種可能性，你可以採集照片，在戶外的話就用你的手指做框架。

訣竅在於避免過早用框架取景，花上幾分鐘用 "柔和的目光" 逐漸地觀察風景，理解風景而不是特別集中於某一處。想像你的眼睛擁有極棒的廣角鏡頭，你對什麼感興趣？你覺得自己想要一看再看的是什麼？注重於一點，那是你想要的 "表現物" 嗎？不要著急做出選擇。讓你柔和的目光隨著風景緩慢地移動，注意到那些吸引你注意力的地方，選擇幾種可能性來試試看。

用框架框上你可能的 "表現物" 並四處移動框架，這樣能把它放在紙張的上、下、左、右四個不同部分中，放大和縮小框架，改變框架的形狀，為你的圖畫選擇 "表現物"、框架的大小和框架的格式（水平的、垂直的或方形的）。做出最終的選擇之前，你要考慮用什麼隊友來把注意力引向 "表現物"，確保在圖中能夠表現以下三者之一：明度對比、形狀對比或者色彩對比。

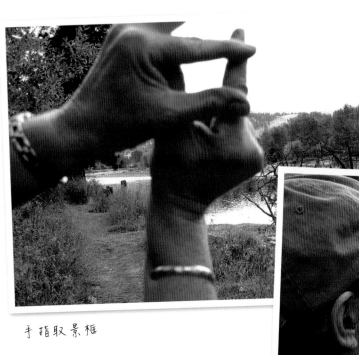

手指取景框

放大

使用手指取景框

在戶外你總能找到心儀的景致，你可以用手指做的框架選定風景中的一部分來考慮，手指取景框還可以變焦，你只需伸直雙臂即可。

選擇 "構圖位置（where）" －即表現物擺放的正確位置

規劃一幅圖時，所要做的關鍵決策之一就是在紙張上如何放置 "表現物（what）"，即 "構圖位置（where）"。你可以把問題複雜化，計算黃金分割線或者使用其他理論。不過你是風景畫家，而且光線時刻在改變方向。下午的雷陣雨即將來臨，你沒有時間考慮微妙的精確度，基本的構圖原則就是："不可置於紙張中央（無論水平方向還是垂直方向），也不可過於靠近邊緣，" 這樣你就不會出差錯。

雖然選擇 "構圖位置" 非常簡單，但它是良好設計的關鍵所在。"表現物" 的放置建立了一幅畫中平衡和運動之間的張力，圖畫的正中是最為平衡的位置，但是這個位置也是最為無聊的地方，毫無運動感。要是你讓 "表現物" 離開中心位置，畫面就自動變得更有活力，你可以讓它接近中間位置，但是不可在正中間。

你也不可將 "表現物" 放得過於靠近邊緣，或者將觀者的注意力拉出圖畫之外。

基本的構圖原則

不要把 "表現物（what）" 水平地或者垂直地放在圖畫中間，亦不可讓它過於接近邊緣。

不可放在此處

放在此處附近

最無活力之處　　更有活力之處　　最有活力之處

垂直居中

水平和垂直居中
（最無活力之處）

水平居中

非水平居中或者垂直居中
（最有活力之處）

"表現物（what）" 的位置確立一幅畫的動態平衡感

因為圖畫的正中是最無活力之處，所以你不可將圖畫的興趣中心放在那個位置。水平地、垂直地或者水平和垂直地將你的興趣中心離開畫紙的中心，你就可以讓觀者的目光圍繞圖畫進行動態移動，觀者的目光圍繞圖畫移動時，你就擁有了良好的設計。

繪製明度草圖

一旦你選定"表現物（what）"和"構圖位置（where）"，你就可以使用策略性思考的繪畫技巧中的"瑞士軍刀"，即明度草圖，它是一幅小而簡單的繪畫草圖，稱其為明度草圖是因為你用三種明度繪畫整幅草圖：高明度、中明度和低明度。你可以用明度草圖繪畫幾乎所有一切，可以用它來安置你的"表現物（what）"，設計形狀、改善你的設計，甚至混色。

要是一張草圖不中用，就扔掉它，因為明度草圖隨時皆可信手拈來，再畫一張。

我喜歡把自己的草圖保留在一本速寫本裡，記錄下繪圖的時間、光源方向、詩歌或者葉子壓花什麼的，其他能幫助我回想到那個地方的任何東西都可以記下。要是突然大雨傾盆或者飽受蟬聲聒噪之苦時，你總可以取出之前的明度草圖，以之為基礎開始作畫，這是本書所介紹的最有威力的繪圖工具之一。

第一次繪製明度草圖時，把它看作是一個過程，安置好你的"表現物（what）"，勾畫主要形狀，然後依次添加中明度和深色明度，用紙張的白色部分來表現亮色明度，你的目標就是極致簡約和置於圖畫正中之外的"表現物"。

選擇"表現物（what）"和"構圖位置（where）"

測試幾個可能的"表現物"（策略性思考的繪畫技巧4）並作出選擇。現在看看你所選擇的"表現物"和框架，它向你表達了整片風景的特徵嗎？它給你身臨其境的感覺嗎？繼續嘗試，直到你找到能回答所有問題的那片風景。此刻，重新取景相當簡單，所以你就從從容容地慢慢來，風景留在原處靜止不動（不過，光線時刻在發生變化，所以不要過分追求完美）。

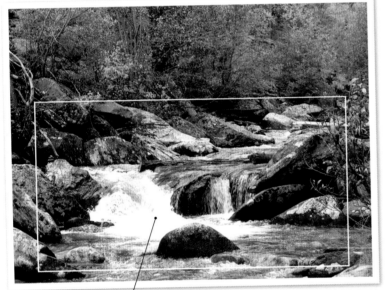

實景照片

我的"表現物（what）"和"構圖位置（where）"

勾畫出主要的形狀

盡可能地精簡照片中的眾多形狀，此處關鍵在於簡單化。

添加中明度

把所有非高明度的物體改成中明度。在真實風景中，你會看到相當大範圍的明度變化，但是繪製明度草圖時，你必須選擇高、中或低明度。例如，要是你看到的形狀看起來像是中低明度，你就隨心所欲地將其表現為中明度或者低明度，為了使決策相對簡單，第一個步驟就把所有一切非高明度的物體都表現為中明度。

放置低明度

決定用低明度表示所繪中明度形狀中的哪一個之後，將該形狀表現為低明度。

快速繪製小圖，這樣你就有時間繪製不只一幅明度草圖。

要是你的第一幅草圖過於複雜（這樣做頗為常見），我強烈建議你繪製第二幅乃至第三幅，你的明度草圖表現得越簡單，它就越能助你創造大氣的繪畫作品

繪圖

繪圖時，你的明度草圖為你提供友善的指導，只要不要把"表現物（what）"放在圖畫中央就能為畫中其他部分提供良好健壯的骨架。

庫特奈河（KOOTENAI CREEK）
水彩和粉彩畫（20cm × 33cm）

兩幅快速明度草圖和兩幅小圖

嘗試根據明度草圖繪製幾幅小圖。要麼出門在戶外作畫，要麼挑選幾幅自己的照片，首次繪製明度草圖時，選擇已有簡單形狀的景色。繪製第二幅草圖時，選擇顯得有點雜亂、形狀比較簡單的景色。

第一幅明度草圖

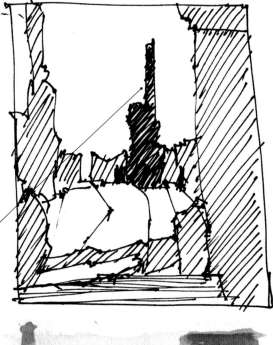

實景照片

我的"表現物（what）"

第一步 ｜ "表現物（what）"和"構圖位置（where）"

測試幾個"表現物"並選定"構圖位置"。

第二步 ｜ 繪製明度草圖

用中明度表現所有非高明度的物體，然後在其上繪製你的低明度。注意，你無須用你眼中所見的準確明度，我覺得照片右邊的牆壁明度過低，所以在明度草圖中我用中明度表現這堵牆。

第三步 ｜ 根據明度草圖繪製小幅圖畫

繪圖時，把注意力放在明度草圖上而非實景照片上，嘗試準確表現高、中、低明度。記住，你的明度草圖僅提供一點指導，看過這裡的明度草圖後，我覺得圖畫的高度應比草圖更高，寬度應稍窄。

沃爾特布拉別墅（VOLTERRA VILLA）
水彩畫（18cm × 13cm）

第二幅明度草圖

第一步 ｜ 選擇 "表現物（what）" 和 "構圖位置（where）"，然後簡化並整理混亂無序的狀態

無論在戶外作畫還是根據照片作畫，你的首要任務通常是有魄力地整理混亂無序的狀態，大膽工作，修剪灌木、移除雕像或者移動群山。在本圖中，我略去了游船碼頭、水上巴士和大部分建築，僅保留了我的 "表現物（what）"。

我的 "表現物（what）"

實景照片

第二步 ｜ 繪製明度草圖

實際上我畫了好幾幅明度草圖才達到簡化效果，我主要的興趣在於表現威尼斯城作為一座浮城的感覺，描繪一種存在於真實世界的虛幻之境

第三步 ｜ 根據明度草圖繪製小幅圖畫

注意，在此圖中，中明度的地方用多種色調來表現。一些中明度的地方用中高明度表示，其他地方用中低明度表現，這樣處理沒問題，只要中明度用中明度表示，不要把明度弄得過低即可。

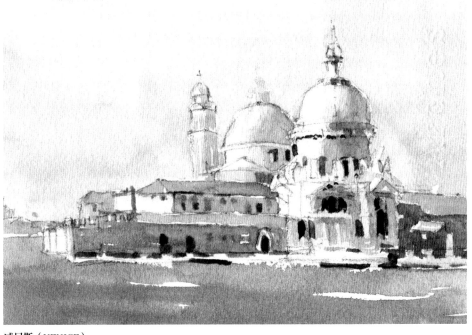

威尼斯（VENICE）
水彩畫（13cm×18cm）羅恩・塔克和米歇爾・塔克（Ron and Michelle）收藏

"表現物（what）" 的隊友

明度對比

明度對比是大魔法師，總是擔任"隊長"的角色，因為它是吸引注意力的巨大磁鐵，目光穿過整個房間也能看出明度對比。其他隊友如形狀對比、色彩對比、硬邊線和不平整的邊線以及小記號幾乎總是要跟明度對比搭配使用才能吸引大量的關注。

明度對比吸引注意力是如此有效，可以幫助你快速找到"表現物（what）"。只要瞇上眼睛，找到具有最強明度效果的那部分風景，把那部分選作"表現物"。這樣一來，你就確定了繪圖時最強的盟友，這是開始良好圖案設計的簡單方便、安全可靠的方式。

你也可以用一點明度對比表現其他的興趣點，但在"表現物"附近總要使用最強的明度效果， 這樣一來，你就能避免兩個重要性類同的興趣中心。

"表現物" 就像家中的孩子，不論你在做什麼，你總是知道寶寶在做什麼。不論你在畫什麼，總是把所畫的內容跟你的"表現物"進行比較並進行調整，以確保"表現物"始終是最強的興趣中心。明度對比最為重要。你繪圖時，要是別處的明度對比佔了"表現物"周圍明度效果的風頭，就柔化前者的明度。

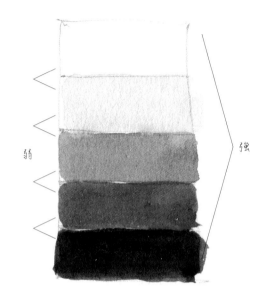

弱　　　強

最強明度對比

最強明度對比意味著深色和亮色之間
最大的距離。

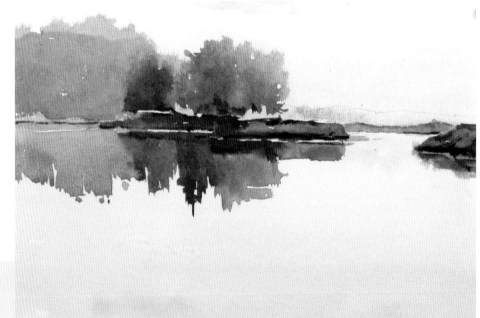

阿拉斯加上帝之石
（LORD'S ROCK, ALASKA）
水彩畫（13cm × 18cm）

形狀對比

任何形狀對比都能吸引人的注意力。它可以是矩形中的一個圓形，許多小矩形中的一個大矩形，許多簡單形狀中的一個複雜形狀，或者在更為簡單自然的形狀中的一個矩形。形狀對比通常需要一些明度對比來凸顯其效果，你的目光穿過整個房間也能看出形狀對比和強烈明度對比結合使用的效果。

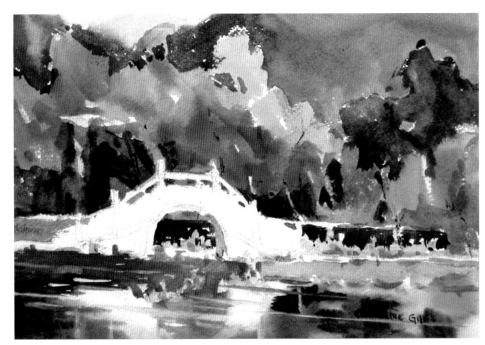

強而有力的形狀對比和明度對比

橋梁形狀形成的鮮明對比效果是把觀者注意力引向"表現物（what）"的主要隊友。當然，沒有明度對比，你也無法有效地運用形狀對比，所以這座橋也表現了有力的明度對比效果，不論你在這幅畫中看到了什麼，你的目光絕不會錯過這座橋梁。

中國宏村（HONG VILLAGE,CHINA）
水彩畫（19cm × 28cm）
陳琪（Chen Qi）收藏

形狀的重複

雖然遠無宏村橋那麼有力量，但是這幅畫的"表現物（what）"也擁有強而有力的形狀對比。注意風景圖中別處的岩石多次重複矩形的石頭形狀，但是效果沒有"表現物"那麼強烈，觀者的目光會追隨相似形狀圍繞著圖畫移動，而這就是你想要的效果。

努納武特地區因紐蘇
（INUKSUIT,NUNAVUT）
水彩畫（13cm × 18cm）
羅恩·麥莎科和黛比·麥莎科
（Ron and Debbie Miciak）收藏

色彩對比—色調、強度和溫度

色彩對比的選擇更多，因為色彩有多種屬性，每種屬性都可以形成一種對比。基本屬性包括：

- 明度（從高明度到低明度）
- 色調（紅、黃、藍等）
- 強度（從亮色到灰色）

溫度不是真正意義上的顏色屬性，但它是顏色色調的有用特性。

當你注視某種顏色，你所見的是其所有屬性的總和，但是通過一點實踐練習，你就可以區分其明度、色調和強度。

你對對比的強度擁有相當的控制力，顯而易見的是，白色旁邊的黑色能製造最強烈的明度對比，但是中亮色邊的中暗色也能創造對比，但效果更為微妙。色調亦是如此，色輪相對兩邊的互補色能創造最強的色彩對比效果，不過你不一定要這麼費力。

要是圖畫中最強的對比效果在"表現物（what）"附近，你可以令對比效果最強或者最弱。

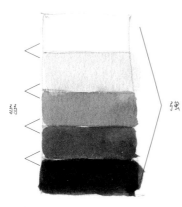

明度對比

最強明度對比
最強明度對比意味著深色和亮色之間最大的距離。

色調對比

最強色調對比
色輪相對兩邊的互補色能創造最強的色彩對比效果。

強度對比

最亮色彩和最灰色彩能創造最強的色彩強度對比。

顏色冷暖對比

另外一種重要的色調對比是顏色冷暖對比。暖色是火熱的顏色：黃色、橙色和紅色。冷色是水的顏色：紫色、藍色和綠色。暖色放在冷色旁邊能製造對比效果。藍色是最冷的顏色，黃色是最暖的顏色，因此藍色放在黃色附近能製造最強的顏色冷暖對比效果。

堆在一起？也許不用。

你能同時擁有明度對比、色調對比、強度對比和顏色冷暖對比效果嗎？可以啊，但這種效果可能會讓你雙眼感覺不爽，對比效果過於強烈時更是如此。

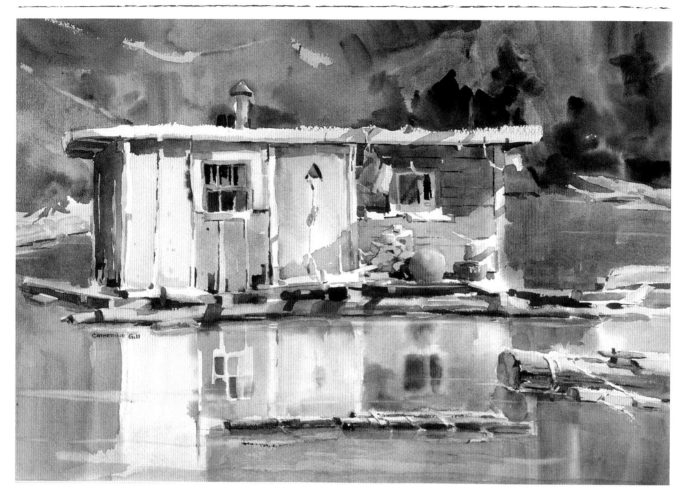

將最強顏色對比放在"表現物（what）"附近

這幅畫中的主色相是綠色和紅橙色，幾乎是色輪上相對兩邊的互補色。為了將多一點關注力吸引到右下角的船屋區域，我增強了此處紅橙色調的明度對比效果。

天衣無縫（LOOSE AT THE SEAMS）
水彩畫（38cm × 56cm）
亨利・斯廷森和黛比・斯廷森
（Henry and Debby Stinson）收藏

綠房、白板和紅色遠景製作的"三明治"

房屋的外邊緣、球和窗戶上的白色形狀周圍互補的紅色和綠色製作了"三明治"顏色對比效果。

顏色對比"三明治"

不同顏色並排放置能產生引入注目的對比效果，要是在不同顏色之中夾入白色也能吸引注意力，可以運用這種技巧讓"表現物（what）"附近的白色區域顯得更為重要。

邊線

　　兩種形狀相交時，人們的注意力會被自然而然地吸引到它們的邊線上。實際上，他們的目光一直在尋找邊緣線，找到邊線後目光通常會稍作停留。所以，作為畫家，你可以使用邊線讓觀者的目光停留在你的"表現物（what）"和圖畫的其他地方。

　　有三種類型的邊線：不平整的邊線、硬邊線和軟邊線。不平整的邊線最能吸引注意力，能讓觀者的目光在那裡停留。硬邊線在吸引注意力方面效果當屬第二，但是應有明度對比來突出邊線的效果。恰恰相反，軟邊線無法吸引觀者的注意力，它們能讓目光不受阻礙地從一個形狀轉向另一個形狀。

　　帶有最強烈明度對比效果的不平整的邊線應放在"表現物（what）"附近，而硬邊線最為常見的問題在於有明度對比效果的過多邊線會將注意力拉離"表現物（what）"。

不平整邊線　　硬邊線

軟邊線

不平整的邊線和硬邊線吸引注意力，軟邊線分散注意力

目光輕鬆地掠過軟邊線，但不平整的邊線能吸引注意力並令其在邊線上稍作停留，更強的明度對比能增加邊線的效果，把帶有最強明度效果的不平整邊線放在你的"表現物（what）"附近。

使用明度對比來突出不平整的邊線

注意此圖中岩石右邊水域中所有不平整邊線把注意力引向這些邊線本身。較亮水域和較暗水域之間的明度對比效果使不平整的邊線更為明顯。

巨石（ROUGH ROCK）
水彩畫（19cm × 18cm）
瑪莎·敘思（Marthe Means）收藏

小記號

細節自然能吸引注意力，所以使用小記號標注細節有助於給你的"表現物（what）"力量。小記號在眾隊友中力量最弱，令其與其他隊友特別是明度對比通力合作來增強力量。如若需要較少對比效果，可使用較少記號和較少明度對比。

一個小記號能引出其他更多個記號，很快，圖畫上就會亂七八糟地散落著許多小記號，它們會讓你華麗的風景看上去更像是露天搖滾音樂節後凌亂不堪的早晨。

所以要多加小心，要頗為克制地使用小記號，讓每個記號都擔當起自己的任務，把注意力引向你的"表現物"或者把觀者的目光指向"表現物"。要是你在別處需要使用這樣的小記號，要降低它們的明度對比和顏色對比的效果，讓它們適應所處的位置。要是你用了很多小記號，把它們組織成某種圖案，把效果最強烈的放在"表現物"附近。

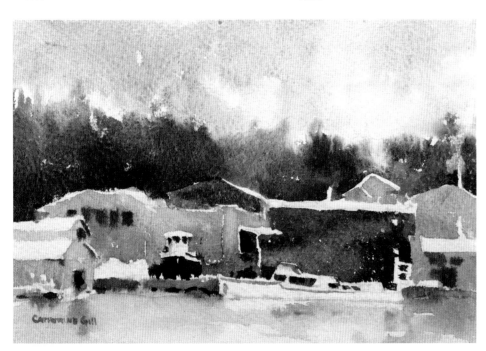

帶有最強明度對比的小記號吸引最多注意力

雖然這兩幅圖中都有很多小記號，但只有那些帶最強明度對比效果的最引人注目，如左邊拖船的窗戶和下方有深色窗戶的白色房屋。

1月4日的運河
（SHIP CANAL, JANUARY）
水彩畫（13cm×18cm）

羅斯林溪巷（ROSLYN CREEK LANE）
水彩畫（28cm×25cm）

"四個表現物（what）" ——一個有魔力的力量遊戲

以下是你可以玩玩的小遊戲，選個位置或選張照片，然後嘗試依據它畫上四幅小畫，把"表現物"放在畫紙上、下、左、右四個不同區域。表面上看這個遊戲看似簡單，但對藝術家而言，經常性地玩這種遊戲會產生神奇的影響力。你可以用俏皮玩耍的方式以"表現物"開始工作，你要與"表現物"的隊友們建立強有力的關係，並滿懷信心，相信自己能為自己感興趣的任何東西創造一個興趣中心。

視需要而定，添加明度對比、形狀對比、色彩對比、硬邊線或者不平整的邊線以及小記號等效果，來增強"表現物"的效果，確保它是圖畫中最引人注目之處。這樣做可以發揮你的創意，獲取樂趣，把這當做一個遊戲。你可以以不同強度效果把它們隨意運用在任何地方。"表現物"附近的這個形狀需要調整一下才顯得更有趣味；那個形狀需要較低的明度對比效果才不會喧賓奪主。這裡可能要多一點色彩對比效果，那裡需要硬邊線，很快，你就會擁有清晰明確、強大有力的圖畫。只要讓"表現物"統管你所有的決定，你就會玩好這個力量遊戲。每次玩這樣的遊戲，你都會大有提高。

試試這個練習做決策，用"表現物"指導團隊裡的隊友們來和諧地組織圖畫並從中獲取技巧，開發俏皮有趣的方式創造興趣中心。這是一個動態的過程，你要邊做邊學。

風景畫往往有明顯的"表現物"，如果團隊的全部成員都在那裡露面，而且你喜歡這種效果，那就完美了。要是你不喜歡，就選定"表現物"，然後把你的隊員派到那個地方即可，有些"表現物"比其他需要更多的管控。

有時，作畫時，你會發現自己把"表現物"放在非預先計劃安排好的位置，只要不是圖畫的正中心，就不要改動它的位置。這就像你原打算去康涅狄格州（Connecticut），最後卻改變計劃去布魯克林（Brooklyn）。只要你清楚自己的"表現物"已搬去布魯克林了，這就夠了，因為這仍然是不錯的遊戲，很好的做法。

選張照片或選個場景，並練習將"表現物（what）"放置在不同的四個位置

這個可愛的場景有四個合理的"表現物（what）"，其他場景可能只表現兩三種可能性。為竭力推行你的技能，隨意標注四個位置，然後再看看通過添加五個隊友創造的四個"表現物"能讓你做點什麼。

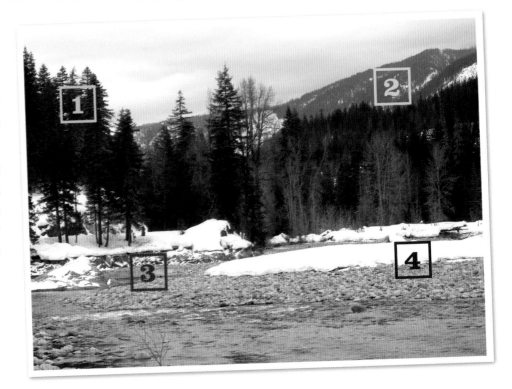

實景照片

1 左上角
隊友：形狀對比和明度對比

我以明亮天空與暗色樹木形成的明度對比開始我的繪畫工作，所以我略去喧賓奪主的樹木，軟化了不在"表現物（what）"區域的所有暗色樹木。我讓左邊的樹木形狀顯得比別處的樹木更為有趣，我還降低了明度對比效果並軟化了山峰和天空相交處的邊線，這樣邊線就不會喧賓奪主，而"主"就是左邊的樹木啦！

2 右上角
隊友：明度對比和不平整的邊線

起初，我在圖畫的右上角並無甚麼隊友幫忙，這只是那種在一天結束手工時要避免的圖畫，因為人為添加隊友顯得更難。我增強了山峰的明度對比效果，把白雪的形狀塑造得更為有趣，然後在合適的地方添加了不平整的邊線。我在山峰上使用更亮的藍色來抓住注意力，因此，大山凸顯而至，我得接受這樣的美妙效果。

3 左下角
隊友：形狀對比、明度對比、小記號和硬邊線

隊友們就在那裡，使這個成為最明顯的"表現物（what）"，圓形的雪堆與別處的白雪形成非常不錯的形狀對比。雪堆邊的增強了暗色的樹木添加了明度對比效果，雪地上的小洞為小記號的出場創造了好機會。

4 右下角
隊友：明度對比、色彩對比、小記號和不平整的邊線

同樣，起初我這裡也沒有甚麼隊友幫忙，所以我融化了一些白雪來讓橙色的堤岸與藍色的水域形成對比。我在合適的地方增加了明度對比的效果並重複使用了小記號，我還添加了不平整的邊線來吸引更多的注意力。

用串連引領目光

一幅畫意味著目光的一場旅行，而"表現物(what)"是其主要的目的地，但不是唯一的目的地。你並不希望觀眾的目光進入"表現物"賓館後就止步不前了，你還想它們走出來，在圖畫裡四處轉轉，然後再回到賓館，之後還會再出去，把"表現物"賓館當做大本營，為此你需要串連的幫助。

串連可以是任何東西，令它重複出現，這樣目光就能在一個個串連上移動，從而圍繞著圖畫追隨著它們，或者至少圍繞著圖畫的一部分移動。重複的形狀和重複的色調是最常見的串連，你用作串連的東西僅受你個人想像力的限制，你可以按自己的意願使用多個層次的串連。

"表現物（what）"團隊的隊友是明度對比、形狀對比、色彩對比、不平整邊線或者硬邊線和小記號，讓這些隊友重複出現能成功地把目光引向"表現物"並令其繞著圖畫移動。最為常用的是顏色對比和形狀對比，所以就拿這些對比效果開始你的工作。

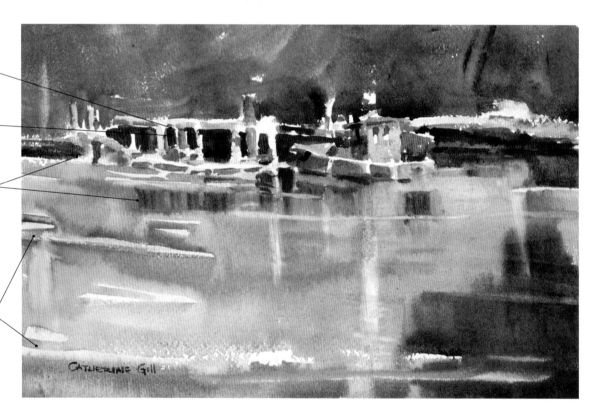

成功的串連

矩形的串連

紅色的串連

藍色的串連

CATHERINE GILL

幾種吸引目光的串連

此圖中有很多串連引向"表現物（what）"—船的藍色，我用水中的藍色筆觸和棚屋上的藍色高光製造串連，有些串連附近有紅色，它跟綠色形成顏色對比。我用棚屋上重複使用的矩形形狀和藍色及紅色在船的相反一面形成成功的串連，所有這些串連都將目光引向圖畫並令其繞著圖畫移動。

港口（HEAD OF THE HARBOR）
水彩畫（19cm × 28cm）

讓串連方式顯得並非勢均力敵

不是所有的串連都勢均力敵，你可以添加隊友的助力讓某個串連成為稍強的焦點中心。例如，你可能想在“表現物（what）”對面放上一個成功開發的串連方式，這樣能製造一種平衡感，並確保觀者的目光不會被“表現物”黏住不放。但是要小心，不要把較強的串連變成第二個“表現物”。

留下痕跡

《糖果屋》故事裡的韓塞爾和葛雷特兄妹很有藝術靈感，他們在森林里撒下麵包屑做記號，每個麵包屑都有引人注目的一點明度對比效果並將觀者的目光從一個串連引向下一個。現代韓塞爾和葛雷特還會添加顏色對比和形狀對比，也許是用炙手可熱的粉色手機做記號。任何人看到這些記號的印跡都會自然而然地循跡而去，部分原因是受到串連的吸引（而奧秘在於他們從哪裡弄到那麼多手機），還有部分原因是因為人們想看看這些印跡的終點何在，誰能抵擋通幽小徑的魅力呢？

觀賞圖畫時，人們的目光通常是從下往上移動，因此要想著這些記號是從下面引入觀者的注意力然後讓目光圍著圖畫轉。

紅／綠痕跡的對比將目光引入圖畫並令其圍著圖畫轉動

我用紅色和綠色之間的對比來留下痕跡，引領目光進入圖畫，然後繞著圖畫轉動一圈，之後我給一些串連添加了明度對比和矩形形狀的對比。要注意，不平整的邊線和小記號也引領目光圍繞圖畫移動。

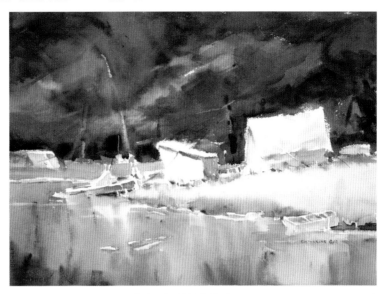

惠德貝島孤獨的湖泊（LONE LAKE, WHIDBEY ISLAND）
水彩畫（28cm×38cm）

在室內和戶外作畫

在室外作畫能讓你成為更好的畫家，沒有甚麼能替代你在戶外作畫時所擁有的開放空間的感覺、所見的真實色彩和你與一片風景所建立的精神聯繫。你可以看到自己周圍的眾多"表現物（what）"，你也能看到照片框架之外的各種鏈接。除此之外，你還會學會更快、更果斷、更有節奏地繪畫，當你試圖展現親眼所見的一切時，你的色彩範圍也將得到擴大。因此，最佳的建議是只要有機會就到戶外去作畫。

這並不意味著你只能在戶外作畫才能畫好風景，遠非如此，你的室內工作亦能予你的戶外工作以支持，反之亦然。例如，在戶外作畫時，你必須畫得更快，風景更大，有更多的"表現物（what）"可供選擇，色彩更為強烈，景深更深，總之，會有更多更多物件出現在你的周圍，這些"更多"可以刺激心靈或情感，用你在家的時間在後院繪畫來為你的重大旅行做好準備工作。

從另一方面來說，大多數的現場繪畫尺寸較小。因此，用你在現場繪製的明度草圖或者圖畫作為基礎來在室內繪製較大尺寸的圖畫，把你戶外繪畫的經歷當做實地考察來收集明度草圖、小幅圖畫和實景照片。

不論你畫什麼，只需確保你是根據自己的資料作畫即可，包括你自己的明度草圖、實景照片、回憶或想像。你將在情感上更加接近自己的圖畫，而圖畫也將彰顯藝術的力量。

在你家附近作畫

我曾在西雅圖喬治敦（Georgetown）有一個工作室，在那裡觀看裝瓶廠時我畫了這幅畫。要是你無法做繪畫之旅，那就走出門去吧，你會學會如何從眾多"表現物（what）"中進行選擇。你還可以通過觀察色彩進行學習：學習如何察"顏"觀色以及如何在調色盤上混色。你家附近同別處一樣有很多的三維空間，你就可以練習把實景攤平畫成二維明度草圖，然後根據草圖，整備一下你的繪圖工具，去見見鄰居們吧。

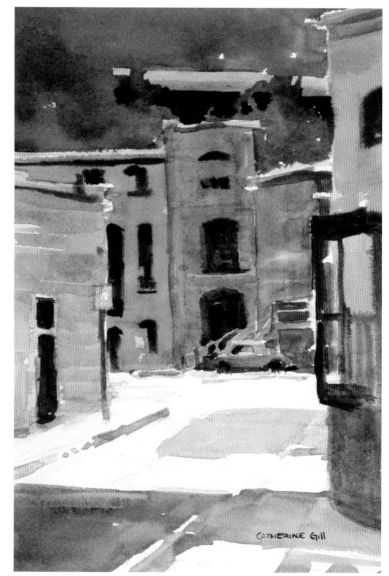

喬治敦裝瓶廠（GEORGETOWN BOTTLING PLANT）
水彩畫（38cm × 28cm）
約翰·貝內特（John Bennett）收藏

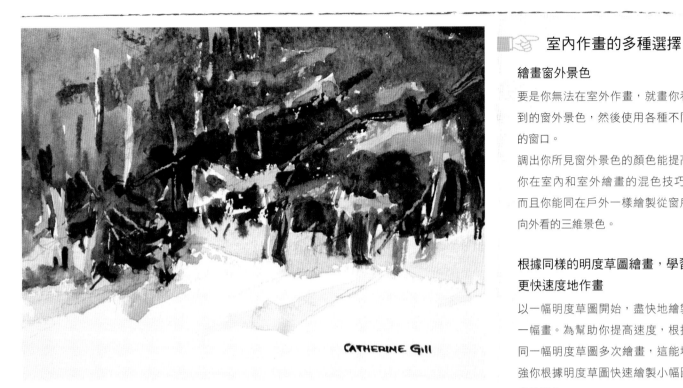

CATHERINE GILL

白雪非白

我是從一個窗戶向外看著畫出了這幅畫,當時室外溫度是零下6度。比起單靠照片來畫,這件事我做得不錯,在照片(如下)中,陰影部分看起來很灰,白雪看起來是奶黃色的。在我親眼看來,雪的顏色更接近於圖畫中的顏色,而這種顏色我從未在照片中見過。

冬暖(WARMING UP)
水彩畫(13cm×18cm)
丹·吉爾(Dan Gill)收藏

繪畫窗外景色

要是你無法在室外作畫,就畫你看到的窗外景色,然後使用各種不同的窗口。

調出你所見窗外景色的顏色能提高你在室內和室外繪畫的混色技巧,而且你能同在戶外一樣繪製從窗戶向外看的三維景色。

根據同樣的明度草圖繪畫,學習更快速度地作畫

以一幅明度草圖開始,盡快地繪製一幅畫。為幫助你提高速度,根據同一幅明度草圖多次繪畫,這能增強你根據明度草圖快速繪製小幅圖畫的能力。

放大小幅圖畫

室內作畫也可作為室外繪圖的後續工作,你也可以完成你的現場繪畫,放大它們,或者將它們轉畫成一系列小型圖畫。

根據照片練習繪製明度草圖

練習使用風景照片繪製明度草圖,在你潛心投入戶外工作之前,這是很好的實踐練習。

根據想像繪畫

想像力是了不起的自備的免費圖畫資源,選定"表現物(what)",將它放在合適的位置,創造富有創意的串連方式。

實景照片

主導地位的
力量

要是能出錢購買賦予圖畫力量的好點子的話，"主導地位"一定能得到我"最佳購入"的好評。你可以用主導地位給圖畫製造一致性、創造意境、表達個性並製造對比效果，人們只喜歡擁有某種主導地位的圖畫。

對於所有這些好處，主導地位是一個簡單的想法：佔據圖畫最大區域的就是佔主導地位的。如果一幅圖中51％或更多的區域是岩石形狀，那麼岩石形狀就佔主導地位，如果圖中有51％的區域是深淺不一的綠色，那麼綠色佔該圖的主導地位。

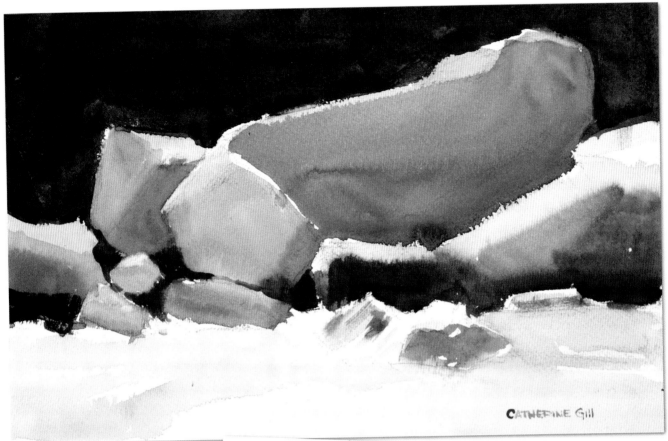

盡可能建立主導地位

主導地位是極有效的策略性思考繪畫技巧，同"繪畫動機 (why)"、"表現物 (what)"與"構圖位置 (where)"的重要性不相上下，它能賦予一幅圖一致性和風采。要突出主導地位，就要把某樣東西多畫一點，或者把事物之間的空間表現得不平衡。《庫滕奈河 #3》(上圖) 有幾處主導地位，那塊大石頭是佔主導地位的岩石，因為它比其他岩石佔據的圖畫區域更多，眾多岩石佔主導地位是因為它們比起水域和樹木佔據的圖畫區域更大。冷色佔主導地位是因為圖畫的較大部分是用冷色而非暖色繪製的，而且中明度佔主導地位，比高明度或者低明度所佔範圍更大。

庫滕奈河 #3（KOOTENAI CREEK #3）

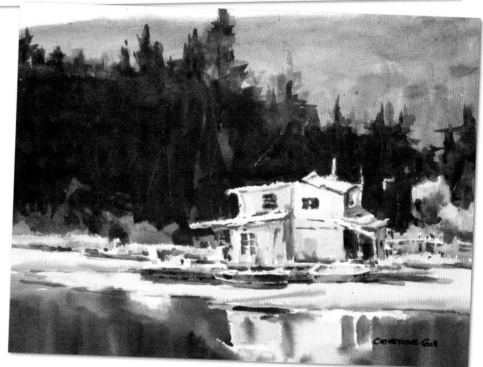

水彩畫（19cm × 28cm）
阿拉斯加克雷格（CRAIG, ALASKA）
水彩畫（28cm × 38cm）
史蒂夫·崔克和裔安·崔克（Steve and JoAnn Trick）收藏

43

如何製造主導地位

製造主導地位相當簡單，就是製造變化。要創造佔主導地位的顏色，在一幅畫上用這種顏色而不是其他色彩描繪圖畫較大的區域。繪製兩塊石頭時，把一塊石頭畫得比另一塊略大點，這樣就畫出了一塊佔主導地位的石頭和一塊佔從屬地位的石頭，這樣處理的時候，要讓兩塊石頭之間的負空間顯得不平衡。把圖畫倒過來看看，查看下負空間，如果岩石相互重疊，那麼就把重疊的部分畫成不規則的樣子。要建立岩石的主導地位，在圖畫中突出岩石，令其所佔圖畫區域超過河流、土地或者天空。

製造主導地位的多種方式

一旦開始表現變化不同，你會發現有很多方法能達到這個目的。再拿岩石堆為例，你會注意到每塊岩石都有兩個或三個不同的側面，把一個側面畫得較大就製造了佔主導地位的一面。繪畫三塊岩石時，讓每一塊都大小不一，畫家埃德加 • 惠特尼稱這種繪圖理念為"爸爸、媽媽和寶寶"。只要你擁有三個元素（三塊岩石、一塊岩石的三個側面、三種明度或者三種顏色），你就可以運用"爸爸、媽媽和寶寶"的理念來分級表現主導地位。20塊岩石又如何呢？要是你真的需要所有20塊岩石，嘗試一下兩步驟的戰略：第一，將它們分成三小堆，然後把每一堆畫得大小不一。

令一塊岩石的一個側面佔主導地位。

令兩塊岩石中的一塊佔主導地位。

用"爸爸、媽媽和寶寶"的理念表現三塊岩石。

令岩石在圖中佔主導地位，讓它們所佔區域超過樹木和水域。

表現變化不同

如需表現整體岩石的主導地位，令岩石在圖畫中佔據較多區域，它們的面積應超過河流或者樹木。

岩石（TOTAL ROCK DOMINANCE）
水彩畫（13cm × 18cm）

欲知更多信息，請訪問 http://PowerfulWatercolorLandscapes.artistsnetwork.com

主導地位的選擇能有力地影響圖畫的性質。假設天空形狀佔據的面積最大，令其成為佔主導地位的形狀，而佔主導地位的形狀所能產生的影響力取決於繪畫方式。用寧靜的灰色繪畫天空會令其顯得幽遠，但是還有柔和的統一效果，將同樣的天空形狀畫成亮橙色會創造完全不同的意境。

主導地位並不意味著在注意力上獲得主導地位。例如，《通往托納斯基特的大道》（下圖）中的天空佔據圖畫的很大區域，因此在大小上佔主導地位，但是觀者的目光顯然會落在圖畫中間偏左區域的暗色奶牛身上。

通往托納斯基特的大道
（ ROAD TO TONASKET ）
水彩畫 （18cm × 28cm）

這兩幅畫都有佔主導地位的天空形狀，但所呈現的意境截然不同

當你計劃繪製一幅畫時，首先想想如何讓各種形狀呈現大小不同的效果。然後考慮一下打算如何繪製這些形狀以及甚麼能有助於表達圖畫佔主導地位的意境。

西北夢 2（ NORTHWEST DREAMS 2 ）
水彩畫 （38cm × 48cm）

使用視覺剪刀處理整體明度的效果或者色彩的主導地位

如果一塊石頭比另一塊大，這是顯而易見的，但是要弄清楚整幅圖中什麼明度或者色彩佔主導地位就沒有那麼明顯了，此時，"視覺剪刀"和一點點想像力大有用武之地。在心裡把圖畫切分成單獨的明度或者色彩，然後把每個明度或色彩聚集成堆並比較各堆的大小，最大一堆的明度或者色彩佔主導地位。

明度的主導地位

要釐清明度的主導地位，首先在視覺上將圖畫或者草圖切成大小近似的小塊，然後在心裡將所有低明度的小塊堆成一堆，將所有高明度的小塊另外堆成一堆，再把中明度的小塊堆成一堆。最後，繪製如下左小圖，並比較各堆的相對大小，如果你想表現主導地位，各堆的大小應各不相同。

高明度佔主導
地位

爸爸 = 高明度
媽媽 = 中明度
寶寶 = 低明度

中明度佔主導
地位

爸爸 = 中明度
媽媽 = 高明度
寶寶 = 低明度

低明度佔主導
地位

爸爸 = 低明度
媽媽 = 中明度
寶寶 = 高明度

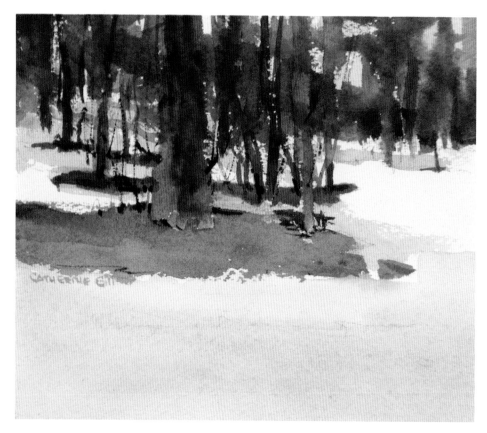

高明度佔主導地位

在這幅圖中，高明度是爸爸，中明度是媽媽，低明度的是寶寶。中明度可以是中亮色（如大樹棕褐色的地面）或中暗色（如大樹枝條上的針葉），將所有這些放在一起看看中明度區域的大小。

洛伊斯和萊爾的小屋
（LOIS AND LYLE'S CABIN）
水彩畫（13cm×13cm）
洛伊斯·希爾維和萊爾·希爾維
（Lois and Lyle Silver）收藏

色彩佔主導地位

你也可以使用視覺剪刀去考慮色彩佔主導地位的各個方面，例如，你可以比較暖色和冷色的總量或者亮色和灰色的多少。

右邊小圖對色調的主導地位起不了作用，因為選擇過多。這種情況下，在心裡把圖畫切成色輪上的色調，然後把色輪看成如下右圖所示的色餅，繪製一塊楔形（色餅的一塊）代表圖畫中佔主導地位的色調。

楔形越小，圖畫色調的主導地位越強；楔形越寬，圖畫色調的主導地位越弱，因為圖中色調過多。

比較暖色、冷色

黃色、橙色和紅色是暖色，而藍色、紫色和綠色是冷色，創造暖色或者冷色的主導地位是賦予圖畫強烈主導地位的一個簡單方法。

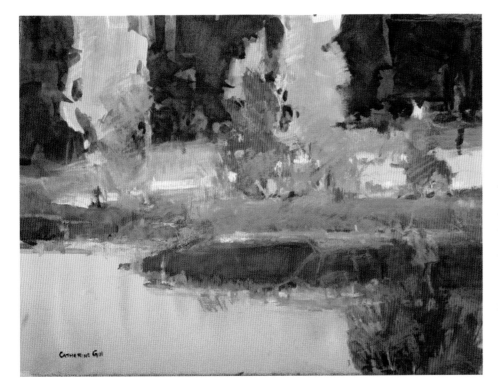

佔主導地位的色調

此圖中佔主導地位的色彩是色餅上橙黃色到黃綠色的楔形，這也是暖色佔主導地位的一幅畫。

克利埃勒姆湖的魔力（CLE ELUM MAGIC）
水彩和粉彩畫（28cm×38cm）

強烈或者柔和的主導地位

你可以表現強烈的或者柔和的主導地位。例如，畫出一塊巨大的佔主導地位的岩石，或者畫一塊略大於其他岩石的岩石，幾乎僅使用冷色或者讓冷色比暖色多出少許。

你考慮佔主導地位的選擇時，要表現戲劇性。表現強烈主導地位的圖畫會更有魅力，因為主導地位，特別

是佔主導地位的色彩能引發強烈的情感反應。想像一下，一幅畫要表現陰暗的午後，結果畫中佔主導地位的卻是明亮的原色，這樣的效果如何呢？雖然不無可能，但實屬不易，最好以柔和的色彩為主，保留明亮的原色作舞會的裝飾。另一方面，用柔和的灰色和低明度繪製的以童年回憶作為"繪畫動機（why）"的圖畫展現了動人的美感。

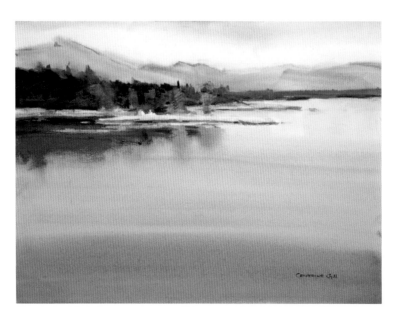

85% 的冷色與
15% 的暖色

湯加斯海峽（TONGASS NARROWS）
水彩和粉彩畫（28cm × 38cm）

要是你想要一幅引人注目的圖畫，要在數量上表現不同，比例為 70% 對 30% 甚至更多。如果需要降低戲劇性效果，將主導地位降低到 60% 對 40%。

圖畫《湯加斯海峽》中冷色與暖色的比例為 85% 對 15%，這賦予了圖畫相當多的戲劇性。而圖畫《比特魯特河》中表現河邊寧靜的下午時，我選擇的冷色與暖色的比例為 60% 對 40%，因為我想表達那種寧靜祥和的感覺。

60 % 冷色對
40 % 的暖色

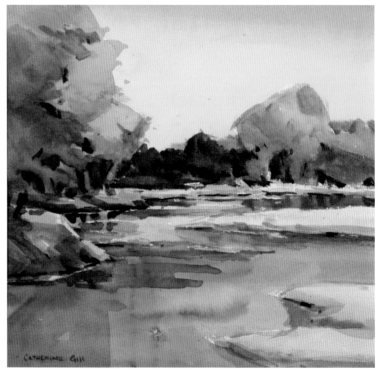

比特魯特河（BITTERROOT）
水彩畫（30cm × 30cm）
瓊·考克斯（Joan Cox）收藏

用主導地位突出你的"表現物（what）"

將色彩、明度、形狀或者其他原色放在與你佔主導地位的元素形成對比的"表現物（what）"附近，你還可以利用主導地位讓你的興趣中心"表現物"躍然紙上。這有點像在炎熱的日子吃上一個冰涼的甜筒冰淇淋，佔主導地位的炎熱讓些許涼意感覺更為珍貴有趣。所以，如果主導色是綠色，靠近"表現物"附近的一點紅色色調會引起重視。如果一幅畫中佔主導地位是低明度或者中低明度，那麼高明度的"表現物"會顯得更加突出。

將"表現物（what）"與佔主導地位的元素進行對比

在此圖中，中明度的綠色佔主導地位，因此建築物周圍的高明度和小紅門躍然而出。

一般情況下，將興趣中心放在遠處的地平線上會產生問題。通常，要讓圖中內容看上去距離較遠似乎是在往後推移，那就需要較低的明度對比、柔和的色彩對比和較柔和的邊線，而這與你需要將注意力引向"表現物（what）"時的做法恰恰相反。因此，我在近景中創造了佔主導地位的強烈中明度的綠色，這樣我還能在遠處的地平線上使用明度對比和色彩對比。

我在左上角製造了還有更遠地平線的感覺，並且降低了那裡的明度對比，中明度佔主導地位讓擁有高明度和低明度的房屋顯得尤為突出。

康尼馬拉斯皮德爾西部
（WEST OF SPIDDAL,CONNEMARA）
水彩畫（28cm×38cm）
鮑勃·奧康納和珍妮·奧康納
（Bob and Jennie O'Connor）收藏

49

記錄佔主導地位的各種選擇

可以為圖畫中所有元素製造主導地位，包括形狀、顏色、明度、線條、色彩強度、邊線、肌理、主題，甚至你的想像力所及的一切，你可以讓暖色或冷色佔主導地位。你需要至少兩種元素，這樣才能讓兩者之一佔據圖畫中較大區域，從而一種元素佔主導地位，另一種元素就為從屬地位。要是你有三個元素，就使用"爸爸、媽媽和寶寶"計劃。

對於每幅畫，隨意選擇你要給予主導地位的元素：我要用高明度、藍綠色調、軟邊線、側邊豎直佔主導地位。或者你可以吹毛求疵：我只讓明度佔主導地位。今天我喜歡灰色色調。這裡的組合幾乎是無窮無盡的，但你所選組合會讓你的圖畫別具一格。

你可以預先做好佔主導地位元素的選擇或者逐步進行，有很多策略可供創造主導地位。有些在設計階段進行，有些可以留到繪畫階段再說。策略很多，但是你不可在同一幅畫中用上所有策略，所以在創造主導地位的時候要記錄自己的各種選擇，這樣有助於創造並保持主導地位。

在多年的繪圖經歷中，我已經開發了一套用於記錄各種選擇的符號，例如，我用一個箭頭表示太陽的位置和光線的角度，用一個簡單的明度表表示高、中、低明度的主導地位。最為常見的選擇我已有符號表示，把它們用在你的明度草圖上以簡潔的方式記錄你的選擇，這樣，你繪圖的時候也很容易記住它們。

基本主導元素表

明度 （高、中、低）	
形狀 （大小和類型）	
線條 （曲線、直線和線條方向）	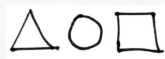
顏色 （色調，強度）	
邊線 （軟邊線、硬邊線和不平整的邊線）	軟邊線、硬邊線和不平整的邊線
光線方向	陽光或者其他光源
暖色轉冷色的方向	冷色轉暖色的方向

記住你的選擇，並記錄你的選擇

因為選擇多多，你很容易忘卻自己所做的選擇，所以這個表能方便地提供提醒和暗示，你可以把右欄裡的符號放在明度草圖附近來記錄你所選擇的佔主導地位的元素。

佔主導地位的明度　佔主導地位的色調　佔主導地位的光線方向　佔主導地位的線條

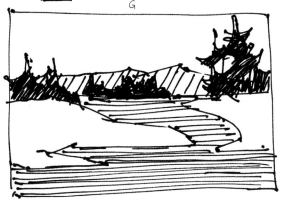

一眼選出佔主導地位的元素

繪製明度草圖時，要在其附近記錄你所選擇的佔主導地位的元素，這樣，作畫時需要參考明度草圖之際，你能隨時獲得提醒和暗示。

但是你無法從照片中得到同樣提醒和暗示，如若無法記錄同樣印象就將其忽略，帶有佔主導地位元素的明度草圖是個珍寶箱，你可以用它來創作多幅作品。

冷色 → 暖色 　　　　　　　冷色 → 暖色

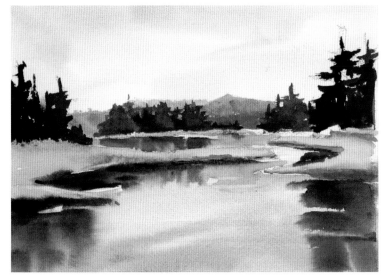
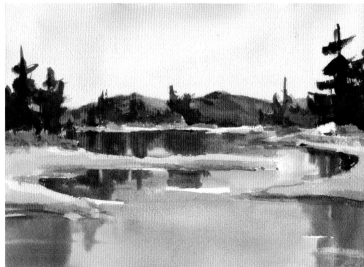

冷色洛克島（ROCK ISLAND COOL）
水彩畫（20cm × 25cm）

暖色洛克島（ROCK ISLAND WARM）
水彩畫（20cm × 25cm）

這兩幅圖是根據同一幅明度草圖繪製而成的，唯一的區別在於一幅圖中冷色佔主導地位而在另一幅圖中暖色佔主導地位。

三大主導地位

各種佔圖畫主導地位的元素都能賦予圖畫力量，不過在每幅圖中，你至少應考慮佔主導地位的三大元素：形狀、明度和顏色。在風景中尋找佔主導地位元素的方法就是努力尋找，看看你是否找到了重複的形狀？是否有一種明度或者顏色在圖畫中佔主導地位？當你看到重複的形狀、佔主導地位的明度或顏色時，修改你的圖畫，讓它佔據圖畫中的較大區域。

佔主導地位的形狀

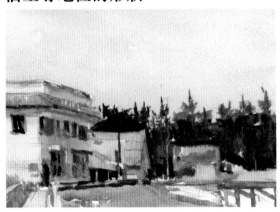

無處不在的平行四邊形

首次見到這番景致時，我發現了該建築物上的幾處平行四邊形。 因此，我決定在圖畫中讓這些平行四邊形佔主導地位，並利用一切機會創造平行四邊形的形狀效果。

沃茲· 考夫包裝公司（WARDS COVE PACKING）
水彩畫（13cm×18cm）

佔主導地位的明度

浪滌暗岩

實際上，高明度的溪流和低明度的遠景岩石佔據了大體相同的圖畫區域，而且水中也有岩石若隱若現。因為我喜歡這裡的水，我選擇高明度的水域形狀佔據圖畫最大區域，從而令其佔主導地位，然後，我稍稍提高水中暗色岩石的明度來增強高明度佔主導地位的效果。

奔流 2（ABUNDANCE 2）
水彩畫（28cm×19cm）
艾莉森· 菲尼和布賴恩· 福塞特
（Alison Phinney and Brian Fawcett）收藏

佔主導地位的明度

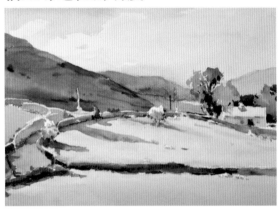

讓紫山變綠

我特別喜歡朋友家窗外的綠色田野，注意到風景中綠色佔優勢，所以我讓綠色佔圖畫的主導地位。然而，實際上，左邊的山呈現淺紫色，我將其表現為綠色，目的是為了擴大用某種綠色表現的圖畫區域以此來突出綠色的主導地位。

梅奧馬姆特拉斯納（MAAMTRASNA, MAYO）
水彩畫（28cm×38cm）
芭芭拉· 勞德代爾（Barbara Lauderdale）收藏

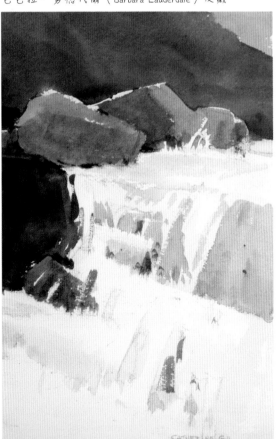

巡查小妖

在你的左腦裡住著一個小妖精，所有的藝術家都有這樣一個小妖精在時時作祟。作為風景畫家，你想讓一切表現得很自然，你想讓筆下的樹木大小不一，之間的距離各不相同，你想讓岩石形狀大小迥異，即便"表現物 (what)"是你的興趣中心，你也決不可將其置於圖畫的中心。簡而言之，你需要展現佔主導地位的不同元素。

可是小妖精不想這樣，它徹底反對主導地位，它想讓一切完全相同：一樣的大小、數量和間距，更糟糕的是，小妖精總是鬼鬼祟祟，難以察覺。你作畫時，它會偷偷摸摸地溜過來把"表現物"推擠到圖畫中央，它會靜悄悄地把樹木和岩石擺成玩具士兵一樣的隊列。突然之間，你退後一步，感覺十分奇怪，"表現物"為何挪到了圖畫中央？是誰把樹木如此整齊地排列呢？運氣好的話，你會在尚能想方設法做出補救之前注意到這一點，最佳的應對之策是不時停頓片刻來對付不時竄出來滋事搗亂的小妖精。

首先，將圖畫倒置，這讓你的左腦無法工作，掀掉了小妖精的大本營，然後按照倒置的圖畫回答清單上所列問題：

◆ "表現物 (what)"挪到正中了嗎？

◆ 形狀都是大小不一的嗎？

◆ 高、中、低明度的數量各不相同嗎？

◆ 使用了色輪餅中較小的楔形塊嗎？

◆ 光線的方向一致嗎？

◆ 還有其他相同之處需要更改嗎？

為每幅圖畫刻意地如此操作之後，你就為自己的繪畫過程自動地巡查小妖，這樣就不至於在給作品裝好畫框之後才奇怪自己的"表現物"如何會跑到圖畫的正中。

巡查小妖之前

巡查小妖之後

玩玩創造主導地位的遊戲

走進一片風景之前，要訓練自己對主導地位的敏銳感，以描繪物體的草圖並創造小型的主導地位，然後將其發展為整體主導地位。手上有鉛筆和能繪畫的東西就玩玩創造主導地位的遊戲，此處的理念就是經常性地繪製小圖，目的是讓三大主導地位的創造水到渠成、自然而然，你要讓圖中的形狀、明度和色彩據圖畫的不同比例。

以佔主導地位的形狀開始，因為你的作品受形狀的影響最多，風景中的所有物體都是形狀的集合。從一塊岩石上，你會看到三種形狀—上層平面和兩個側面，各個平面都有一種形狀、明度和顏色。無須根據所見情形如實地繪畫，你可以重新組織各個平面的大小、形狀、顏色和明度。

玩過形狀佔主導地位的遊戲後，再練習用明度和色彩佔主導地位的遊戲。

形狀佔主導地位的遊戲

繪製整體的邊緣形狀，然後重新組織邊緣形狀內的個體形狀來創建佔主導地位的形狀。

第一步 ｜ 選擇一個物體（在此為一棵樹）。

第二步 ｜ 繪製整體的邊緣形狀。

第三步 ｜ 將整體形狀分解成較小的形狀。

第四步 ｜ 將較小的形狀組織成三到五個形狀。

第五步 ｜ 讓各個形狀大小不同，令其中之一佔主導地位。

第六步 ｜ 描繪各個形狀。

明度佔主導地位的遊戲

要練習用明度佔圖畫的主導地位，瞇眼看著物體，嘗試分辨不同的明度形狀。將整體形狀根據高、中、低明度分解成內部形狀，用高、中、低不同明度表現各個形狀，繪製兩幅小型草圖。在第一幅草圖中，讓高明度的形狀在數量上超過中明度的形狀，在第二幅草圖中，令中明度的形狀多於高明度的形狀，兩幅草圖都用低明度表現樹幹。

實景照片

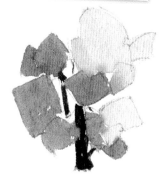

第一步 ┃ 用較多高明度繪製首幅草圖。

第二步 ┃ 用較多中明度繪製第二幅草圖。

第三步 ┃ 選擇自己喜歡的草圖描繪圖畫。

色彩佔主導地位的遊戲

要練習用色彩佔圖畫的主導地位，注視物體片刻並嘗試看出各種色彩的可能性，以上面明度佔主導地位的圖畫開始工作，然後添加遠景形狀和近景形狀。繪製兩幅草圖，在兩幅圖中將樹木畫成橙黃色，近景用淡紫色表示，然後分別用暖色和冷色表示遠景。

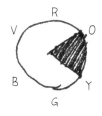

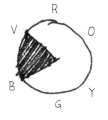

暖色佔主導地位

冷色佔主導地位

要是樂意的話，用色餅圖記錄佔主導地位的色彩。

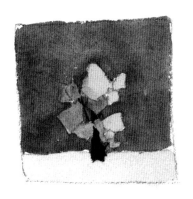

一幅圖中的遠景形狀用橙黃色表示，這樣能表現暖色的主導地位。

另一幅圖中的遠景形狀用紫色表示，這樣能表現冷色的主導地位。

塑造形狀

是時候拿大自然來逗弄一番啦！自然環境的山水風光充滿著無窮無盡的細節：成千上萬的樹木、數百萬計的樹葉和百萬噸級的岩石，為了描繪它們，首先要把整體的形狀數量限制在四到七種，把明度的數量限制在三或四種。當然你要從目光所見的形狀中獲得提示，但是必須避免簡單複製的方式；光是複製眼中所見，是不夠的。你必須改善這些形狀讓你擁有強有力的構圖，讓你的圖畫顯得自然大方，渾然天成。

幸運的是，創造美好形狀的關鍵在於繪製它們時有樂趣可言，這無關乎精準形狀的描繪，僅關乎描繪有表達力的形狀，而有表達力的形狀足以描繪真實的風景和你對其產生的情感反應。形狀要能夠表達你個人獨特的繪圖能力，因此除了描繪"完美的形狀"，你可以隨心所欲地進行描繪。描畫大量的形狀，流暢自然的或者質樸無華的或者高聳挺拔的形狀，觸景生情之際，讓你的情感通過筆尖流露到紙上。

本章所介紹的強有力的繪畫技巧有助於你用有力的形狀和簡潔的明度繪製明度草圖。

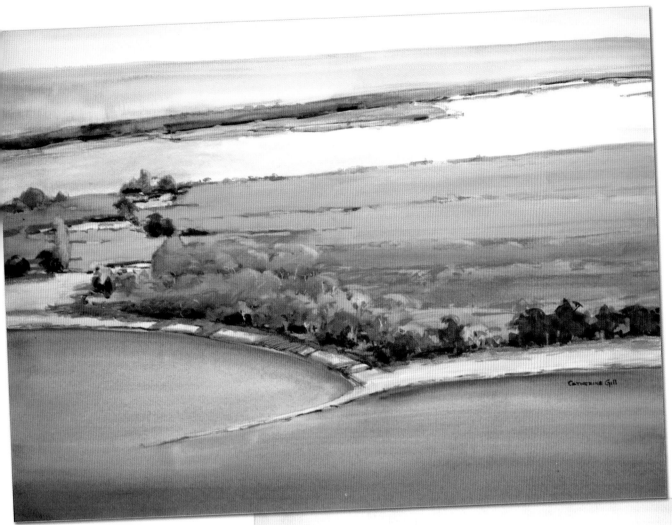

以形狀開始

繪畫此圖時，我從繪製明度草圖開始，將所有紛繁複雜的形狀精簡成由陸地和水域組成的少許形狀。我讓一塊陸地形狀佔圖畫的較大區域，另一塊陸地形狀佔較小區域，我還特意改變了水域形狀的大小，較小更有趣的形狀將注意力引向圖畫中左部的"表現物（what）"。最後，我想方設法在圖中以各種方式重複大海岸線的弧線形狀來創造佔主導地位的曲線形狀。

澳洲一瞥（PIECES OF AUSTRALIA）
水彩和粉彩畫（56cm×76cm）

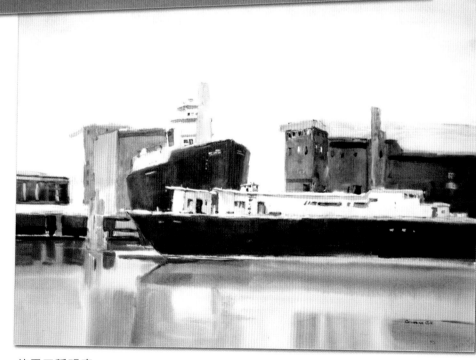

使用三種明度

要是你瞇眼看這幅畫，你會輕鬆地看到高、中、低三種明度，偶爾還有第四種明度。注意低明度和高明度相互連接的方式，這樣將眾多形狀改變成少數形狀。

巴拉德運河（BALLARD SHIP CANAL）
水彩和粉彩畫（56cm×76cm）

用形狀進行思考

獲取更多氣勢和更強作品的最快捷路徑應以美妙形狀開始，因為美妙形狀是清晰的、簡潔的、美好的繪畫作品之骨架所在，對一幅圖畫而言，美妙形狀的功勞甚巨。

- 生動活潑的形狀能抓住觀者的興趣，可以用這樣的形狀創造圖中的動感並將觀者的注意力引向"表現物 (what)"及其他興趣點。
- 寧靜的形狀製造目光的休息之所和視覺的通道。
- 大小不同的形狀製造視覺興趣點和佔主導地位的形狀。
- 重複出現的形狀讓圖畫具有一致性，創造一種韻律感，也有助於引領目光圍繞圖畫移動。
- 結合在一起的形狀減少總體形狀的數量，創造更為統一的結構，製造淳樸自然的效果。

形狀是圖畫令人驚異的具有可塑力的小組織部分，你可以用不計其數的方式對其進行塑形令其聽命於你。但是創造美好形狀有一個小小的麻煩，它存在於你的大腦之中，我們中的大多數都不是用平面形狀進行思考，而是用帶有"房屋"、"湖泊"等字眼的三維形狀進行思考。在能夠繪製更佳形狀之前，我們必須重新訓練大腦來忘卻那樣的字眼，僅用形狀進行思考。

此時，一種玩耍的心態同時也是一種巨大的幫助。你記得孩童時在沙灘上畫畫的經歷嗎？你畫沙畫是因為這樣做很有趣，而不是一定要把圖畫畫得很漂亮，擦除這些沙畫的過程和描繪它們幾乎一樣令人愉快，要是繪圖時和畫沙畫時擁有同樣的態度，你的圖畫形狀會更大氣更有趣。

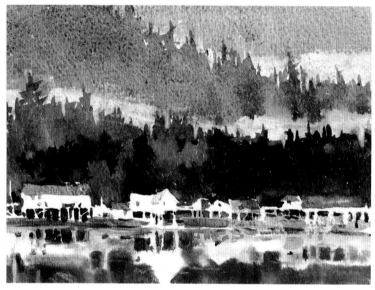

考慮形狀，而非"杉樹

忘卻"杉樹"這個字眼能讓你眼界大開，得以描繪令人稱奇的各種形狀，讓每種形狀都能以獨特的方式表現美妙杉樹的感覺。

查塔姆罐頭工廠（CHATHAM CANNERY）
水彩畫（13cm×18cm）

匹克尼克島（PINIC ISLAND）
水彩畫（28cm×18cm）

用兩個維度進行思考

　　形狀也是平面的，因為你是在平面的畫紙上作畫，所以形狀也只能是平面的。第三個維度製造的三維立體感不過是一種錯覺，為了描繪所見三維風景的形狀，你必須在心裡將面前所見的三維山峰轉換成二維平面圖形，你也用平面表現空間，像玩拼圖遊戲一樣，遠處地平線上的山峰成了樹木形狀邊的一個平面形狀。

　　這並不意味著在最終完工的作品上你不應表現空間的錯覺感，完成設計，畫筆在手之際，你可以小幅變動明度和色彩效果讓你的形狀躍然紙上，以此來製造三維立體錯覺。你也可以用抽象平面的形狀表現很有現代感的抽象感覺或者介於抽象和寫實之間的感覺，越是表現三維立體效果，圖畫看上去就越傳統，首先用二維形狀作畫讓你有更大的選擇餘地。

實景照片

以三維立體開始
目光所見的真實風景具有三維立體感。

在明度草圖中將立體風景壓縮成二維平面圖形
三維的山峰成了平面形狀的組合，空間也被壓縮成了平面形狀，從而使山峰和近景中的土地處於同一平面。

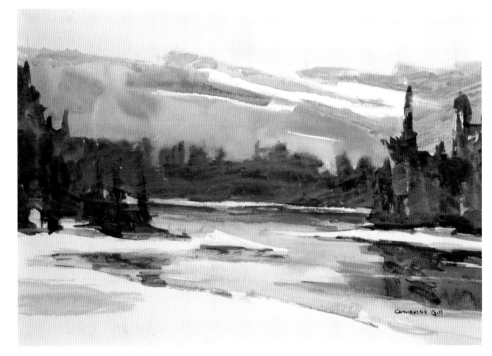

繪圖時添加三維立體效果
創造重疊處、運用暖色調並描繪近處的細節，我添加了近處、中部和遠處的空間感，但我讓山峰和樹木的形狀保留平面感，因為我喜歡這種三維和二維效果相結合的感覺

喀斯喀特冬景（CASCADE WINTER）
水彩和粉彩畫 （28cm × 38cm）

五種基本的風景形狀

據我所知，要將擁擠繁雜的實際風景壓縮成幾個具有表達力的風景形狀，最簡易的方法是繪製五種基本的風景形狀：天空、山峰、大地、樹木和水域。大多數風景甚至並未包括這五種風景的全部，從而進一步簡化了你的工作。

要是你瞇眼看一下實景，迅速地選出其所包含的形狀，在紙上描繪它們會更為方便，難於描繪的風景有相近的明度、眾多互不相連的形狀，或者它依靠細節表現美感。在學習階段，選個易於簡化的風景是個好主意，最為簡單的風景常能成就上乘畫作。

表現物（what） 地平線

實景照片

尋找形狀

觀看風景，尋找大片的形狀：天空、山峰、大地、樹木和水域，同時注意地平線。

描繪邊緣輪廓線

描繪五種基本形狀的邊緣輪廓線，讓各種形狀盡可能地聚在一起。

分配三種明度

給每種形狀分配高、中、低三種明度中的一種，只要有可能，將三種明度連接在一起。

根據草圖作畫

我總是只用高中低三種明度繪畫明度草圖，因為這樣做有助於進行簡化，作畫時，我會做出適當調整。例如，實景中的山峰與天空擁有幾乎相同的高明度，在雲朵中忽隱忽現。但繪圖時，我讓山峰的明度比天空的明度稍低，這樣能製造景深感，瞇眼觀看這幅畫，遠山仍呈現高明度。

霧蒙峽灣（MISTY FJORDS）
水彩畫（25cm × 38cm）

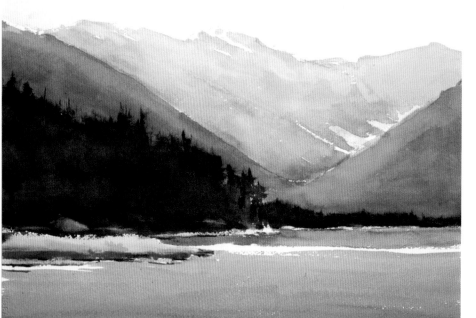

有關風景形狀的溫馨提示

問題

　　基本風景形狀擁有兩種具有強烈對比效果的明度，如圖中實景照片中的山峰所示。

改進方案

1 任意地讓多個山峰的形狀表現為同一明度效果。

2 給山峰形狀分配兩種明度效果，但要將它們與具有同樣明度的其他形狀連接在一起。例如，高明度山峰的形狀與天空形狀相連來製造一個較大的高明度形狀。

實景照片

山峰形狀

此景中，山峰形狀的一部分為高明度，其餘部分為中明度，分配高低明度能將大塊的形狀分成許多小的形狀。

改進方案 1

高明度的山峰融入全用中明度表現的山峰形狀。

改進方案 2

高明度的山峰融入天空的形狀，近處的山峰用另一種明度表示。

關於風景形狀的更多提示

問題

水中倒影的處理。

改進方案

不要讓倒影讓你與表現簡單形狀的理念背道而馳，把倒影同其他形狀一視同仁地對待，你可以描繪大片的水域形狀，你也可以將水域形狀和倒影形狀分開處理。不論採取哪種方式都可以，關鍵是選擇你個人最喜歡的一種。

實景照片

方案 1

用一種明度表現倒影的整個水域形狀。

方案 2

分開描繪水域形狀和倒影形狀，並用不同明度表現兩種形狀。

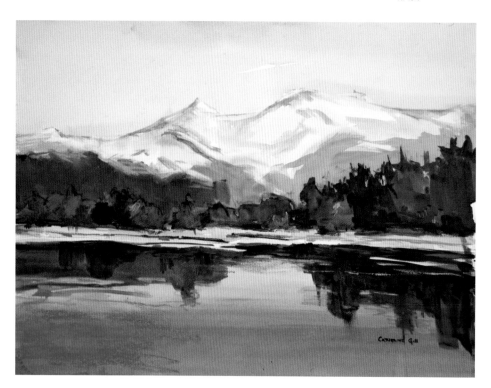

根據方案 2 作畫

我可以用一種單獨的形狀表現樹木的倒影。

林恩運河（LYNN CANAL）
水彩和粉彩畫（43cm × 56cm）
丹·吉爾（Dan Gill）收藏

繪製五種基本風景形狀

動手試試吧！

根據這張實景照片，繪製包含五個基本形狀的圖畫。以不在圖畫中央的"表現物(what)"和一根地平線開始，繪畫五個基本形狀，擺脫生硬的"複製模式"。刪除任何令明度草圖過於複雜的形狀，進行大力簡化，僅留四到七種形狀。

為幫助你忘卻形狀，盡量多多考慮圖畫的中心內容，即其講述的故事。圖畫是要表現你對某特定樹形的熱愛，還是多種色彩的交叉重疊的效果，還是某種更為抽象的理念呢？刪除不適合圖畫所述故事的任何形狀。

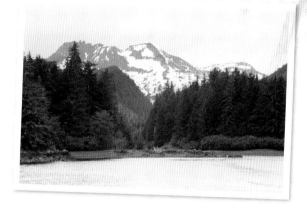

分配三種明度

此圖想要講述的故事僅與山峰相關，因此，我用同一種形狀表現所有樹木，令其略小於實景中的形象，我保留了湖泊的簡單形狀。最後，我添加了少許小形狀表示雪原，把注意力引向山峰。

當我只有少許足以處理應付的形狀時，我用不同明度表現各種形狀，但將明度局限於高、中、低三種明度之一，還盡可能地把各種明度效果連接起來。

繪畫草圖

作畫時，我添加高中低明度之間的明度效果。例如，比起雪原，我用較低明度表現山峰，但是我又以與山峰大體相同的明度表現天空形狀，這樣就如同明度草圖中所示效果一樣，兩者能合為一個較大的形狀。

尤朵拉山（EUDORA MOUNTAIN）
水彩畫（13cm×18cm）

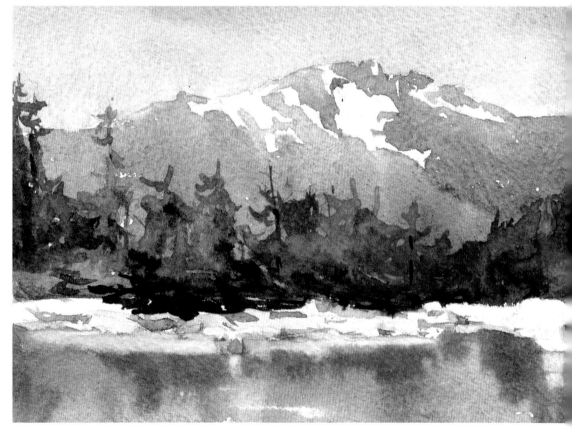

風景形狀之利用

我們生活的這個地球上的所有風景都擁有這五個基本形狀，每個風景形狀都有其特殊的優勢和用途，拿它們練習玩耍一番，用不同的方式使用它們。

樹木形狀

樹木形狀是山水畫的重負荷機器，它們用途最廣，使圖畫成為一體，還擁有多種明度，如果畫家心血來潮，還可以改變樹木形狀的明度和色調。

- 樹群為圖畫提供使用暗色表現的機會。
- 以較低明度表現一個樹形作為烘托以創造高低明度的對比效果。
- 樹形有助於表現個體樹木和樹群的光線方向。
- 樹枝和樹幹可用於表現圖案和細節。
- 在樹形中使用重複色彩將其彼此相連或者與圖畫的其他區域建立聯繫。

天空形狀

天空製造了一種浩瀚遼闊、無邊無際的感覺，即便你所繪製的天空不過是穿過樹形的一個天空"孔洞"而已，觀者仍會感覺有超越你所繪圖畫內容的東西存在。

- 寧靜的天空製造目光的休息處來平衡風景圖上其他"熱鬧"的部分。
- 常用稀薄的水彩進行平塗，快速簡單。
- 天空往往是一幅畫中明度最高的區域，因此，擴大天空區域是令高明度佔主導地位的簡單方式。
- 在圖畫的其他區域重複天空區域的明度和形狀能讓整幅畫具有統一性。

發揮作用的風景形狀

大部分風景都擁有天空、山峰、大地、樹木和水域這些元素，這幅畫擁有全部五個元素，但是樹木在圖畫中幾乎獨領風騷，它們將圖畫連成一體並製造了景深感。

愛達荷州布蘭查德湖
（BLANCHARD POND,IDAHO）
水彩畫（19cm×25cm）

土地形狀

在情感上，傳統風景畫中的大地提供了平坦、牢固的立足點。

◆ 大地是一個平面時，土地反射上方的陽光和天空，因此其形狀常呈現高明度。

◆ 大地也接收來自太陽的光線，因此大地形狀也會有明度和色彩變化。

水域形狀

水面是一種反射面，因此可以創造性地表現其色彩、形狀和明度，實際上，你幾乎可以隨心所欲地表現水面。

◆ 將圖畫其他區域的形狀和顏色帶入水中，以此方式用水域形狀將圖畫統一起來。

◆ 水域可以表現為一個安詳靜謐之處，只要圖畫其他區域的大部分表現得紛繁複雜，表現水域的寧靜可以收到良好的效果。

◆ 因為水域也是一個平面，它常常反映天空的顏色，從而將圖畫的上半部和下半部聯繫起來。

山峰形狀

山峰形狀擁有"鞦韆般擺動"的明度效果，這意味著可以使用與較亮天空相近的明度表示山峰，也可以使用與較暗樹形相近的明度表示，這是減少圖畫中形狀數量的良好方式。

◆ 山峰形狀呈對角線狀的邊緣線可以用來引領觀者的目光，你可以稍稍改變線條把觀者的注意力引向你刻意安排之處。

◆ 山峰形狀可以佔據一塊天空，這樣山峰和天空的形狀會顯得更為有趣，似乎"緊密相連"。

◆ 山峰形狀可以作為高明度天空形狀和低明度樹木形狀之間的過渡性明度。

◆ 山峰形狀可用來建立有力的距離感，對傳統風景畫非常有利。

◆ 山峰形狀讓目光稍稍在此停駐，暫緩目光投向遠處的視覺運動。

令風景形狀大小不同

令五個基本風景形狀大小不同能創造氣勢磅礴、趣味盎然的圖畫，本圖氣勢的大部分都來自相當大的大地形狀和較小的樹木、水域和房屋形狀之間的對比效果。

華盛頓甘波港
（PORT GAMBLE, WASHINGTON）
水彩和粉彩畫（28cm×38cm）

地平線的力量

一看到"地平線"一詞，學過繪畫課的人都會想到"透視圖"，但透視圖不過是地平線眾多功能之一。

地平線首先是一個心理問題，觀者的目光本能地在山腳下、目光觀察水平線上或者其他地方尋找某種水平直線，在山水畫中尤其如此。這是一種情感反應，甚至是某種生理需要。要是找不到水平直線，他們會感覺不安，會放棄觀看餘下的圖畫，所以，要是希望人們駐足觀賞你的畫作，你必須提供他們所需要的水平線。

一根小小的地平線就足以

地平線可以很短，但足以讓一切安定下來。

鮑勃家的車道（BOB'S DRIVEWAY）
水彩畫（23cm×32cm）

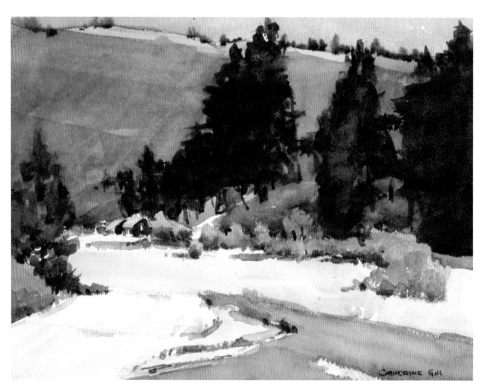

一個安詳的場景

一根大氣的地平線能突出平衡安詳的感覺，我為《鮑勃的齒莧》這幅畫選擇了接近圖畫中央的地平線，目的是讓觀者感受此地寧靜祥和的感覺。在這個靜謐安寧、陽光明媚的下午，一隻蜜蜂的嗡嗡聲聽起來就像是噴氣式飛機的巨響。

鮑勃的齒莧（BITTERROOT BOB'S）
水彩畫（19cm×28cm）
鮑勃·菲尼和迪安娜·菲尼
（Bob and Deanna Phinney）收藏

地平線替代物

任何水平線都可取代真實的地平線，用作自行填充的地平線。

不同於透視畫法中的地平線，自行填充的地平線無需與視線齊平，你不過是在滿足一種心理需要，而非技術上的需要，你可以任意尋找藉口利用水平線，在《冰庫》（上圖）中，遮陽棚的水平邊緣就是自行填充的地平線。

冰庫（THE ICEHOUSE）
水彩畫（18cm×28cm）

一隱一現的地平線

一隱一現的地平線

樹木、山峰或者建築物遮擋了大部分的地平線之際，你可以使用不連續的，如同捉迷藏般"一隱一現"的地平線。

澳大利亞布里斯班（BRISBANE, AUSTRALIA）
水彩畫（13cm×18cm）

瞇眼看形狀

18

要是想看風景中的形狀，你只須瞇起眼睛來看就可以了，眼睛是你工具箱中的最佳工具，而且你無須攜帶任何其他物品。

在你動手嘗試繪製瞇眼所見的形狀之前，強迫自己忘掉那些事物的名字並假裝整片風景同你的畫紙一樣是個二維平面，沒有什麼東西位於別的東西之前，所有一切如同拼圖玩具中的一個都是緊靠彼此的平面形狀。

雖然瞇著雙眼，你會看到很多的明度效果，你必須將它們簡化到三種，如有必要，四種亦可，如果你對某種明度不是很確定，用與其最為接近的明度來表示，高、中、低三種明度之一即可。

完工後，再回頭看看，你絕不會想到如此繪製的迷人形狀，它們具有風景畫的特色，卻又如此活力四射且不同尋常。

實景照片

瞇眼看明度

因為瞇著雙眼觀看會減少所視物體的顏色和細節，因此，這樣做更容易僅僅觀察明度效果。

首先繪製邊緣線，然後分配明度效果

瞇眼觀看，描畫所見形狀的邊緣線，結合擁有類似明度效果的形狀。不用擔心自己把近景和遠景聯繫在一起，又或者把一個物體與另一個物體聯繫在一起。

簡化明度

運用自己的判斷力，將形狀進行分類，分成分屬高、中、低明度的三種形狀，我讓大多數樹木呈現同樣的中明度，雖然在實景中，它們的明度效果各不相同。

佛羅倫薩橋（FLORENCE BRIDGE）
水彩和粉彩畫（28cm × 38cm）

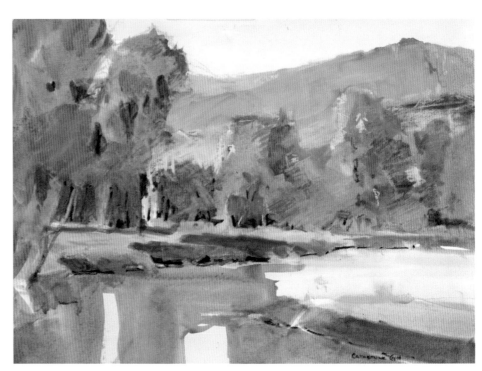

關於瞇眼看形狀的溫馨提示

問題

你需要第四種明度。

中低明度

添加額外的明度

在這幅畫的明度草圖中，我添加了第四種中低明度，我打算展示中間岩石左部的陰影區域，我還用同樣的中低明度凸顯近景中大石頭的頂部和兩側的差異。

不添加額外的明度效果

此明度草圖僅適用高、中、低三種明度，在明度草圖中，遠處中明度藍色的都市風景和下方中明度橙色的海岸形狀僅用一根線條表示。

改進方案

儘管最好的辦法是堅持使用三種明度，但有時你需要第四種明度，特別是繪製諳熟舒適的風景時常常會用到第四種明度。為繪製明度草圖，你可以保持使用三種明度的簡單性，也可以繪製一根線條標明實際繪圖時打算小幅更改明度效果的地方，還可以在草圖中直接添加第四種明度。

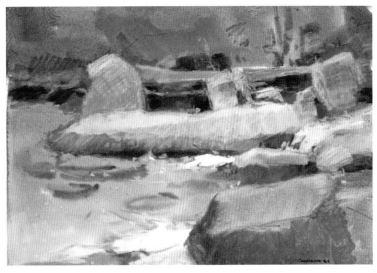

10 月的巨石（OCTOBER CHUNKS）
水彩和粉彩畫（28cm×38cm）米德·吉爾（Mead Gill）收藏

杜瓦米希（DUWAMISH）
水彩和粉彩畫（56cm×76cm）

更多關於瞇眼看形狀的溫馨提示

表面上的明度和光線

　　落在表面（平面）上的光線量與其明度之間相互關聯，表面的方向發生改變（或者其朝向發生變化），它的明度和色調也隨之發生變化，這有助於在明度效果相當接近時給有薄霧的天氣或者多雲的天氣分配明度。

　　平面，例如平坦的田地，面對著太陽並接受最多太陽光線。因此，平面具有最高的明度，垂直表面接收的最少的光線，呈現較低的明度。所以，在溝渠邊緣垂直下降之處田地明度變低，背對陽光的垂直平面表現最低的明度效果，與陽光成角度的平面，如山峰或者田地的傾斜區域介於兩者之間，通常呈現中明度。

研究平面

不是所有呈垂直狀的東西都是暗色的，也不是所有呈水平狀的東西都是亮色的。例如，這張照片中堤壩的泥土呈現中明度而非低明度。

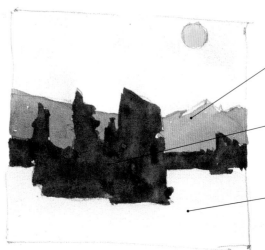

實景照片

與光線成角度的平面呈現中明度。

背光的垂直平面呈現最低的明度。

面對光線的平面呈現最高的明度。

使用平面來分配明度效果

運用對平面的瞭解，我用高明度表示平面岸上的泥土，稍低一點的明度表示與光線成角度的山峰，然後我用中明度表示垂直的堤壩。

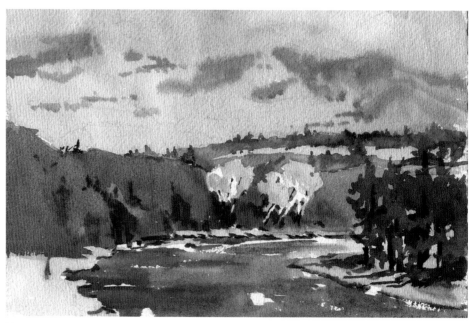

繪圖時用平面調整明度效果

我想讓黃色的樹木在堤壩上凸顯而出，因此我用中明度表示堤壩，不過我使用的是接近低明度的中明度，這樣我創造了在可能範圍內最大的明度對比效果。

黃石河（YELLOWSTONE）
水彩畫（19cm × 28cm）

從瞇眼看到繪製明度素描

動手試試吧！

努力瞇眼觀看風景，令其細節和大部分顏色消失，這樣你就可以看到明度效果，然後，繪製所見明度的形狀，同時嘗試忽略它們的本來面目或者實質所在，首先繪畫邊緣線，然後根據自己的意願改進形狀的效果。

給每個形狀分配高、中、低明度中的一種，要是有必要，可使用第四種明度效果。

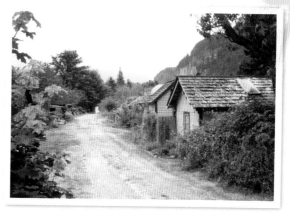

實景照片

最強的明度對比

瞇眼觀看，注意草圖中最高和最低的明度，如果它們並非處於你需要的重要之所，將它們移動到圖畫的重要位置上去。

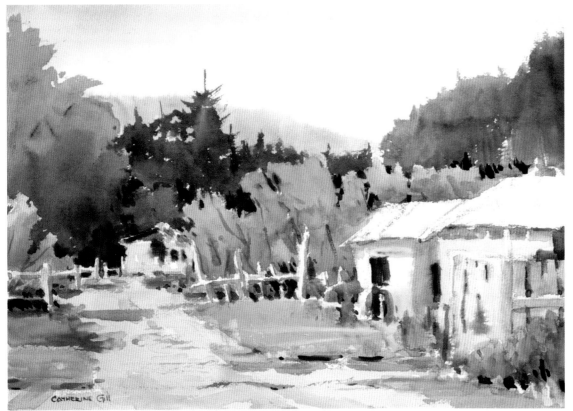

隨後添加細節

繪畫《標誌》時，我的首要任務是表現右邊房屋（"表現物 (what)"）窗戶上最強的明度對比，隨後我在"表現物"附近添加更多細節，並在圖畫左部添加了少許細節以便引領觀者的目光繞著圖畫區域運動。

標誌（INDEX）
水彩畫（28cm × 38cm）
布萊恩・吉爾和阿里斯帝・吉爾
（Brian and Aristy Gill）收藏

幼童風格的形狀

19

如果你無法停止用形狀代替具體的"樹木"進行思考，那麼就回過去使用幼童風格的形狀並學會將它們改變成更有創造性的形狀。

以簡單的三角形、矩形和橢圓形開始，練習以更為有趣的方式重新繪製這些形狀，然後練習把簡單的形狀結合起來以製造意趣更濃的形狀。

結合形狀

形狀的結合是獲得有趣形狀的最佳方式之一，結合起來使用時，即便是幼童風格的形狀也會很有氣勢。你親自動手試試，以反覆繪製簡單幼童風格的形狀開始，然後逐漸將那些重複的形狀改變成看上去很自然的組合形狀。

重新繪圖時要感覺隨意輕鬆，你得讓你的形狀在各個步驟裡稍稍變化，這樣你最終能獲得獨特的形狀。

重新繪製幼童風格的形狀

在幼兒園裡，幼童們繪製的樹木要麼是完美的三角形，要麼是置於完美矩形樹幹上的圓形。重新繪製時就與此背道而馳，把完美三角形畫成邊緣亂七八糟的不對稱三角形，把圓球狀畫成絕非環形的塊狀。玩得開心點，這裡是幼兒園，你的任務就是玩耍。

第一步 ┃ 重疊部分形狀

把你幼兒園風格的形狀以不同大小進行複製，然後重新描繪，把其中的一些形狀重疊在一起。

第二步 ┃ 繪製邊緣線

粗略繪製所有形狀的外部邊緣的線條，令它們成為一個較大的形狀。

第三步 ┃ 添加倒影或陰影

添加與大樹形狀底部相連的倒影或陰影形狀。

第四步 ┃ 使邊緣線顯得自然

以看上去更為自然的邊緣線重新繪製結合在一起的樹木和陰影的形狀。

第五步 ｜ 玩轉負空間

重新描繪你的形狀，將其置於一個矩形之中，以矩形邊緣表示畫紙邊緣，把畫紙按"田"字分成四個部分，並令四個部分中形狀和框架之間的負空間大小不同。

將素描圖倒置並觀察負空間，四個負空間看起來各不相同嗎？你能找到一種方法使每個負空間都表現一點不同嗎？例如，你能改變樹木的尺寸或者改變框架的大小使負空間各不相同嗎？

第六步 ｜ 用你的形狀繪畫一幅小圖

用你所繪形狀快速地創作一幅畫，這幅畫不必非常精準，玩得開心點，你一定會獲得更為有趣的形狀。

保持簡單

明度草圖就是將紛繁複雜的風景簡化成有力的構圖。 你的首幅明度草圖毫無疑問必須大大簡化實際風景，但這樣做依然不夠，你還能進一步進行簡化。繪畫第二幅明度草圖對首幅草圖進行簡化。

紛繁複雜的實景圖

這是典型的紛繁複雜的風景，它擁有太多的形狀、過多的細節，為了讓工作更為簡單，刪除所有細節，刪除一個或者兩個風景形狀並將部分形狀組合起來。

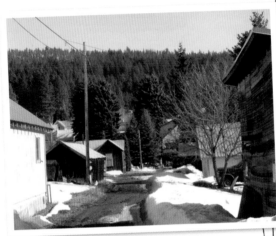

實景照片

首幅明度草圖

首先將繪畫的重點放在較大形狀上，用不同的大小表現所有形狀。

第二幅明度草圖

為了進一步進行簡化，我刪除了天空的形狀並將所有形狀極簡化。

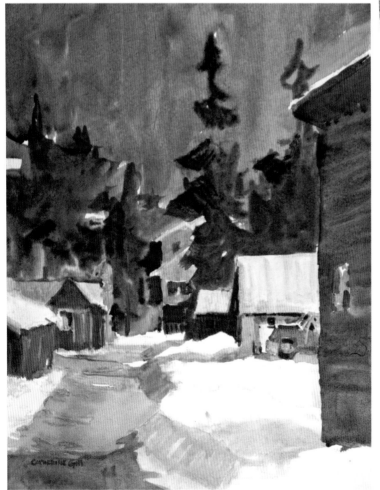

將強烈的對比效果放在"表現物（what）"附近

興趣中心令一個區域成為焦點，從而有助於簡化圖畫，本圖中的焦點就是右邊卡車後部區域。

在一幅精心設計的圖畫中，最強烈的明度對比效果就在焦點附近。因此，檢查你的第二幅明度草圖，確保最強的明度對比和最有趣的形狀接近你的"表現物（what）"，在繪圖過程中，要經常性地進行類似檢查。

羅斯林巷（ROSLYN ALLEY）
水彩畫（38cm×28cm）

有關保持簡單的溫馨提示

保鮮膜的竅門

　　有些形狀很難找到，因為它們要麼在自然界中界定不清，要麼就是由許許多多細小的部分如樹葉、青草或樹枝組成的，這時候就該保鮮膜的竅門上場了，在心裡用保鮮膜把物體包裹起來，忽視其眾多組成部分，然後描繪總體的形狀。

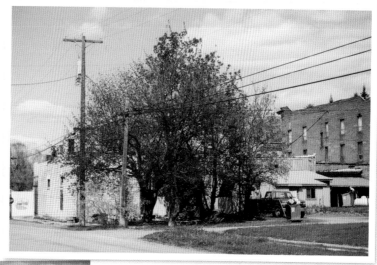

許多樹葉和枝條

這棵樹有許多樹葉、花朵和枝條。

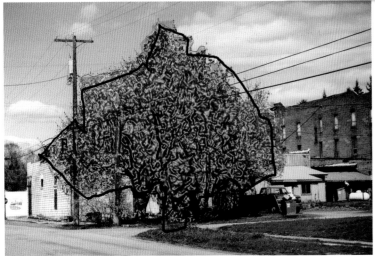

實景照片

第一步 ｜ 假裝包裝袋包裹這個物體。

假裝一大塊保鮮膜從天而降，把樹木的形狀完全包裹起來，因此你看不見樹葉。

第二步 ｜ 描畫輪廓線。

描繪形狀的外部邊緣線，描繪形狀中虛構的幾個孔洞，注意孔洞不可太多，透過孔洞展現的枝條或者部分風景能讓形狀更好地融入風景之中。

第三步 ｜ 繪製形狀

將所有樹葉描繪成一個大的形狀，在樹冠的孔洞處顯示枝條形狀。

更多有關保持簡單的溫馨提示

大與小的對比

擁有兩個形狀時，讓一個大另一個小，這樣能一次性製造佔主導地位的形狀、戲劇感和簡單性。

實景照片

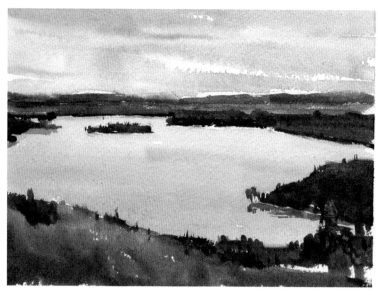

大湖和小島

在《緬因州長湖》一圖中，我決定讓大湖和其湖中小島形成對比，因此我放大湖泊，刪除大部分近景中的樹木來盡可能地凸顯大湖的形狀。

緬因州長湖（LONG LAKE, MAINE）
水彩畫（14cm × 18cm）

"爸爸、媽媽和寶寶"

當你擁有大小相近的形狀時，重新描繪其中的三個，讓一個最大，一個次之，另一個最小，畫家埃德加·惠特尼稱這種繪圖理念為"爸爸、媽媽和寶寶"。

將岩石、窗戶、柵欄柱或者灌木之類的小形狀組合成三堆，然後按照"爸爸、媽媽和寶寶"的理念表現三堆形狀。

大體相同

所有的樹木和它們中間的空間距離大體相同，這樣就沒有應有的韻味啦！

"爸爸、媽媽和寶寶"

首先將樹木們組合成大小不等的三堆：左邊（爸爸），中間（媽媽）和右邊遠處（寶寶），讓三堆樹木之間的距離各不相同，然後讓每堆裡面的樹木的大小及樹木之間的空間各不相同。最後的圖畫與之前的圖畫擁有同樣數目的樹木，但是構圖看起來要簡潔得多。

簡化了的明度草圖

動手
試試吧！

做做練習，快速地繪製第一幅明度草圖，然後，僅僅看著首幅明度草圖繪製第二幅更為簡單的明度草圖。遮住照片，或者要是在戶外的話，背對著照片，以刪除形狀開始。

如果可以，切除整個的風景形狀，讓大小相等的形狀變得各不相同，讓多個形狀中的一個較大，另一個較小。如果你有耐心，嘗試進行第三次簡化，經過練習，你將越畫越好，以這裡的實景照片開始或者使用你自己的實景照片。

實景照片

首幅明度草圖

首先，繪製由土地、樹木和天空形狀組成的風景，在此草圖中，我讓雪地作為最大的形狀，讓我著迷的是與雪地形成對比的樹幹，但在草圖中很難看清這種對比效果。

第二幅明度草圖

在第二幅草圖中，我刪除了所有的枝條和針葉，並表現了幾個簡單的遠景樹木的形狀，然後我運用"爸爸、媽媽和寶寶"的理念表現樹幹，使得樹幹和樹幹之間的空間大小不一。

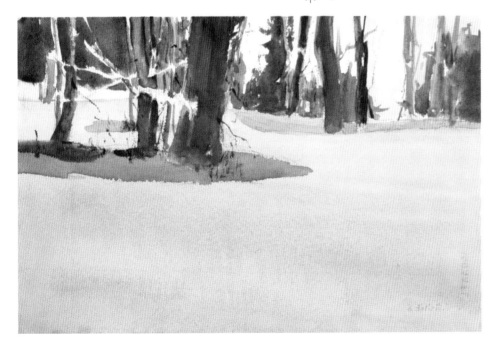

讓"簡單"成為現實

在兩幅不同的草圖中，透過推拉各種形狀，你就能創造一幅壯觀又簡單的畫作。

寒冷的一天（CHILLY DAY）
水彩畫（28cm×38cm）
瑪麗姍·雷·吉爾（Marina Rae Gill）收藏

誇張，戲劇女王

發現風景中特有的形狀並對其進行簡化後，你要考慮如何令那些形狀顯得更有意思，雖然正派生活的箴言可能是"中庸之道"，而創作優秀圖畫的箴言卻是"誇張之道"，適度的誇張能增加戲劇效果，因此這是重塑畫作時需要多加考慮的第一點。

誇大圖畫中的任何形狀，你可以誇大地表現形狀的寬度、長度、大小和不對稱性，少許誇張能增添些許戲劇效果，大量誇張會增添大量戲劇效果。

不要膽怯猶豫，不同於人體畫像或肖像畫，風景畫可以進行大量誇張處理也不會顯得稀奇古怪，在纖細樹形邊大山的巨大形狀只會讓大山顯得更為雄偉挺拔。實際上你所需要的是大山形狀和小樹形狀之間的對比效果，纖細的樹木形狀就會告訴觀者大山多麼巍峨壯觀，為了誇大某個形狀，你總是需要誇張的形狀和比較關係的參照物。

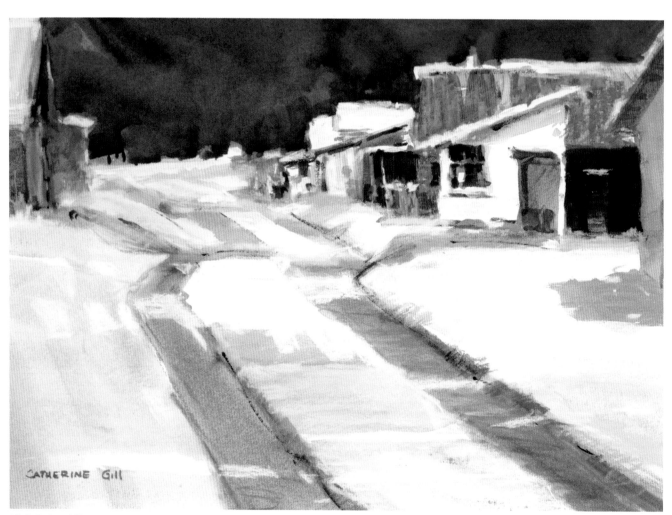

誇大任何形狀

我決定誇大圖中車輪印的大小來給這條沈悶的小巷添加一絲戲劇性效果。我用平房建築作為參照物來強調車輪印的大小，因為對於單層建築的大小，人們大多心知肚明。

克利埃勒姆巷（CLE ELUM ALLEY）
水彩和粉彩畫（28cm × 38cm）

低地平線

要是所繪某幅圖看上去似乎有點沈悶，那麼你就嘗試讓地平線遠離正中，非常低或非常高的地平線能令畫作更具戲劇性，因為這樣可以相當簡單地誇大表現至少一個基本風景形狀。

《勇氣》一圖中的低地平線為山峰形狀騰出了空間，山峰的"大"與其他風景形狀的"小"形成對比，樹木形狀的嬌小也特地把注意力引向山峰的巨大。

勇氣（COURAGE）
水彩畫（25cm×38cm）

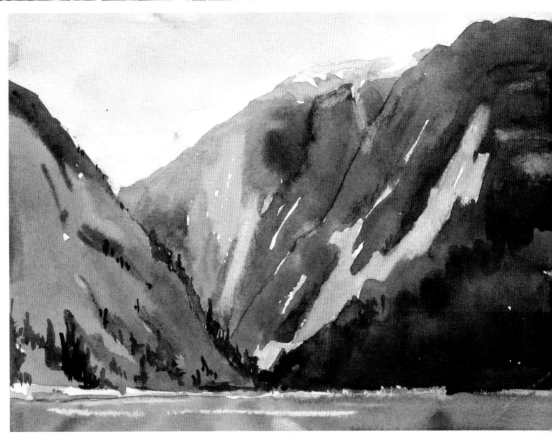

高地平線

《比弗壩》一圖中的高地平線為水域形狀騰出了空間，稍稍誇大的水域形狀添加了些許戲劇效果。

比弗壩（BEAVER DAM）
水彩畫（18cm×28cm）

形狀同義詞

重複的形狀賦予圖畫節奏感和統一性，因此它們對圖畫的情感氛圍而言相當重要，嘗試尋找方法將重複的形狀融入每一幅圖畫，你甚至可以圍繞重複的形狀繪製完整圖。

不要把這裡的重複當做精確的重複，而是把它們當做形狀同義詞來看，綠松石色、藍綠色、蔚藍色、碧綠色、群青、天青石色和靛青色都是藍色的同義詞，但它們並非相同。它們的每一種都代表著一種稍有不同的藍色，你的重複形狀也應該有所不同，你可以改變重複形狀的大小、方向、明度和色彩。

仔細觀察風景，瞭解以固有方式表達風景的形狀，要是你看到了棕櫚樹的形狀，你馬上知道自己不在阿拉斯加。一棵樹的形狀能表示一片風景的氣候，岩石的形狀來自其內部礦物沿著其特有線條的破裂，有些岩石分解成塊狀，而有的分解成片狀，隨著時間的推移，奔流的溪水將岩石衝刷打磨成圓形。因此，塊狀結構的岩石表明時間較近的地質情況，泡沫狀的流水衝過岩石，說明其下河床的陡峭和水流的速度，河流製造 V 形河谷，而冰川製造 U 形山谷。

當然，你無須瞭解所有這一切，你只須以藝術家的身份觀察各種形狀，在一幅圖畫中表現這些形狀之際，你就依然說明瞭解該風景區域的地質情況、生物群落和氣候特徵。

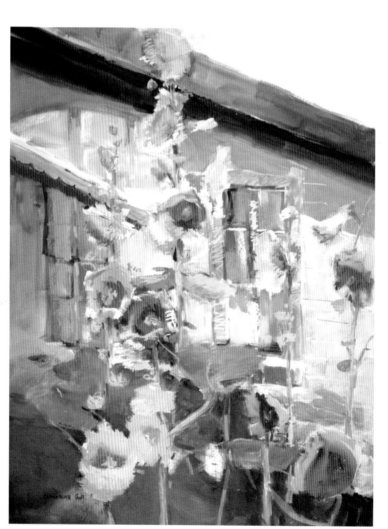

圍繞相同形狀所創作的一幅畫

基於花朵的重複形狀，我創作了《蜀葵花》，這些花擁有一種色彩範圍並表現相似形狀。請注意其他的重複形狀，如綠松石色對角線，觀者的目光會從一個形狀轉向另一個形狀，賦予圖畫一種韻律感，由於重複的形狀在圖畫的上下左右四個部分出現，它們也有助於表現圖畫的統一性。

蜀葵花（HOLLYHOCKS）
水彩和粉彩畫（76cm×56cm）
帕米爾‧海瑟薇（Pamela Hathaway）
收藏

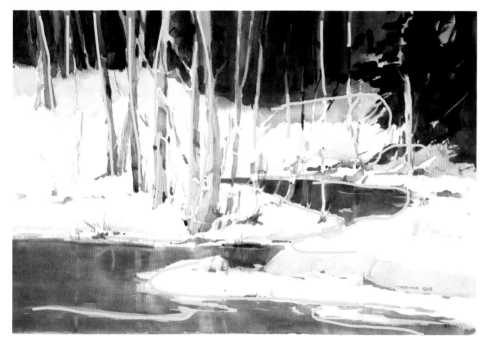

將重複的形狀當做重要元素

有時候風景圖中重複的形狀相當明顯，就是它將你的注意力引向圖中的某個景致，你也許已經對這種視覺上的節奏感做出了反應。在《斯坦皮得山峽》一圖中，兩種形狀是構圖中的重要元素，即流暢的曲線和挺拔的樹幹（如左邊圖中黃線所示）。

盡力"增強"形狀的效果永遠不會適得其反，你還可以改變形狀的大小、方向和位置。

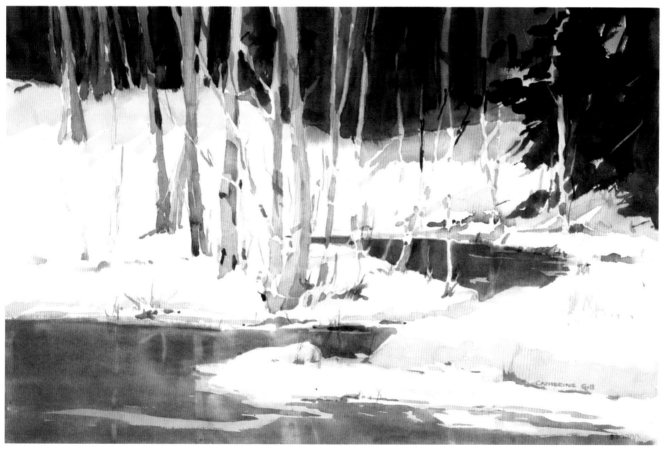

斯坦皮得山峽（STAMPEDE PASS）
水彩畫（38cm×56cm）

將多個形狀結合起來

為了令某個形狀顯得更為有趣，盡量將其餘附近明度相同的形狀結合起來，如此一來，你會得到一個無法命名的有趣形狀，這是一件好事情。你忘卻了"樹木"或者"房屋"之類的字眼，僅僅擁有平面的抽象的形狀，越是如此，你的形狀會更加意趣盎然。

要是你打算結合起來的兩個形狀相互接觸，那麼繪製二者的外邊緣線，令其成為一個大形狀；要是兩個形狀沒有相互接觸，那麼移動其中之一令其接觸另一個，或者在兩個形狀之間用相同明度建立一個"橋樑"形狀。如果開始繪圖之際，你擁有很多小形狀，那麼你就要讓它們聚集成堆，結合成少數稍大的形狀。

結合形狀之前

結合形狀之後

一個暗色形狀

本圖中的所有暗色形狀彼此相連，連接成了一個大的暗色形狀，我延伸了最大樹木之下裸露的地塊形狀，令其觸及其他所有樹幹，然後我在左上角添加了一個陰影形狀並令一些樹幹形狀與之重疊。

暗處（IN THE SHADOWS）
水彩畫（20cm×28cm）
凱斯琳‧沙匹（Kathryn Sharpe）收藏

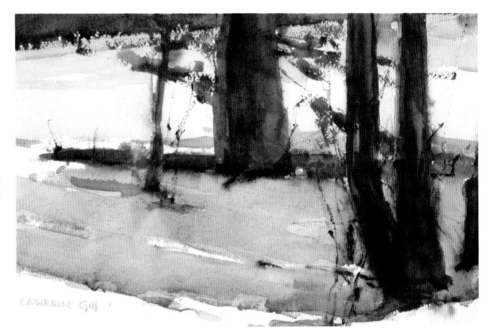

關於結合形狀的溫馨提示

將小形狀結合起來

　　圖中若有許多小小的互不相連的形狀，把它們結合起來，要麼讓它們相互接觸，要麼改變基地形狀製造連接處。注意，你可以將相似明度的近景形狀和遠景形狀連接起來，這樣做效果不錯，在完成圖中能幫助目光從近景自然地滑向遠景。

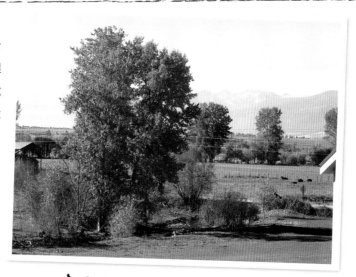

實景照片

第一步 ｜ 選擇形狀

直接從實景照片中選擇樹木和灌木的形狀。

第二步 ｜ 結合形狀

結合形狀令它們相互接觸。

第三步 ｜ 在形狀之間建立"橋樑"令它們彼此相連

將河岸及其陰影的形狀連成與其他形狀相連的橋樑，以此將各種形狀結合起來。

第四步 ｜ 將各個形狀連接起來

將後方呈環繞狀的樹木及其陰影的形狀連成與其他形狀相連的橋樑，以此將後方形狀連接起來。

更多關於結合形狀的溫馨提示

創造明度橋樑

連接形狀最最有用的方法之一就是搭建一座橋樑來連接具有相同明度的兩個形狀，觀者的目光將順著橋樑移動，要是你想以觀者幾乎無法意識的方式將其目光從圖畫的一個四分之一部分移向另一個四分之一處，橋樑尤其用途多多。

橋樑可以引導觀者的目光穿越圖畫或者令其從圖畫底部向上部移動，你也可用橋樑連接近景和遠景中的形狀，以此將觀者的目光引入圖畫。

你需要控制目光在橋樑上移動的速度，改變橋樑邊緣的寬度、高度和柔和性，用筆直的硬線條和狹窄橋樑讓目光快速移動。但是記住，如果移動速度過快，觀者的目光會直接延伸到圖畫之外，用較寬的形狀、不規則的邊緣線條或者顛簸不平的邊緣線條減緩目光在橋樑上移動的速度。

橋樑和顛簸不平的線條是了不起的夥伴，橋樑能製造運動感，而顛簸不平的線條能控制運動的步伐。橋樑上少許的不平之處能讓目光片刻間暫緩移動，而更大的或者形狀更有趣的不平之處能讓目光如爬行般緩慢行進。

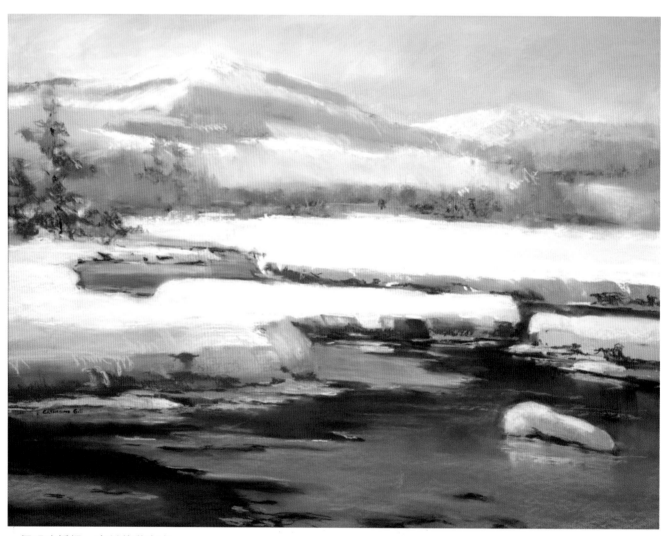

一個明度橋樑，多種移動方式

瞇眼觀看這幅畫，你會發現水域、樹木和遠處的樹木形狀彼此相連形成了一個中低明度的大形狀，它引領目光沿著圖畫來回移動，向上移動，還讓目光從近景向遠景移動。

斯諾誇爾米山口（SNOQUALMIE PASS）
水彩和粉彩畫（76cm×56cm）
布萊恩·吉 和阿里斯蒂·吉爾
（Brain and Aristy Gill）收藏

結合條紋和斑點

要是改變明亮和陰影的形狀後，你的杉樹感覺有點像斑馬身上的條紋，那麼嘗試盡可能結合明亮形狀和陰影形狀，並令兩者之一佔主導地位。同樣方法也適用於單獨放置的岩石或灌木叢，它們看起來會顯得參差不齊。首先，將它們聚成大小不等的群體，然後讓它們相互接觸並將陰影部分的明度連接起來。

實景照片

光線方向

光線方向

創造相互連接的明亮和陰影形狀

枝條頂部強烈光線的圖案和下方的深色陰影形成了斑馬條紋般的線條，因此，我將所有深色形狀結合成了一個大的陰影形狀。在進行這樣處理時，我讓大陰影形狀佔據比明亮形狀更大的圖畫區域，從而令其佔主導地位。

實景照片

將少量聚集起來，然後結合陰影形狀

很多時候，岩石的兩側、叢生的青草或者灌木呈現暗色的平面，看上去斑斑駁駁，一種解決方案是將岩石或青草聚集成相互連接的形狀並令每一堆大小不同，然後連接多個陰影側面為每堆製造一個側影的形狀。

85

"表現物(what)"附近的形狀

本章一開始介紹的繪畫技巧有助於定位圖畫中的大形狀，現在是時候再次關注 "表現物 (what)" 了。因為 "表現物" 是視覺上的興趣中心，要確保其附近的形狀在圖畫中最為有趣並且擁有最大的形狀對比效果，它們也將獲得相當多的注意力。

倒置明度草圖，仔細看看，並留心目光移動的方向，要是目光飛快地掠過 "表現物"，趕緊使用便捷形狀改良法（見下頁），增強 "表現物" 附近形狀的趣味並柔和別處的趣味，你的品味和判斷力決定改動的幅度。要是你想要 "表現物" 不會成為 "歌劇女主角"，但又能獲得足夠重視的話，那就做大幅改動。

混合帶有強烈明度對比的有趣形狀時要十分小心，形狀可能會顯得過於強烈，同時增加色彩對比效果的話更是如此。

最後，在圖畫其他區域重複 "表現物" 的柔化版本常常是個好主意，重複的形狀有助於賦予圖畫統一性，並將觀者的目光引向其他區域。

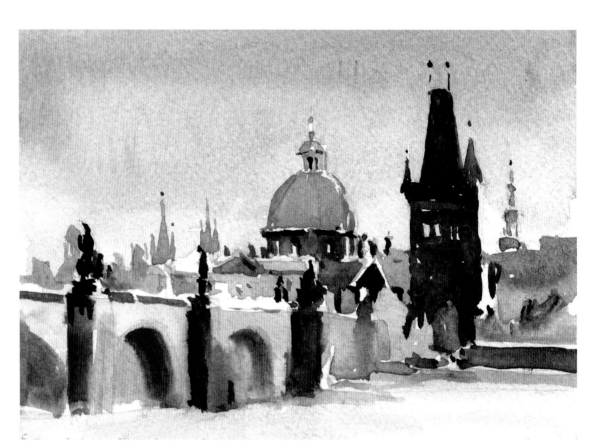

重複 "表現物(what)"

橋塔屋頂的美妙形狀吸引我繪製這幅畫，然而，這形狀如此有趣，我的目光移到那裡後就傾向於停下不動了。所以，我特意地把最強的明度和色彩對比效果置於橋塔的下方，我還在圖畫左邊重複了橋塔的形狀，讓它就像是地平線上的回應，在橋上雕像的身上，我仿效了橋塔的形狀和明度，把目光引回到橋塔上。

布拉格（PRAGUE）
水彩畫（13cm×18cm）
翟養收藏

便捷形狀改良法

　　任何時候，只要你的形狀顯得沉悶，你就得想辦法增加其趣味性，試著使用便捷形狀改良法吧！在以下兩個示例中，我嘗試改良樹木和房屋的形狀。

實景照片

第一步 ┃ 繪製外部邊緣線

選擇一個物體或形狀，繪製其外部邊緣線或者將其分解成簡單的內部形狀。

第二步 ┃ 令圖畫呈不對稱狀

拉伸圖畫高度和寬度，令其不對稱。

第三步 ┃ 結合形狀

將具有類似明度效果的形狀結合起來。

第四步 ┃ 繪畫孔洞和不整齊的邊緣線。

要確保孔洞的尺寸大小不一，孔洞之間的負空間各不相同。

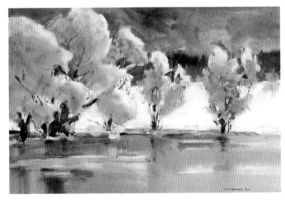

愛達荷州布蘭查德（BLANCHARD,IDAHO）
水彩和粉彩畫（28cm×38cm）

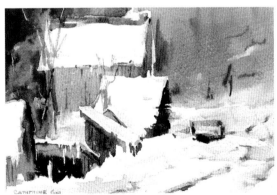

羅斯林屋群（ROSLYN CLUSTER）
水彩和粉彩畫（13cm×18cm）

控制明度

有幾件事情同好老闆一般彌足珍貴，在最激烈的工作過程中，好老闆能退後一步進行客觀的觀察、做出調整、重新確定工作重心並改變工作方向。好老闆有助於編輯調整並時時著眼於未來，繪畫同人們一樣也需要好老闆，完成首幅明度草圖後，你花上一點時間扮演一下好老闆的角色。

首先，回頭與實際風景親密接觸片刻，讓它與你傾心交談。然後心中想著風景的精神實質，觀察一下作為圖畫的首幅明度草圖，它是否捕捉到那個地方的感覺？那個地方是個藏寶地，因此，你的首要任務就是找到寶藏並小心守護它。

瞭解何去何留之後，冷靜地看看草圖，什麼效果不錯呢？甚麼需要調整呢？你要果斷堅決，聲明自己想要甚麼：我想用較強的高明度佔圖畫的主導地位；我想要較少的形狀；我要把更多的明度對比效果放在主要興趣中心附近，然後，繪製一幅新草圖，逐步對形狀和明度進行修改以便獲得你所需的效果。

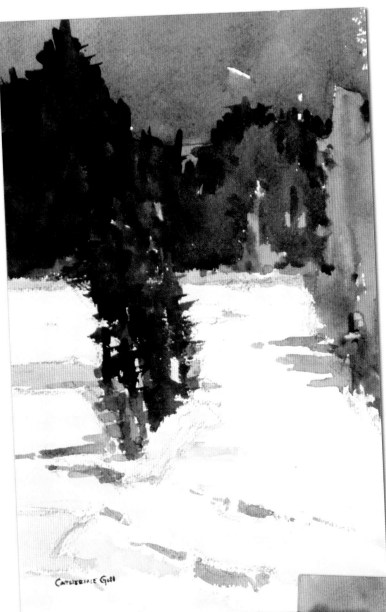

控制低明度

為繪畫一幅帶有較少形狀的較為簡單的圖畫，我將孤島中樹木形狀的明度改成與其他樹木形狀一樣的低明度，最後我得到了與水域形狀相連接的一個有趣的暗色形狀。

斯諾誇爾米山口岔流（MIDDLE FORK SNOQUALMIE）
水彩畫（28cm×18cm）
桑德拉·密利森（sandra Millison）收藏

控制中明度

為保持圖畫的簡單，讓它帶有一片平靜悠閒的區域，我忽略了水中暗色樹木的所有倒影，我像大老闆般頤指氣使，把低明度的形狀隨意改成了一個大的中明度形狀。

西北部海岸（NORTHWEST COAST）
水彩畫（25cm×33cm）

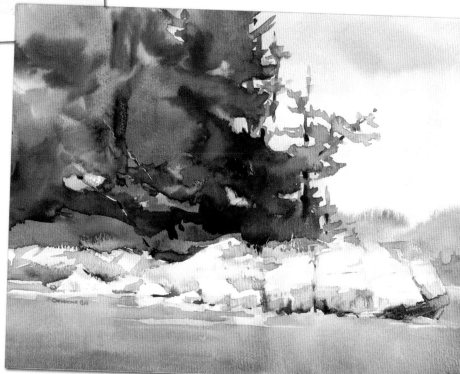

突出明度的主導地位

佔主導地位的明度是一個設計要素，你或許會在所有圖畫中使用這一元素，因為它能創造相當的戲劇性和力量感，人們熱愛明度佔主導地位的圖畫，儘管他們並不清楚個中緣由。

創造明度的主導地位，只需讓高、中、低明度在圖畫中佔據大小不等的區域，難就難在這裡：要讓明度佔主導地位往往需要一點推動力。你時常需要設法將佔主導地位的明度推入基於首幅明度草圖的第二幅草圖之中，嘗試做做看，你會很高興自己親手做過這番練習。

實景照片

明度示意圖

先將其畫下來，然後再做決定

只有在畫紙上畫出東西之後，你才能看出自己擁有甚麼，因此，繪製首幅明度草圖時只需注意自己在風景中所見的形狀，然後，製作小的明度示意圖記錄明度草圖中高、中、低明度所佔的大致比例，這樣無法表現所需戲劇性效果嗎？做些改變來增強戲劇性吧！

明度示意圖

繪製第二幅明度草圖

為增強圖畫的戲劇性，我加大了佔主導地位的高明度的範圍。此外，我還捨棄了一個中明度的穀倉形狀，縮小了雪地裡中明度和低明度的形狀，並將一些屋頂形狀改成了高明度。

感受主導地位的氣場

繼續改變形狀和明度，直到你能感覺主導地位的氣場為止，在這幅畫的明度草圖中，我刪除了一些中明度形狀，並刻意地將一些中明度形狀改為高明度。

羅斯林拖車（ROSLYN TRAILERS）
水彩畫（20cm × 28cm）

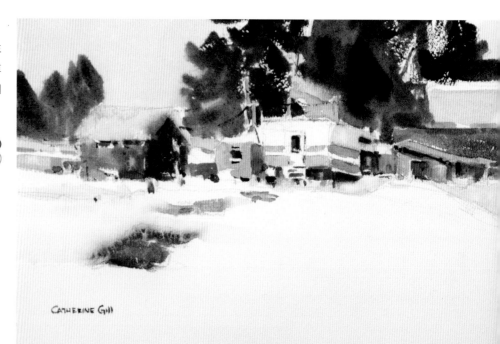

改為高明度主導地位（亮色調）

高明度佔主導地位被稱之為亮色調，這種圖畫的大部分區域使用高明度，且亮色調的圖畫具有明亮歡樂的特性。

改為高明度的策略

+ 令土地或天空形狀佔據最大範圍，土地接收來自天空的光線，所以同天空一樣傾向於用高明度表示，也很容易調整土地和天空的大小。
+ 將某個中明度形狀改為高明度。
+ 去除某個中明度或者低明度的形狀，特別是在做如此改動可以簡化草圖時。

讓低明度懸垂在中明度上方

在亮色調的圖畫中，低明度就像超級磁鐵般吸引觀者的目光，只要有可能，就將低明度形狀聯繫在一起並讓它們與中明度形狀相連，只要不至於出現"麻疹斑點"的效果即可。

你可以使用如《山之東》一圖中穀倉屋頂上的暗色斑塊一樣孤立的暗色形狀將注意力引向"表現物（what）"，即便此時，你也需要軟化邊線或者提亮形狀的一部分，你也要柔化附近的暗色形狀，這樣孤立的暗色形狀就不會成為孤獨的黑洞，黑洞會把觀者的目光引入並困在那個區域。

首幅明度草圖
我觀看實際風景並描繪所見的明度和形狀，其中包括底部的一大塊陰影形狀，我的明度示意圖顯示中明度佔主導地位。

第二幅明度草圖
我決定讓高明度佔圖畫的主導地位，因此我刪除了近景中的大塊陰影形狀並利用所有機會將中明度改為高明度。

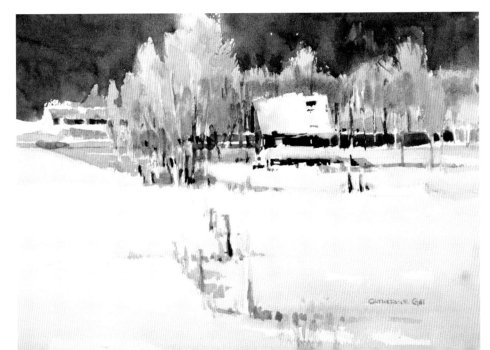

山之東（EAST OF THE MOUNTAINS）
水彩畫（20cm × 28cm）

中明度，能隨意傾向高或低明度的 "搖擺" 明度

中明度的範圍很廣，涵蓋中高明度到中低明度的所有明度，所以把中明度視作 "搖擺" 明度，可以將其改變為高明度或者低明度。

所有圖畫都需要中明度，它們將亮色和暗色黏合在一起並添加華美豐富的效果，你可以很容易地將中明度佔主導地位的圖畫畫成一幅大氣磅礡且緊密一致的圖畫。

中明度佔主導地位的圖畫具有另一個很棒的特點：它們可以 "傾向於高明度" 或者 "傾向於低明度"，需要亮色或者暗色佔主導地位的感覺但又需要豐富色彩的效果時，你會發現那簡直易如反掌。

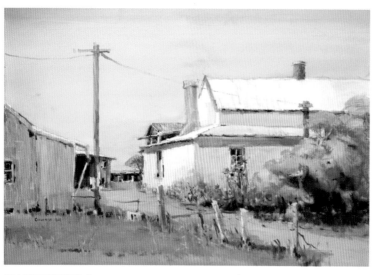

傾向於高明度的中明度

這幅中明度佔主導地位的圖畫看上去屬於亮色調，為了製造亮色調的效果，我讓高明度佔據圖畫中第二大區域並將低明度局限於很小的範圍。

澳大利亞巴羅莎谷（BAROSSA BALLEY, AUSTRALIA）
水彩和粉彩畫（56cm×76cm）
彼得·昆禮和拉斯·布魯巴科（Peter Quigley and Russ Brubaker）收藏

傾向於低明度的中明度

在《阿拉斯加塔庫灣》一圖中，我讓低明度成為圖畫中的 "媽媽"，從而表現了傾向於低明度的中明度，否則，圖畫就會顯得過於晦暗，我想讓房屋融入暗色樹木之中，但又不想表現陰鬱的感覺。

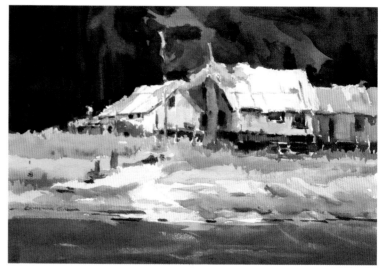

阿拉斯加塔庫灣（TAKU INLET, ALASKA）
水彩畫（28cm×38cm）
南希·羅斯維爾和劉易斯·內史密斯（Nancy Rothwell and Lewis Nasmyth）收藏

改為中明度主導地位

中明度是你可以多加戲耍的明度，要想繪製看似簡單卻擁有一些有趣形狀的圖畫，你應當有創意地運用中明度

改為中明度主導地位的策略

- 首先確定是要傾向於高明度還是低明度，然後選擇佔據第二大範圍的明度（"媽媽"明度）來表現你的明度傾向。
- 在明度草圖中將高明度或者低明度形狀改為中明度，從而減少形狀的數量。繪圖時，你可以將高明度形狀表現為中高明度，低明度形狀表現為中低明度。

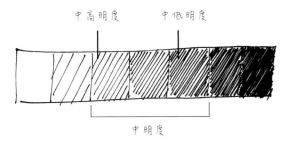

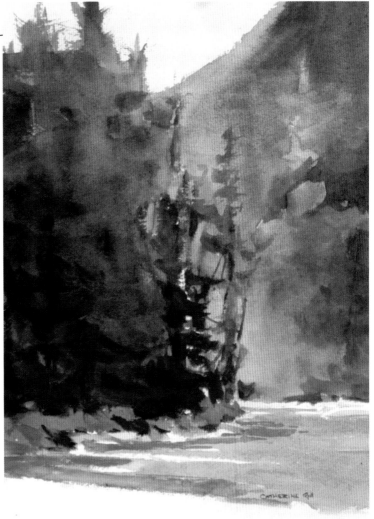

北卡斯卡德山（NORTH CASCADES）
水彩畫（30cm×20cm）

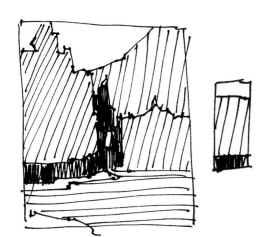

首幅明度草圖

首幅明度草圖表現為中明度佔絕對主導地位，我想讓它傾向於低明度，但又不想擴大低明度形狀的範圍，因此我將左邊大樹形狀的中明度用中低明度表示。

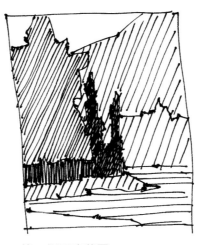

第二幅明度草圖

你也許想要給明度草圖添加第四種明度來表現中低或者中高明度，這有助於你看出草圖中明度的傾向性，並在繪圖過程中時時予以提醒。

改為低明度主導地位（暗色調）

要是你想表現頗有氣勢但又莊嚴肅穆的感覺，可以選擇低明度佔主導地位（也稱為暗色調）。如果你需要更多色彩或者覺得暗色調過於陰沉，就考慮使用傾向於低明度的中明度佔主導地位。

改為低明度佔主導地位的策略

◆ 去除天空形狀。

◆ 尋找背光的垂直平面，如森林。

◆ 尋找異乎尋常的暗色近景形狀，如模糊倒影。

◆ 用低明度表示傾向於低明度的中明度。

◆ 繪製夜晚的景致。

◆ 繪製門廊下的景致。

注意中心

暗色調圖畫中的高明度形狀輕而易舉地成為抓住所有注意力的中心，讓目光在其上停駐不前。

除非這個中心將注意力引向“表現物（what）”，否則必須降低其明度對比效果，將其附著於中明度形狀上並盡可能與高明度形狀建立聯繫，在別處重複高明度或者中明度形狀來引領目光繞著圖畫轉動，例如，下圖中，目光沿著海岸線移動。

暗色調圖畫中的高明度形狀能抓住注意力，所以要把高明度形狀表現得意趣盎然。

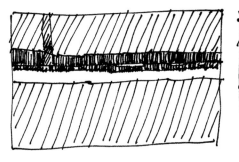

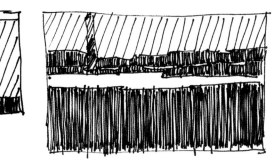

首幅明度草圖

首幅草圖表現了強大的中明度主導地位，但是看上去似乎有點沉悶無趣。因此，我決定用低明度表示水域並選擇低明度佔圖畫的主導地位。

第二幅明度草圖

第二幅草圖中的力量差異一目瞭然，這種差異幾乎過於強大。所以，我決定改變一下效果，用介於低明度和中低明度之間的明度效果表現水域形狀。

暗色近景形狀

近景中異乎尋常的暗色水域形狀有助於創造此圖的低明度主導地位。

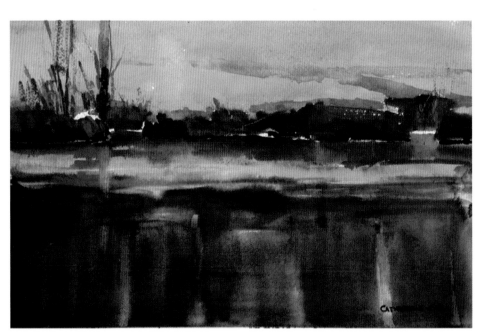

倒影（REFLECTIONS）
水彩畫（18cm×28cm）

改變明度主導地位

動手試試吧！

　　此練習的目的是幫助你輕鬆自在地改變明度效果，你需要練習對首幅明度草圖進行改動，繪製第二幅明度草圖並讓你刻意選擇的明度佔草圖的主導地位。

　　仔細檢查你的明度草圖，並嘗試改變其中幾幅，直到你習慣於自在舒適地控制明度效果為止。

實景照片

第一步 ┃ 繪製一幅中明度佔主導地位的明度草圖
選擇你打算為之繪製草圖的部分實景照片，我放大圖像，繪製了首幅草圖，首幅明度草圖的明度示意圖顯示中明度佔絕對多數，再次觀看照片，我覺得它的明度效果應該與水域相同，為傾向於高明度的中明度，因此將這些明度表現為高明度更為簡單，因此，我要你將明度草圖改為高明度佔主導地位。

第二步 ┃ 在第二幅草圖中改為高明度佔主導地位
首先，減少低明度所佔的量，刪除或重塑暗色形狀，將部分低明度形狀改為中明度，然後將中明度形狀用高明度表示。最後，擴大高明度形狀的所佔範圍。

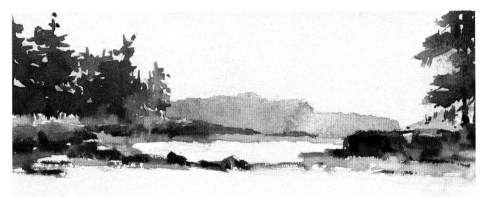

圖畫和草圖

將這幅圖畫和第二幅明度草圖進行比較，你能感覺到畫中高明度的主導地位。

阿拉斯加落基山口
（ROCKY PASS, ALASKA）
水彩畫（13cm×18cm）

訪問 www.artistsnetwork.com/
newsletter_thanks，免費下載一冊
《水彩藝術家》雜誌

心儀明度

如若無法將明度表現為畫紙上顏料的色彩效果，在繪畫方面也不可能有所造詣，實際上，對所有繪圖媒介而言，情況都是如此。

繪製水彩畫時，你擁有水和顏料，而這些也就夠了。獲取心儀明度效果的基本方法就是用適量的水和適量的顏料進行混色，水越多，顏料的明度越高，不過最大的問題是，你如何能有預見地創造心儀的明度效果？為了獲得這種預言能力，你得學會判斷調色盤上混色顏料的稀薄程度。

將明度表現為顏料的色彩效果

這需要一點練習，但是透過判斷調色盤上所見的顏料和水的混色的稀薄程度，你可以學會有預見能力地創造畫紙上的明度效果。

喬治的徒步旅行（GEORGE'S HIKE）
水彩畫（14cm × 19cm）

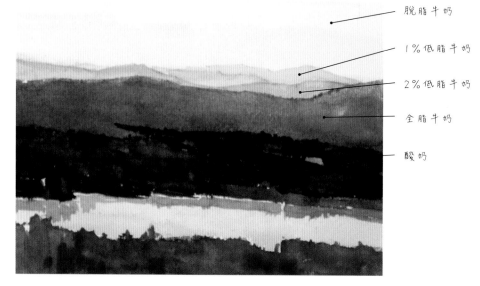

脫脂牛奶
1% 低脂牛奶
2% 低脂牛奶
全脂牛奶
酸奶

調色盤上的混色

最高明度 最低明度

脫脂牛奶　　1% 低脂牛奶　　2% 低脂牛奶　　全脂牛奶　　酸奶

濃度等於明度

一桶水裡放上少量顏料會相當稀薄，但是同樣的少量顏料放在一湯匙水裡就濃得多。我喜歡把顏料的濃度與易於記憶的東西聯繫在一起，因此我將調色盤上清水和顏料的混色比作牛奶的濃度。

混合清水和顏料來調出可預見的混色濃度是獲得所需明度的兩種方法之一，在你能夠用清水和顏料混合不同濃度的顏料之後，根據所需明度，選擇合適顏料，然後將其與適量清水混色，這樣就可以獲得可預見的明度效果。

記錄混色濃度印跡

　　學習以明確的濃度混合清水和顏料是獲取所需明度的好方法。這個練習有助於養成自然而然的習慣,讓你注意調色盤上顏料的厚度並將其與明度聯繫在一起,要瞭解混色的感覺,這一點相當重要,在混色的時候進行思考,你就可以瞭解那種感覺,一旦明瞭那種感覺,每次繪畫的時候你都能用得上它。

調色盤上 顏料的濃度	畫紙上的 色彩明度
 脫脂牛奶	 明度 1

明度 1 ｜ 用畫筆飽蘸清水並將其滴入調色盤最外端的調色皿中,取少許顏料(此處所用顏料為群青),將其放在水邊,逐漸混合清水和顏料,直到混色的濃度與脫脂牛奶的濃度相當,然後蘸這種混色在畫紙上畫上一筆,這個筆觸表現為高明度。

 1％低脂牛奶	 明度 2

明度 2 ｜ 現在加入多一點點同樣顏料,但是不再加水,將這種混色放在第一種混色近旁,你會發現它看起來要稍微濃稠一點,與 1％ 低脂牛奶的濃度相仿,然後蘸這種混色在畫紙上畫上一筆。

 2％低脂牛奶	 明度 3

明度 3 ｜ 為獲得中明度,你要用海綿或紙巾吸除畫筆上的水分, 然後用畫筆蘸上一點點同樣顏料,混合第三種混色,這種混色看上去比第二種混色更濃稠,與 2％ 低脂牛奶的濃度相仿,然後蘸這種混色在畫紙上畫上第三筆。

 全脂牛奶	 明度 4

明度 4 ｜ 無需去除水分,用畫筆蘸取稍多同樣顏料,調出第四種混色,在畫紙上畫上一筆。

 酸奶	明度 5

明度 5 ｜ 在此,為製作與酸奶相仿的濃度,我用畫筆蘸取較多顏料並調出第五種混色,我蘸這種混色在畫紙上畫上第五筆,這種混色為最低明度,要是畫筆上的顏料很難畫到紙上,動作慢點,並讓手中畫筆與畫紙呈垂直角度。

濃度混色印跡

用不同量的顏料和水製作明度表,以最高明度開始並涵蓋五種明度,從最高明度向最低明度過渡的過程中,混色會越來越濃,即以脫脂牛奶開始,然後依次轉向
1％低脂牛奶、2％低脂牛奶、全脂牛奶和酸奶。

引導目光

任何圖畫的關鍵目標之一就是引領觀者的目光踏上圍繞圖畫進行的一場旅程，目光傾向於追隨重複的形狀或明度，因此可以使用重複作為路標引領觀者完成旅程。首先，必須將目光吸引到圖畫上來，人們往往從下而上地觀看圖畫。那麼，創造重複內容、橋樑或通道，讓他們的目光在圖畫上從下往上移動，人們也由左至右地"閱讀"圖畫，因此就當做觀者是從左下角這個位置開始這場閱圖之旅。

將觀者的目光引入圖畫之後，要把他們的注意力引向"表現物 (what)"一興趣中心，然後再帶領他們去圖畫的不同區域逛逛，一路上讓他們享受一點視覺上的樂趣，還要嘗試改變行程的速度，就如同時緩時急的舞蹈一般，在此處暫停片刻，在彼處活躍一刻，還有腳尖旋轉舞蹈，然後還要閒庭信步一番。

引入觀者的目光

我在中明度中添加了一些白雪的印跡來將目光向上引入圖畫中。

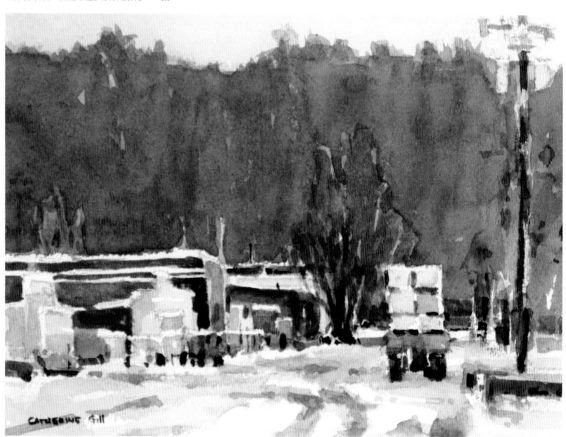

改變步伐

我讓白雪的印跡猛然朝左轉向並消失於包裝板條箱腳下，這個左轉減慢了旅程的速度並創造了少許神秘感，然後，我讓目光追隨暗色的長方形形狀回到"表現物 (what)"上，這些小的重複形狀製造了一點韻律感，同時減低了旅程的速度，我又在圖畫的右半部分重複了同樣的低明度。

南公園的雪天
（SNOW DAY IN SOUTH PARK）
水彩畫（18cm×28cm）

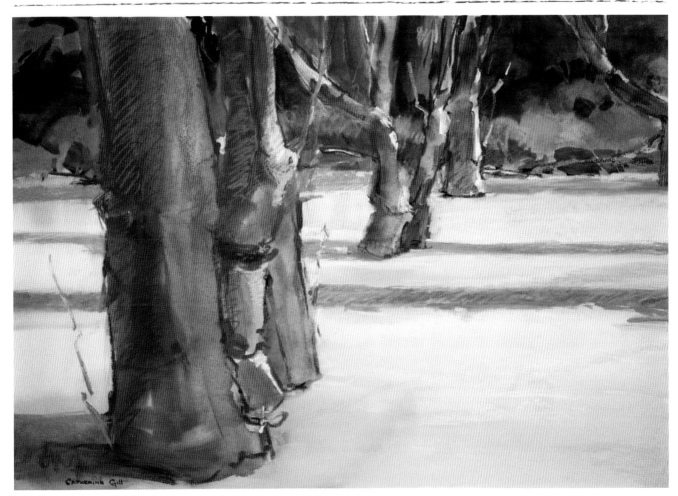

使用重複內容引入目光

你不需要連續線條或者視覺通道引入目光，也可以使用重複的形狀、明度和顏色。在這幅澳大利亞大桉樹的圖畫中，我將重複的樹幹形狀作為一條假想的線條將目光引入圖畫。

樹幹上重複的明度和色彩也將目光從一個類似明度和色彩引向下一處。

桉樹（EUCALYPTUS）
水彩和粉彩畫（56cm × 76cm）

暗示性線條

放置重複元素創造出暗示性線條

你可以重複互不相連的形狀、明度和顏色來創作一條暗示性線條，目光會自然而然地沿著線條移動，要這麼做，繪畫（或想像）一條線條指向你希望的地方，然後沿著線條放置類似的形狀、明度和色彩，避免在重複內容之間使用相同的間距，同時也要改變形狀的大小和明度高低或者色彩的濃淡。

以重複元素引領目光

重複的線條、形狀、明度或顏色用途甚廣，你應該像林鼠收集食物過冬一樣把它們收集起來，除了引領目光，重複元素能將圖畫上下左右四個部分以及圖畫的近景、中景和遠景平面連成一體，它們總能賦予圖畫韻律感和協調感。

找到一個重複元素後，檢查一下，看看它是否出現在圖畫上下左右四個部分裡，或者看看你是否能夠令其出現在至少三個部分裡，要是找不到足夠的重複元素，可以進行虛構。

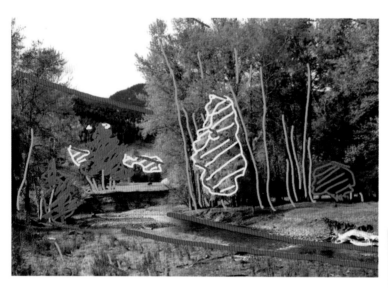

重複的形狀、線條、明度和顏色：

引領目光的線條及對線條角度的重複

重複的垂直線條

重複的低明度形狀

"表現物（what）" 的重複形狀、明度和顏色

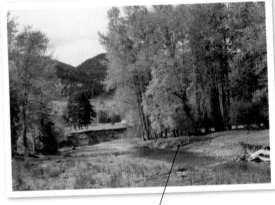

尋找重複的形狀、線條、明度和顏色

首先尋找重複的線條，特別是引領目光的線條。在此示例中，大山腳下小山山頂的角度與溪流兩岸的走向幾乎一模一樣，樹冠頂端也呈同樣角度，樹木的樹幹有力地重複了豎直線條，在近景和遠景中重複表現了白楊樹的亮黃色。

重複 "表現物（what）"

因為 "表現物（what）" 是圖畫的視覺和情感關注點的中心所在，在圖畫上下左右四個部分中重複 "表現物" 有助於將圖畫在視覺上和情感上連成一體，假使如若找不到重複內容，你就得想方設法進行虛構捏造。在此，那棵黃色的樹是圖畫的 "表現物"，我改變了溪流的兩岸形狀，令其重複黃色樹木的形狀，我這麼做可謂一舉兩得。一方面，我得到了引領目光的形狀，另一方面，我還得到了 "表現物" 的重複形狀。嘗試在圖畫的其他區域重複色彩明度，特別是 "表現物" 的色彩，但是要對重複的色彩進行柔化處理，以免喧賓奪主。

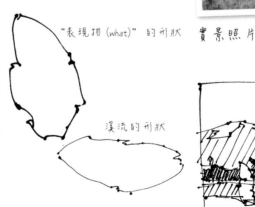

"表現物（what）" 的形狀

溪流的形狀

實景照片

"表現物（what）"

"表現物（what）" 的形狀

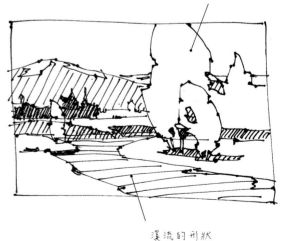

溪流的形狀

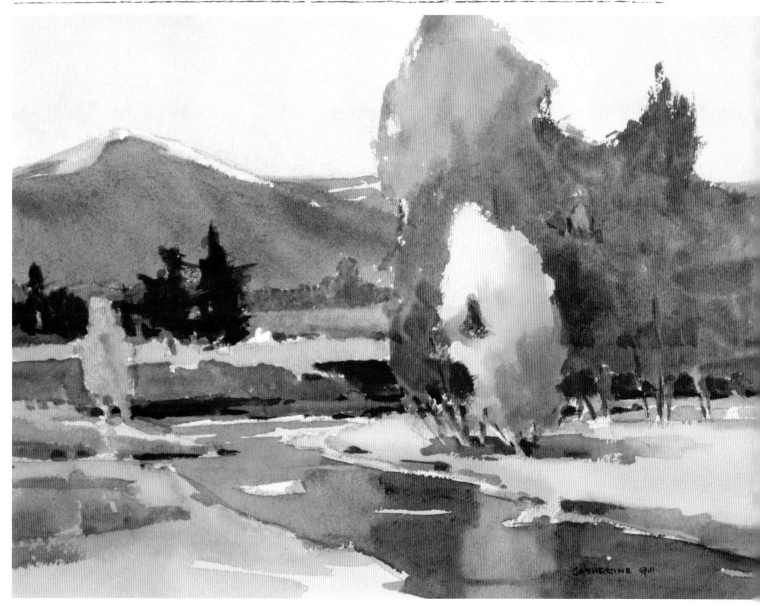

添加重複的顏色

在整幅圖畫中重複形狀是吸引目光移動的好方法，在圖畫上下左右四個部分添加重複的色彩能讓你的圖畫獲得表達力和動感生命力。

注意"表現物（what）"的黃色如何在水中、小樹上和大山上得到重複，在溪流和陰影中重複大山的顏色。

最後的"要素"（THE FINAL "WHAT"）

水彩畫（18cm×78cm）

瑪麗·吉恩·斯爾曼（Mary Jean Gilman）收藏

好老闆的清單

要是你喜歡你畫的明度素描，那就開始作畫，看看畫出來的效果如何，如果你覺得需要對作品進行調整，以下清單能為你提供一些想法（你要明確瞭解所繪明度草圖的優勢所在，這樣不至於因為這個清單而失去了新鮮感和獨創性）。

明度草圖中值得鍾愛的內容

- "表現物 (what)"是視覺和情感的焦點所在，它不在圖畫的正中，附近有最強烈的明度對比效果。
- 最有趣的形狀在"表現物 (what)"之上或者在其附近。
- 表現了明度主導地位。
- 以線條、通道、重複的元素或者形狀引領目光。
- 在草圖上下左右四個部分中的至少兩個部分重複

"表現物 (what)"（可以是形狀、明度或顏色的重複）。

- 有其他重複的元素賦予圖畫統一性並引領目光圍繞圖畫移動。
- 草圖擁有一根地平線、部分地平線或者取代地平線的某種水平線，此線條不可位於圖畫中央。

明度草圖中或該避免的內容

條帶狀

問題　天空、山峰和樹木的形狀沿著草圖佔據大致相同的空間，形成條帶狀。

解決方案　讓這三種風景元素大小不等，令兩個條帶之間的邊緣顯得更有趣味，這樣圖畫的安排就擁有了更多的視覺興趣。

問題

解決方案

大小相同

問題　樹木的大小和高低一模一樣，在自然界這種情況倒不罕見。

解決方案　調整樹木的大小，令其大小不一，對樹木之間的負空間做同樣處理。

失衡

問題　低明度聚集在圖畫的一側。

解決方案　將可能與其他形狀相關的新形狀置於圖畫另一側，須小心的地方是讓這些形狀在大小上各不相同。

切線形狀

問題　形狀與畫紙的外邊緣線或者與構圖中的其他形狀成線狀排列，形成了切線形狀，這些切線會分散注意力並造成緊張感。

解決方案　讓尖角遠離邊緣線，如山峰與草圖上邊緣線相交的尖角，讓山峰超越構圖設計或者置於圖畫偏中位置，要是樹木的線條與建築物的邊緣相交，讓其中之一高過並遠離建築物。

被困的形狀

問題　一種形狀佔整個設計的主導地位，阻隔了向其他部分的視覺運動，這個形狀被困在一處。

解決方案　降低被困形狀周圍的明度對比，令其稍稍減少控制地位，也可以把其明度相似，但大小不同的其他類似形狀放在被困形狀的附近，這樣能讓目光從一個形狀移向另一個，也可以柔化該形狀的邊緣線。

所有元素大集合

我選擇了這個場景，因為它有彼此相連的大片天空、山峰、樹木和水域的形狀，而且，我特別喜歡置身於大山的懷抱中，悠閒地坐在三角葉楊樹下，望著流水奔流不息的那種感覺。

顏料

金黃 Aureolin Yellow

鎘黃 Cadmiun Yellow

克納利金 Quinacridone Gold

永久橙 Permanent Orange

天然玫瑰茜紅 Rose Madder Genuine

永久玫瑰紅 Permanent Rose

鎘紅 Cadmium Red

酞菁紫 Phthalo Violet

鈷藍 Cobalt Blue

天藍 Cerulean Blue

群青 Ultramarine Blue

酞菁綠 Phthalo Green

熟赭 Burnt Sienna

克納利褐色 Quinacridone Burnt Sienna

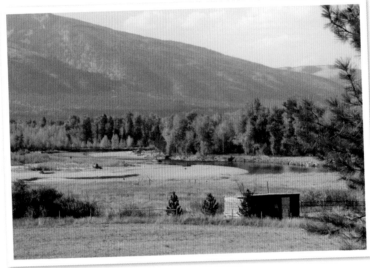

實景照片

簡單形狀

我以瞇眼看風景並繪製形狀的明度草圖簡簡單單地開始工作，首幅草圖完全忠實地記錄雙眼所見。

明度示意圖

首幅明度草圖

噢……暗色的方形的拖車在明度草圖中和現實裡一樣醜陋不堪，小樹和灌木叢看起來參差不齊，刪除它們算了。草圖的確顯示了中明度的強大主導地位，因此我打算保留中明度的主導地位，但是高明度和低明度所佔的範圍相差無幾，所以我需要強化二者之一，中右部的較大片的三角葉楊樹叢看起來是不錯的"表現物(what)"，不過我還得加強其明度對比和色彩對比才能讓它成為最有力的興趣中心，大山呈對角線狀的山峰把目光引出圖畫，所以我得對此進行改動。

明度
示意圖

第二幅明度草圖

我放大河邊的景象，刪除了所有暗色陰影，並縮小了近景形狀，這有助於我將那棵黃色的大樹（此圖中的"表現物（what）"）向圖畫下方移動並遠離圖畫的中間。

我重新塑造了河流的形狀，將其表現為中明度並把它和近景聯繫在一起，這樣它能夠把目光引向畫面，我增強了"表現物"周圍的明度對比。最後，我把"表現物"三角葉楊樹表現為最有趣的形狀組合。

👉 水彩紙的按比例縮放

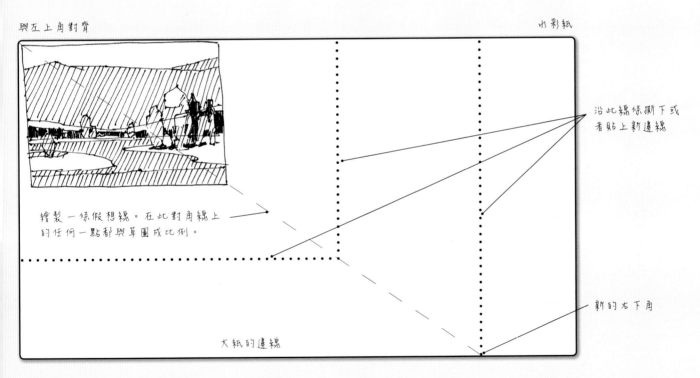

與左上角對齊 　　　　　　　　　　　　　　　　　　　　　　水彩紙

沿此線條撕下或者貼上新邊線

繪製一條假想線。在此對角線上的任何一點都與草圖成比例。

新的右下角

大紙的邊線

簡單方式

你用來作畫的水彩紙必須與小型明度草圖擁有同樣的長寬比例，以下為不費力獲得成比例畫紙的竅門。首先，把草圖放在大開的水彩畫紙上，對齊左上角，然後從左上角開始繪製假想線，穿過素描圖的右下角，一直畫到與大開水彩紙的下邊緣相交，在此對角線上的任意一點都可成為水彩畫紙上完美比例的新右下角。繪製新的垂直或者水平邊線，沿著新邊線撕下或貼上新邊線。

分步繪圖

完成圖是由多個層次組成的，首先，你繪製場景圖，然後在其上分層塗畫顏料，在完成圖中你所見的圖畫是所有塗層的集合體。繪圖時，把這些顏料塗層看作是繪圖的各個步驟，每個步驟都有不同的工作重心，這樣會讓你的繪畫工作更加方便省力。

溫馨提示

多次塗畫顏料後，各個部分之間的分界線會相互纏繞在一起，例如，你打算首次描繪略圖後，立即轉向改進工作，甚至等不及首次描繪略圖的水彩乾燥。對我而言，在首次描繪略圖階段所費的功夫越多，隨後的工作越為簡單，在戶外作畫且時間有限的情況下更是如此。前面提到的一些工作，諸如光線方向、暖色冷色的變化和邊緣線，將在第六章細細討論，在此就不一一贅述了。

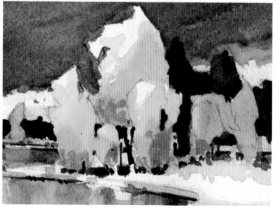

首次塗畫略圖

首次平塗一幅畫時，會用較寬的畫筆蘸顏料薄塗大片已經繪製好的形狀。這些形狀被顏料封鎖起來，此時顏料以不同色彩和明度覆蓋於畫紙上，但顏料比圖畫最終明度關係所反映的明度要高，而色彩要淡，這是因為多次平塗水彩後，水彩的顏色會逐漸變深，當這層塗抹完畢後，你對圖畫的整體設計應有很好的瞭解。我喜歡先浸濕畫紙，因此首次塗畫略圖對我而言就是濕畫法的運用，有時候在乾燥的畫紙上繪畫也很方便，特別是在時間有限或者天氣潮濕的時候。

改進 1

這是第二層水彩平塗，你的任務是進行改良，讓首次描繪的大塊形狀顯得更為有趣，沒有必要覆蓋所有點點滴滴。如果在首次平塗中未能體現色彩變化和趣味性的話，此時要確保形狀具有變化性和趣味性。另外，還要在整幅圖和單個形狀中表現暖色轉冷色的變化，確保整體和個別的形狀有暖色轉冷色的運動來表示光線方向，部分水彩底色也許已經開始變乾，你可以引入硬邊線和不平整的邊線，你的"表現物 (what)"必須一目瞭然。

改進 2

進一步改進形狀、明度和顏色，前兩個步驟中未能進行的工作最好在此進行。檢查一下，圖畫的明度是否與明度草圖一致，確保最強烈的明度對比和色彩對比位於"表現物"附近，調整圖畫的其他部分，讓"表現物"成為興趣中心，而且不存在分散觀者注意力的形狀。

細節（可有可無的步驟）

此時小畫筆可以嶄露頭角，來表現細節和小記號。進行細節描繪之前，你必須在所有形狀、明度和色彩之間建立良好的關係，一般情況下，最小化地處理細節內容，這個能表現那個地方的感覺嗎？能？那麼你就大功告成了。

1 描畫線條

看著明度草圖，用鉛筆在水彩紙上按比例繪製出放大的風景形狀（天空、山峰、土地、樹木和水域），保持形狀的簡單性。注意大山的形狀已被大大簡化，繪圖時，要確保類似物體的形狀大小不一，而且"表現物（what）"（右邊的樹叢）的形狀最為有趣，此步驟在乾燥畫紙上進行。

2 繪畫高明度形狀的略圖

開始用與明度草圖一致的色彩塗畫畫紙，用簡單的寬筆觸在乾燥畫紙上塗抹混色，全用高明度混色。

首先，繪畫高明度形狀的略圖。

要描繪天空和水域的形狀，在調色盤上將鈷藍和天然玫瑰茜紅調配到脫脂牛奶的濃度。

天空和水域形狀尚未乾燥之際，在調色盤上將鈷藍和水調配到 1% 低脂牛奶的濃度，橫穿天空頂部和水域底部畫上一筆，讓繪畫筆觸自然地融入其他形狀。

在調色盤上將金黃和一點點天然玫瑰茜紅混合成脫脂牛奶的濃度，然後用這種混色畫出高明度土地形狀的略圖。在畫出土地形狀的過程中，略微改變顏色，但要小心不要改變混色的濃度，這樣混色可以保持高明度。

3 描繪黃色樹木形狀的略圖

用金黃和少許天然玫瑰茜紅的混色描繪黃色樹木的形狀,在調色盤上調配 1% 低脂牛奶濃度的混色,塗畫所有黃色樹木。

右邊樹叢中的兩棵大樹應表現為高明度,因此將之前混色調配成脫脂牛奶的濃度。

4 完成略圖的繪畫

用濃度為 1% 低脂奶的鈷藍和天然玫瑰茜紅的混色描繪山峰的略圖,這裡薄塗的水彩應比用脫脂牛奶濃度的混色描畫的形狀顏色稍深。

接著,描繪顏色更暗的綠色樹木,暫時用中明度表現它們,隨後在改進階段調暗它們的顏色。在調色盤上將群青和克納利金混合成 2% 低脂牛奶的濃度,描繪樹木時,略微改變水彩的顏色,它們看上去是最深的顏色。

現在整幅圖都塗上了水彩,繪畫略圖的工作已經結束,明度草圖中的明度效果應該一覽無遺。

5 改進1：重申明度效果

現在看看明度草圖，並改進需要弄暗的明度效果，包括樹木的陰影側。

使用鎘黃、克納利金和永久橙的濃度為 1% 低脂牛奶的混色，令黃色樹木呈現中明度，並盡可能將各種形狀連在一起。

右邊黃色大樹的樹蔭側應為中明度，在此使用鎘黃和克納利金的混色，在樹木陽光照射的一側，首次繪畫略圖時的水彩顏色會顯露出來。

重申山峰的形狀，因為此處的明度顯得過高，將鈷藍、天然玫瑰茜紅和天藍混製成濃度為 1% 低脂牛奶的混色，薄塗山峰，但刻意不塗某些區域。

6 改進1： 添加更多顏色和倒影

現在是添加色彩和創造意趣的時機，也是描畫倒影的時機。首先，潤濕整個水域，接著，使用描畫樹木和山峰的相同混色，但將其改為 2% 低脂牛奶的濃度，蘸該混色描繪水中倒影，以並排向下的筆觸塗畫，不要重疊繪畫筆觸，讓描繪倒影的水彩自然地融入別的色彩之中。

用潮濕的"渴 (thirsty)"畫筆吸除部分高明度水域印跡。

在水中的倒影上使用少許橙色後，我也快速地將其用於樹木的陰影側。

註：
「潮濕的"渴"畫筆」
是指沾水後的筆，再用布略微吸乾後的狀態，以方便吸取畫紙上多餘的水份。

7 改進 2：檢查"表現物 (what)"和明度效果

你需要確定"表現物 (what)"所在區域仍然抓住最多注意力，弄暗綠色的樹木，並確定明度最低的區域位於右邊的"表現物"即黃色大樹附近。將群青和克納利金混合成濃度為 2% 低脂牛奶的混色，然後蘸酞菁綠和鎘紅混色用來表示黃色樹叢附近的暗色區域，遠景中黃色土地需要稍稍弄暗點，這樣它看起來顯得距離更遠，製造了景深感，而且降低了黃色土地與深綠色樹木之間的明度對比。

對比明度草圖，看看明度效果是否準確，弄暗一些土地形狀的陰影側，只需薄塗 1% 低脂牛奶濃度的金黃混色，近景中的田地應表現為中明度，因此使用 1% 低脂牛奶濃度的鈷黃和金黃的混色。背景中黃色土地的顏色也應稍稍弄暗，這樣它會顯得更遠，也會降低它與深綠色樹木之間的明度對比效果，在此，使用濃度為脫脂牛奶的金黃混色。

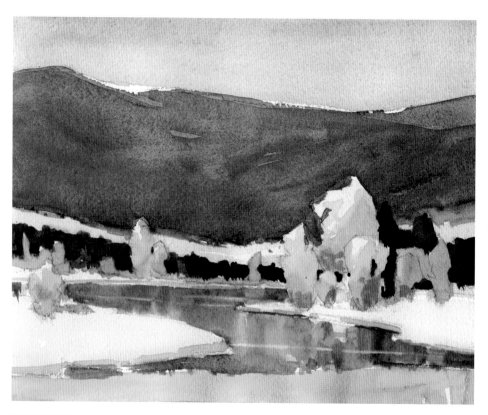

8 改進 2：添加陰影

將陰影區域置於右邊黃色大樹之下，使用濃度為 2% 低脂牛奶的群青和永久玫瑰紅的混色，這些陰影應該最暗，因為它們是你的"表現物 (what)"。

在近景土地形狀的左邊和右邊也要添加陰影形狀。

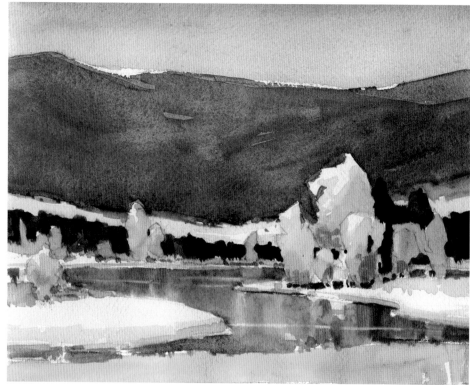

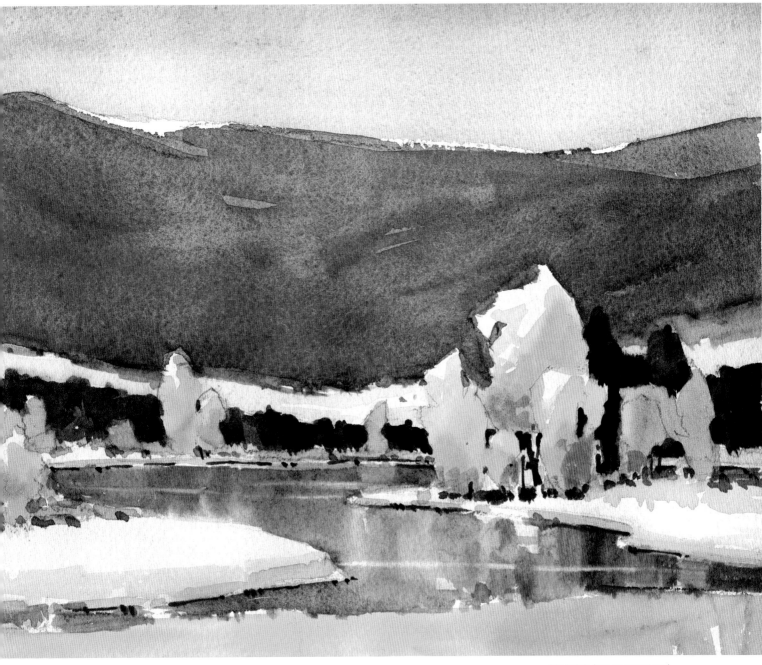

9 最後的潤飾、細節內容和最後檢查 "表現物 (what)" 的效果

用濃度為 2% 低脂牛奶的群青和永久玫瑰紅的混色塗暗 "表現物 (what)" 下的陰影，外加一點點細節內容，用濃度為酸奶的酞菁紫和克納利褐色的混色塗畫隨意的暗色樹幹、枝條和岸邊的一些深色線條。

描畫暗色細節時要特別小心，因為細節內容集中在 "表現物" 附近，最好要避免在別處使用真正的暗色細節。

在河岸上添加一些線條，用濃度為 2% 低脂牛奶的熟赭混色使遠處的河岸變暗，用濃度為 2% 低脂牛奶的金黃和鎘黃的混色塗畫近處的河岸。

在遠近河岸上放置小記號組成的圖案，以此來幫助目光圍繞圖畫轉動。然後，這幅畫就大功告成了。

時光流逝（TIME GOES BY）
水彩畫（20cm × 25cm）

強而有力
的色彩

強而有力的色彩圖畫中，會帶著觀者跳上一曲意想不到的華爾茲，在幾個片刻裡，觀者會忘卻置身何地，他們和圖畫成為最為重要的一切。作為畫家，我們都希望能調出引人入勝的色彩，表現強烈有力的明度，用大膽自信的筆觸作畫，讓我們的觀者陶醉入迷。本章所介紹的繪圖技巧經過精挑細選，就是為了讓你能畫出具有以上特點的圖畫。

本章以混色技巧開始，因為我們不得不承認，如果混色不當，水彩很容易顯得索然無味、稀薄乏力，根本談不上強大有力。不過，掌握一些技巧，你就能改變這樣令人不快的混色效果，你能快速簡單地學會混合一系列純淨、有活力的色彩，包括生氣蓬勃的各種灰色和各種明暗度的綠色，更多的技巧有助於你自信滿滿地運用色彩。

接著介紹的是四種重負荷機器：色彩的主導地位、色彩的變化、冷暖色的變化和色彩強度的控制。平常繪圖時要使用它們，它們總能賦予你的作品擁有強大的力量。本章最後介紹的是邊緣線和混合畫法，這是可供選擇的方法，它們能為你的色彩增加力量感。

在所有的藝術元素中，色彩是最能表現個性，而強而有力的色彩是技巧和個人感知力的結合。到戶外去走走，用你獨特的目光觀察實際風景中的色彩，將這些自然界的斑斕色彩納入你獨到的眼光，你很快就會發現，強而有力的色彩開始於你獨特的感官能力。

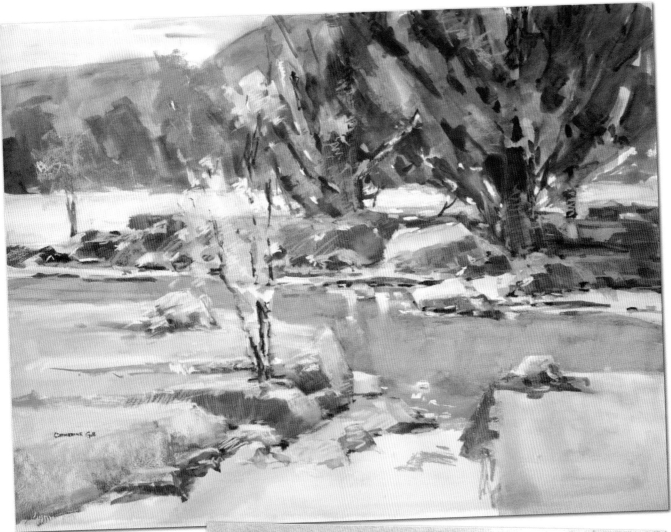

力量來自風景中的色彩

我們拖著裝備走了很遠才到達這個位置，我們不虛此行，因為此處岩石勁頭十足，我幾乎能感覺到它們的力量穿過我的雙足在不停震動，就是這些岩石賦予我靈感，讓我做出了這樣的色彩選擇。

我在圖畫中用橙粉紅色表現一大塊土地來增強戲劇性，然後用涼爽的綠色和藍色與之形成對比。在繪圖過程中，我著重於捕捉腳下岩石散髮的力量和在風景上部跳動不已的閃閃光芒，我刻意地將粉彩筆混入水彩，我覺得這樣能最佳表達那個地方的蓬勃活力。

亞利桑那州塞多納
（SEDONA, ARIZONA）
水彩和粉彩畫（56cm×76cm）
比爾‧博格斯（Bill Boggs）收藏

斑斕色彩

我用暖色（橙色和黃色）與佔主導地位的冷色（綠色和藍色）形成對比，來表現克拉沃克城中這個碼頭上一點點斑駁的日光，讓少許不平整的邊線添加了閃光的效果。

阿拉斯加克拉沃克碼頭
（KLAWOCK, ALASKA）
水彩畫（13cm×18cm）

113

用色彩進行思考

現在是時候讓你的大腦停止工作了，因為色彩來自心靈感受，如果形狀和明度是圖畫的骨架，那麼色彩就是其心臟和靈魂。

色彩怎麼會有心呢？有目的、信心和喜悅感地運用色彩時，色彩就擁有了心臟。當你懂得如何混色，如何用畫筆塗畫色彩，當你瞭解如何運用色彩在畫紙上創造形狀和明度效果時，色彩就擁有了心臟和靈魂。

把明度草圖放在身邊，以它開始你的繪畫旅程，所有的風景形狀和明度效果都以良好的設計圖展現在草圖上，設計過程已然告一段落，現在只須用色彩進行思考，把內心的感受表現在畫紙上。

顏色非所見

某地的顏色並非你的雙眼所見那麼多，而是要多得多，一幅圖畫可以表達一個彌足珍貴的思想、一種緊密相連的關係，甚至是被遺忘地方的記憶，那是遠遠超越你眼前色彩和形狀的經驗。

紅橋路（RED BRIDGE ROAD）
水彩和粉彩畫（28cm × 38cm）

令人賞心悅目的色彩

是什麼讓人滿心喜悅地觀看一幅畫？是精心設計所畫出的輝煌美麗色彩，及讓人感覺賞心悅目的色彩。

克利埃勒姆的天空（CLE ELUM SKIES）
水彩畫（13cm × 18cm）

用三個維度進行思考

到目前為止，你的工作都是用抽象、平面的方法使用明度和形狀來創造良好的設計圖。但你面前的風景實際上是三維立體的，而現在是時候讓圖畫表現三維立體的空間感了。

在平面形狀上製造色彩變化的效果時，你就可以賦予那個形狀立體感，這就是不可思議的魔法。

要創造這種空間的錯覺，你需要徹底地瞭解明度、色調和強度，冷色調和灰顏色看上去顯得遙遠，而強烈的明度對比和鮮艷的色彩看上去距離更近。首先，要學會混合並使用所需明度，這會讓你的明度草圖充滿活力，然後，學會以正確的明度調出各種冷暖色調的色彩，這樣你可以用冷暖色的對比表示距離感。最後，要學會使顏色變灰，這樣你能用顏色強度的變化來製造空間感。

添加第三個維度時，也要考慮簡化色彩。告訴自己"紫羅蘭色裡添加少許黃色"，這樣更為簡單的配色方案能將圖畫融為一體，對比色能製造視覺焦點和生氣活力，你的心會告訴你表現景深感、簡單性和對比效果的正確混色。

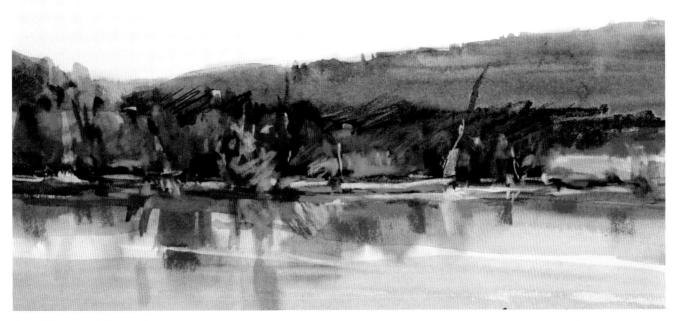

簡單的顏色、形狀和明度

本圖擁有簡單的配色方案和數量極少的形狀和明度，斑斕秋色即將逝去，清澈河水緩緩流走，我感覺又一年即將結束，還有很多值得期待的東西，但是也有很多隨風而逝。

門羅山谷（MONROE VALLEY）
水彩和粉彩畫（18cm×28cm）

色彩之要素

以下為色彩玩具箱內的基本款玩具，要學會如何使用它們，然後學習如何用它們信筆玩耍。

原色和間色

原色為紅色、黃色和藍色，可以利用三原色混合其他任何色彩，購買顏料時要牢記這一點。混合兩種原色獲得間色—橙色、紫色和綠色，根據色輪組織調色盤能讓你更快地調製間色。

補色

補色是位於色輪相對方向的色彩，並排繪製補色的時候，它們會形成強烈對比，可以將它們混在一起調製灰色。

明度、色相和彩度

色彩的三大特性是明度、色相和彩度。明度指色彩的明暗；色相是人們平常所指的顏色，從技術層面上來說，色相指色輪上的位置；彩度指色彩的亮度和灰度。

每個繪畫筆觸都包含這三種特性，但是你可以獨立進行調整。混色時，首先選擇明度，然後挑選色調，最後調整強度。

溫度

溫度變化常用來表現光線的效果。 暖色指的是紅色、橙色和黃色；冷色是綠色、紫色和藍色。黃色是最暖的顏色，而藍色是最冷的顏色。

比較兩個色調時，色輪上最接近黃色的顏色更暖，而最接近藍色的更冷。

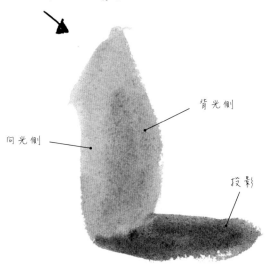

一個簡單的色輪

手邊放一個簡單的色輪便於尋找補色和判斷冷暖色之間的間隔。

更好的辦法是將色輪熟記於心，這樣又少了一樣要帶的東西。

光線效果：向光側、背光側和投影

比起背光側的色彩，向光側的色彩更暖，在明度上更高。

比起背光側，投影的色彩更呈冷色，因為它能更多地表現天空的藍色。

在所有明度草圖上繪製一個箭頭表示太陽的位置和光線的方向，這樣開始勾畫草圖的時候，你清楚地瞭解太陽的位置。

多雲　　　晴朗　　　過大　　　　多雲　　　晴朗　　　過大

讓明度和色彩之間的間隔保持緊密

在明度表上的兩種明度和色輪上兩種色彩之間的距離叫作間距，繪畫向陽側和背光側的技巧在於保持緊密的間距，讓向陽側比背光側明度更高，色彩更暖。與多雲的天氣相比，用稍大點的間距表現晴朗的天氣，但是間距不可過大，間距過大的時候，立即縮小間距。必須縮小明度和色調之間的間距，否則所繪形狀無法融為一體。

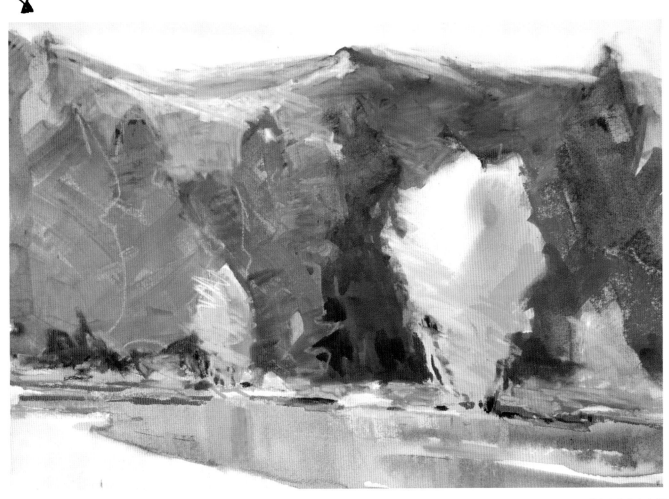

用多種方式表現光線方向

在風景畫中光線的方向十分重要，因為方向一致的光線有助於賦予紛繁複雜的景致以統一感，所有形狀上一致的向光側和背光側、各個形狀背光側上的投影和山峰及遠景樹木等大塊形狀的整體冷暖色變化來表示光線的方向。如此圖所示，所有這些都給予觀者以光線方向的強烈感覺，觀者得以明確地瞭解光線的方向。

蒙大拿的金色女郎
（GOLDENGIRL,MONTANA）
水彩和粉彩畫（28cm×38cm）

117

使用合適的技巧

水彩畫的繪圖技巧數以百萬計，但在此提供的少數技巧有助於調配上佳的色彩。

以乾淨易流動的顏料開始工作

要讓圖畫中的色彩擁有力量感，你必須能夠從調色盤中蘸取大量顏料，讓顏料保持易流動的狀態，要麼繪圖時擠出新顏料，要麼用清水調配用過的顏料，要是用過的顏料十分乾燥的話，在其上擠上新顏料。

正確使用畫筆

畫筆的根部和尖端各司其職。用畫筆的根部塗畫大片區域，它能快速地用顏料覆蓋畫紙，要是想繪製小的記號或者對繪圖印跡擁有精確的控制力時，可用畫筆的尖端。

根部

尖端

塗畫相鄰筆觸

飽蘸顏料的畫筆讓你能夠用盡可能少的繪圖筆觸覆蓋大片的形狀並讓這些筆觸順利地彼此混合。繪製一個筆觸，然後迅速地在其旁邊繪製另一個筆觸，並讓新筆觸與前一次繪圖印跡的邊緣相接觸，這種方式讓多個繪畫筆觸彼此順利融合。

將較濃色彩畫入較淡色彩

如同用濕畫法作畫或者將顏料"衝入"已經濕潤的繪圖區域的做法一樣，將一個繪畫筆觸畫入已經被顏料打濕的繪畫區域。此時，同繪畫區域上已經使用過的混色相比，要確保新混色的濃度與其相仿或者更濃，這樣顏料不會"像血一樣滲開"，反而會融合在一起。

渴畫筆與濕畫筆

略微沾濕的"渴"畫筆（可見 109 頁說明）同濕海綿一樣能蘸取顏料，使用濕畫筆從調色盤上蘸取顏料，用它來軟化邊線或者去除剛剛塗畫的部分顏料。

潮濕的蘸滿顏料的畫筆能快速地在畫紙上釋放顏料和水。繪圖的速度放得更慢一點能讓畫筆釋放更多的顏料。

使用正確的材料

畫紙、顏料、調色盤和畫筆都能影響色彩的質量,大家對此可謂是情有獨鍾,以下是我精挑細選的好東西。

畫紙

我使用 Arches 牌 300g 冷壓紙畫水彩畫,我喜歡這種紙張背面的紋理,低於這個重量的畫紙會彎曲變形。

顏料

使用專業品質的管裝顏料,先準備系列原色,因為你可以用原色調出各種各樣的其他顏色,如果空間許可,準備間色和礦物顏料。

調色盤

有大片開放式調色區域的帶蓋調色盤為室內畫室作畫時的最佳之選,在戶外作畫時,更適合使用帶有較大調色皿的、重量輕的、可折疊的調色盤。

畫筆

對我個人而言,筆毛完全為人造鬃毛時,畫筆無法蘸取足夠的水分和顏料,而純天然的筆毛,如貂毛,傾向於蘸取過多的水分和顏料。我喜歡人造鬃毛和天然毛髮混在一起製成的畫筆,你也不需要很多這樣的畫筆,只需一支 25mm 的平頭畫筆和一二支圓頭畫筆即可,25mm 的畫筆用來繪製大片區域,圓頭畫筆用來描繪較小區域。

👉 有關技巧的溫馨提示

遠離水罐!

由於不假思索地將畫筆浸入水罐,水彩畫的很多氣勢和力量都大受減損。要用畫筆蘸水的情況僅為以下三種:一、在調色盤上調出新色彩時;二、故意弄淡已塗畫過的色彩時;三、清洗畫筆時。

盡可能不要經常性地清洗畫筆,不要把畫筆浸入清水,而是用紙巾擦拭它,在清水中清洗畫筆之後,要確保在進行其他工作之前,它是"渴"畫筆。

不要"愛撫貓咪"

一旦用飽蘸顏料的畫筆開始繪畫某個形狀時,要立即一次性完成繪畫筆觸,不要重複繪畫同一個繪畫筆觸,只須繼續去畫下一個筆觸。重複繪畫某個繪畫筆觸就如同愛撫貓咪的動作,對小貓咪還不錯,但是在水彩畫中看起來的效果就大有問題了。

畫室用調色盤

戶外用調色盤

25mm 平頭畫筆

8 號圓頭畫筆

12 號圓頭畫筆

將顏料與明度搭配起來

選擇顏料來表現所需的高、中、低明度是一種極為重要的繪圖技巧，它使繪畫更容易，幫助你控制明度效果，並表現更佳色彩。

與其他繪圖媒劑相比，所有水彩顏料都是透明的，但有些透明效果更勝一籌，水彩顏料分為三類：透明、不透明和染色。透明顏料能方便地表現高明度，因為它們允許畫紙的原白色更多地顯露出來，不透明顏料較為濃稠，覆蓋住畫紙，並遮擋了一定的光線，因此表現為低明度，而染色顏料會令畫紙纖維著色，表現為低明度。

	高明度 透明 脫脂牛奶	中明度 不透明 全脂牛奶	低明度 染色 酸奶
在調色盤上			
在畫紙上			

將顏料與明度搭配起來

在調色盤上，選擇合適的顏料表現你所需的明度效果，要是需要高明度，選擇透明顏料，用不透明顏料表示中明度，用染色顏料表現低明度。

將合適的水量與顏料搭配起來

除了選擇合適的顏料，你也需要調整所需水量，用大量的水稀釋透明顏料，用不透明顏料調製較為濃稠的混色，用染色顏料調製更為濃稠的混色。

通常情況下，把透明顏料（如鈷藍），混製成脫脂牛奶的濃度就會製造高明度效果。把不透明顏料（如天藍）混製成全脂牛奶的濃度即可製造中明度效果，把染色顏料（如酞菁藍）混製成酸奶的濃度即可製造低明度效果。

調色盤示例

酞菁藍或者溫莎藍（紅或者綠色度） s	亮鈷綠 o	鈷綠 o	群青 o	天藍 o	鈷藍 t	二氧化紫 或溫莎紫 s	永久茜素紅 s	永久玫瑰紅（克納利玫瑰紅） s	鍋紅 o
酞菁綠或溫莎綠 s									t 天然玫瑰茜紅
翠綠 t									s 溫莎橙
熟赭 t									s 克納利金
生赭 t o（半透明）									o 鍋黃
留空 *									t 金黃

t = 透明顏料（高明度）
o = 不透明顏料（中明度）
s = 染色顏料（低明度）

* 我個人喜歡克納利焦橙色或者克納利熟赭。

礦物色

安排

調色盤按照色輪中顏色的順序排列，每種原色至少擁有按透明、不透明和染色顏料順序排列的顏料各一種，這個調色盤擁有兩種染色的紅色和四種不透明的藍色。

一個調色盤示例

為了調色的便捷，首先按照色輪上顏色的順序佈置調色盤，然後根據顏料的種類進行擺放。

因為礦物色會把混色弄得灰暗，把它們放在一起並遠離其他的顏料。

在各個色彩組合裡，我喜歡按照透明、不透明和染色的順序擺放顏料。

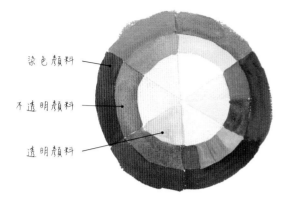

染色顏料

不透明顏料

透明顏料

基於明度的色輪

此色輪將低明度置於外環，中明度位於中環，高明度位於內環。

為了製作這個明度色輪，我將明度與顏料進行搭配，例如，藍色的外環是酞菁藍，因為它是染色顏料，我將其調配到酸奶的濃度。中環有四種不透明顏料：群青、天藍、鈷綠、亮鈷綠，我將這四種顏料調配成全脂牛奶的濃度，它們的混色就能表現一致的中明度，內環是濃度為脫脂牛奶的鈷藍。

常用水彩顏料的明度

高明度	中明度		低明度
透明 （脫脂牛奶）	不透明 （全脂牛奶）		染色 （酸奶）
鈷藍 *	天藍		酞菁藍 *
	鈷綠		
	亮鈷綠		
	群青 *		
天然玫瑰茜紅 *	鎘紅 *		永久玫瑰
			永久茜素紅 *
金黃	鎘黃 *		克納利金 *
	生赭（半透明）		
翠綠			酞菁綠
熟赭			溫莎橙
			克納利焦橙色

明度表的注意事項

九種基本顏料

用每種原色的透明、不透明和染色顏料各一種，你就可以調配任何明度任何顏色的顏料了（在左圖中用星標表示九種基本顏料）。

混合不透明顏料

不透明的水彩能製造有力的中明度，但用畫筆進行調配時如果不夠小心謹慎，兩種或更多不透明色會調出成難看的泥狀顏料。要避免把中明度顏料混製成難看的泥狀顏料，竅門是要謹記中間色會傾向於高明度或者低明度。盡可能將一種不透明色與多種透明顏料進行混色能創造傾向於高明度的中明度，將一種不透明顏料與多種染色顏料進行混色能創造傾向於低明度的中明度。

測試顏料

要測試非上表所列的顏料，首先在一張紙上用永久記號筆畫一條直線，將需要測試的顏料調配到全脂牛奶的濃度，然後蘸這種混色在直線上畫一橫線。透明顏料不會覆蓋那條直線；不透明顏料會覆蓋那條線，而染色顏料看上去顯得更暗。

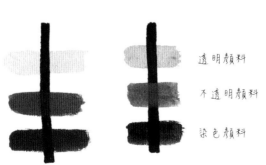

透明顏料

不透明顏料

染色顏料

生赭

生赭是個怪胎，它呈現半透明的透明度，但能調出成傾向於暗黃色的中明度。

混色線和混色輪

混色線和混色輪有助於讓顏色的變化具有一致的明度效果。

在顏料附近調色，而非在顏料上調色

在調色盤上調色時，基本的理念是一直將顏料或者水放在彼此附近調色，而不是在彼此上方調色，將它們分開足夠大的距離，這樣可以在兩者之間進行混色，創造具有同一明度的色彩印跡。

首先，將兩種色彩並排放置，但是在兩者之間留下足夠距離，取少許第二種顏料與第一種顏料混色，然後連續取不同量的第二種顏料與第一種顏料混色，直到你擁有多種截然不同的色彩為止，因為未曾加水，如此獲得的混色在明度上相互接近，並看看色彩效果。

色彩的歷史

混色線也能為你提供美妙的色彩歷史，這樣繪圖時你可以用之前的混色來重繪某些區域、在圖畫的別處重複這些顏色，或者隨心所欲地製造變化。

混合三種顏料

如果你打算混合三種顏色，將第三種顏色放在混色線附近，但留下足夠空間在混色線和第三色之間進行混色，如需添加補充色把色彩弄灰的時候，這樣做特別有幫助。

在學習過程中，小心仔細地製作混色線，之後，只需跟著直覺走，經過少許練習，你就可以對調色盤上的顏色和明度的變化一目瞭然，然後自然地運用它們。

在調色盤上

在畫紙上

在調色盤上

在畫紙上

用兩種顏料調製混色的混色線

要製作混色線，將兩種顏料放在調色盤上，如金黃和群青，在兩者之間留下足夠空間來製作混色線，然後，沿著混色線按不同比例將兩種顏料進行混色，這樣做的目的是調出從暖色轉冷色明度接近且截然不同的系列色彩。

三種顏料的調色線

通常你需要混合三種顏料，特別是你需要降低某種顏色的強度令其顯得更為自然的時候。

將兩種主要顏色並排放置，其間留有足夠空間，在製作混色線之前，將第三種顏料（此示例中為天然玫瑰茜紅）放在它們旁邊，然後開始製作混色線，但在每種混色中都添加少量的第三種顏料。

混色輪

　　將多根混色線像輪軸一樣圍繞某個中心色彩放置，即成混色輪，這是使用少量調色盤的空間來調出多種相關色彩極為有效的方式。因為中心色彩出現在所有的混色中，圍繞中心調出的各種混色應和諧一致，這是額外的好處，且未添加清水，混色擁有一致的明度效果。

　　要製作混色輪，首先選擇一種顏料作為提供所需明度效果的中心色彩，例如，要製作很多暗綠色，將群青置於中心位置，在其邊緣放置克納利金、克納利焦橙色和金黃；要製造暗綠色，在中心的群青到邊緣的克納利金之間繪製第一條輪軸般的混色線，然後為其他位於邊緣的色調製作混色線，在輪軸之間留出足夠空間，以便你要把混色弄灰時添加別的色彩。

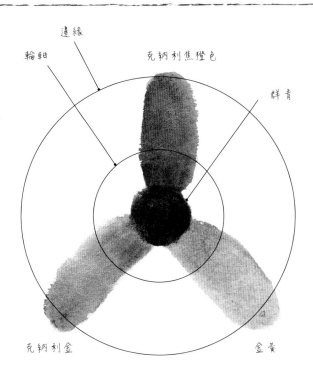

邊緣

輪軸

克納利焦橙色

群青

克納利金

金黃

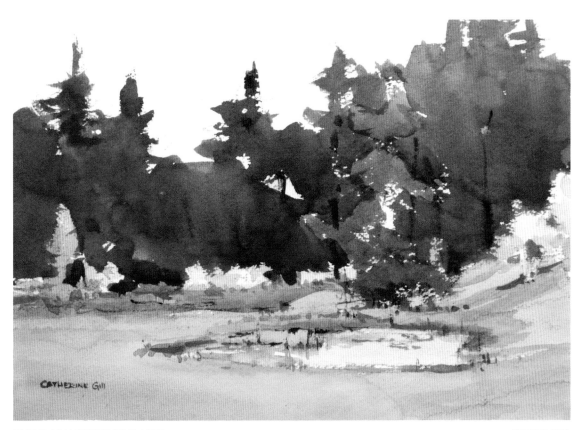

用混色輪的顏料繪製的杉樹

使用中心為酞菁藍，邊緣為克納利金、生赭和鎘紅的調色輪上的色彩繪製了大的杉樹形狀。綠草如茵的區域使用了混色線的色彩，該混色線的一端為翠綠，一端為金黃，並使用天然玫瑰茜紅令色彩更為自然。

植物園的蛙池
（FROG POND, ARBORETUM）
水彩畫（18cm × 28cm）

調出美妙的綠色

多少次你去戶外作畫，看到了一面綠色的牆？綠草、綠樹、綠水，甚至是有些日子裡的綠色天空，你滿眼所見都是綠色、綠色、無邊的綠色，然後你看看自己的調色盤，發現上面有各種黃色、藍色，也許有那麼幾種綠色，心中不禁打鼓，開始擔心自己如何能畫出那麼多綠色。

使用有限的調色盤繪畫多種綠色是風景畫家不可或缺的一項技能，而那面綠色的牆正道出了箇中緣由。不過一旦你把綠色當做藍色加黃色再加一點點紅色令其

更為自然的話，繪畫多種綠色也就沒有那麼艱難了，突然，你就擁有了自然母親鍾愛的綠色。實際上，只要帶有紅色的顏料，例如橙色或者焦橙色或者紫色都可以在此施展拳腳。

用混色線製造綠色讓你擁有更多選擇，你將不再把綠色當做某個單種顏色，綠色是一個超級大家庭。

酞菁綠看起來像是從車上滴落到車庫地板上的東西，所以要是使用酞菁綠的話，一定要用大量的紅色令其色彩顯得柔和。

數數綠色

在當地的一個公園繪製這面小小的"綠色牆"的時候，我充分享受了調出最多種類綠色的喜悅，嘗試繪畫你當地的綠牆吧！你將不再認為綠色就是綠色那麼簡單。

植物園之三（ARBORETUM 3）
水彩畫（28cm×18cm）
迪克·伊格和佩格·伊格
（Dick and Peg Eagle）收藏

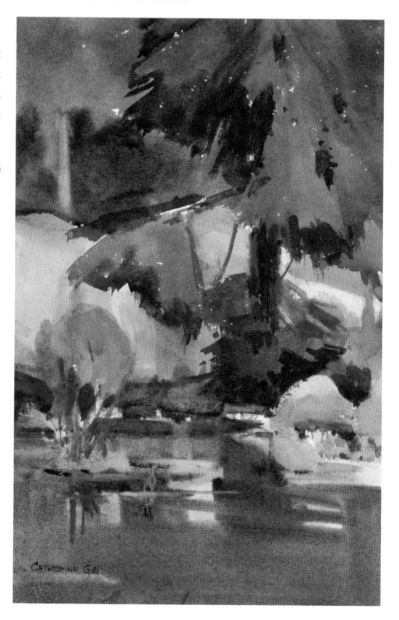

調配綠色超簡單

為了調出自然的綠色，將黃色混入藍色並加少許紅色令其顯得更為自然，製作混色線讓你能用單次混色調製兩到三種不同的綠色。

高明度

金黃 + 鈷藍

金黃 + 鈷藍 + 熟赭

金黃 + 鈷藍 + 天然玫瑰茜紅

金黃 + 翠綠

中明度

鎘黃 + 鈷藍

鎘黃 + 翠綠

金黃 + 鈷綠

金黃 + 亮鈷綠

金黃 + 天藍

金黃 + 群青

生赭 + 翠綠

天藍 + 克納利金

鈷綠 + 克納利金

亮鈷綠 + 克納利金

群青 + 克納利金

低明度

酞青藍 + 永久橙

酞青藍 + 克納利熟赭

酞青綠 + 鎘紅

酞青綠 + 永久橙

酞青綠 + 克納利熟赭

酞青藍 + 鎘黃

酞青綠 + 鎘黃 + 熟赭

酞青綠 + 鎘黃

酞青綠 + 克納利金

酞青藍 + 克納利金

酞青藍 + 生赭

華麗的灰色

圖畫中灰色色調的存在能讓其他明度較高的色調充滿活力，並為圖畫提供了一種寧靜閒適且含蓄低調的感覺。

可以用色輪相反位置上的兩種色彩匆匆忙忙地調出灰色，也可以將少量的三原色添加到這兩種色彩上來調出灰色，添加一種礦物顏料也能讓色彩變灰，在色彩的種類和精細度上，單單一管灰色顏料與你親自用補色調製而成的灰色絕對無法相提並論。

取決於所選顏料和所用水量，你可以調出任何明度的灰色，記住顏料的種類和濃度決定明度的效果。

顏色可以稍稍呈灰色或者非常灰暗，這取決於你所添加補色的數量，如果兩種補色在濃度上相當，取二者相同的量可以調出真正的灰色調。

棕色可被視為略呈暖色的灰色，可以用色輪上相對的色彩加上少許黃色和紅色調出而成。

用補色或者原色製作灰色

用兩種補色或者三種原色製作混色線後調製灰色，用同量的補色或者原色調出最好看的灰色。

灰色呈現多明度

圖中的灰色呈現了多種明度，有高明度的山峰和雪地，中明度的水域和低明度的樹木。

雪景（SNOWSHOE DAY）
水彩畫（13cm×18cm）

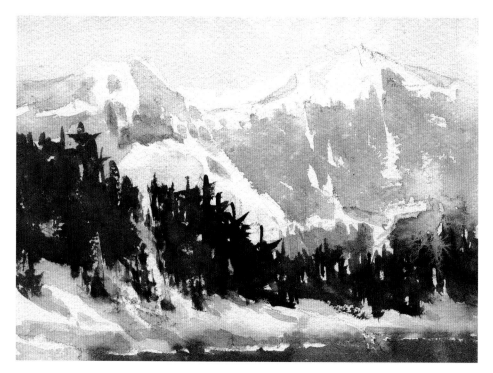

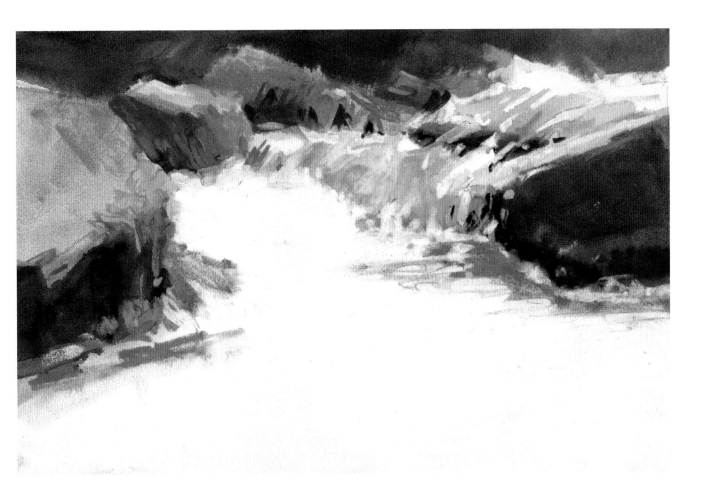

多色調的 "灰色"

要是打算把灰色調放在其對立色彩附近的話，可以讓它傾向於特定色調，例如，此圖中，右邊的暗色岩石傾向於紅色，與其近旁灰綠色水域成鮮明對比，因為灰色是如此微妙，這些柔和的對比創造了大部分灰色之美。

灰色庫特奈河（KOOTENAI GRAYS）
水彩和粉彩畫（20cm × 28cm）

美麗的灰色

高明度

熟赭 + 鈷藍	天然玫瑰茜紅 + 翠綠	熟赭 + 翠綠

中明度

熟赭 + 群青	鎘紅 + 天藍	鎘紅 + 亮鈷綠

低明度

茜素紅 + 酞菁綠	鎘紅 + 酞菁藍	克納利焦橙色 + 溫莎紫

選擇色彩餅狀圖的一塊

如果你想表現力量，只須簡化色彩，正如風景擁有太多形狀和明度，它也擁有太多色調。

你需要的是色彩工具中的瑞士軍刀，它是你在繪圖過程中可以依靠的工具，是能夠一次性簡化並統一色彩效果的工具，而且，幸運的是，這個工具就是選擇色彩餅狀圖的一塊，鄰近（類似）的色調覆蓋圖畫的大部分，這樣就創造了色彩的主導地位，而色彩主導地位是賦予圖畫統一性最最有效的方式之一。

最大區域

要獲得顏色佔主導地位的效果，把色輪看成一個大餅，在心裡切下一塊，這會讓你擁有色調相似的色彩範圍，用色餅上那一塊的顏色繪製圖畫大於 50% 的部分。

我喜歡稍稍偏離那些色彩的自由感，你也可以這樣做，只要確保不用色餅那塊顏色之外的色彩繪製過多圖畫內容即可。

一小塊色餅

盡可能小的一塊色餅可能是個單一色調，坦率地說，除非你想製造單色效果，單一色調會頗受局限。從另一方面來說，超過兩種簡單色調的稍寬餅塊會突然成了半塊餅，從而難以控制，要是最後你還是用上了整塊餅，幹麻又去選一塊呢？因此，嘗試選擇色餅中的一塊，它足夠小，能賦予你有力的主導地位，但又不至於小到讓人覺得單調乏味即可。

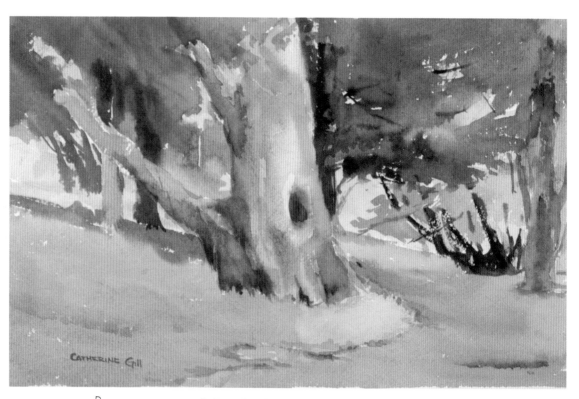

CATHERINE Gill

肚臍樹（BELLY BUTTON TREE）
水彩畫 （18cm × 28cm）

圖畫《肚臍樹》的色餅塊

超過一半的綠色
《肚臍樹》中綠色佔主導地位，因為圖畫超過 50% 是用綠色色調表示，而這樣就足矣。

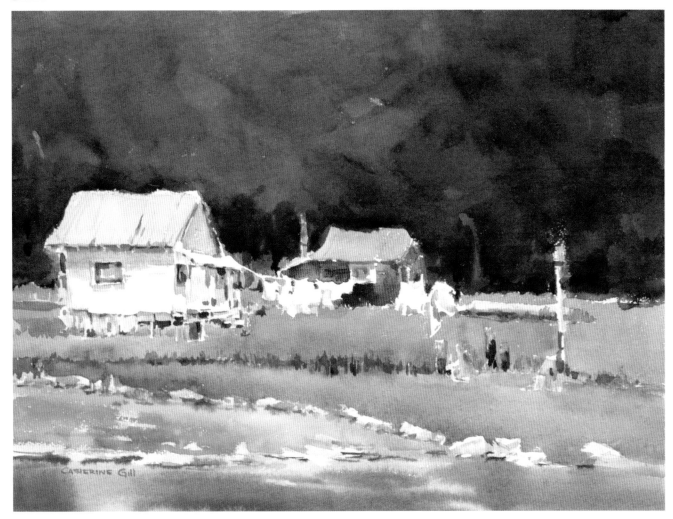

最大區域，小色餅塊

為表現強烈的主導地位，選擇小色餅塊，並用那些色彩繪畫大部分圖畫。
《陽光燦爛的日子》這幅圖表現了強烈的色彩佔主導地位的效果，樹木、綠草和
水域形狀在明度和強度上有所不同，但是它們的色調完全來自同一塊色餅，這些
色調覆蓋圖畫近 75% 的區域，而且這塊色餅很小，基本是綠色的。

陽光燦爛的日子
（THE DAY THE SUN CAME OUT）
水彩畫（28cm × 38cm）
克拉克・埃爾斯特和多林・埃爾斯特
（Clark and Doreen Elster）收藏

圖畫《陽光燦爛的
日子》的色餅塊。

選擇佔主導地位元素的方法

獲得強而有力的色彩一大障礙就是你必須繪製所見實際色彩的想法，然而，有氣勢的圖畫幾乎都擁有某種程度的色彩主導地位，而且有多種方法選擇主導地位。

的一塊，有些風景真的擁有一塊色餅顏色的效果，那麼你很幸運，直接拿來用上即可，顯而易見的一塊色餅讓你的繪畫工作容易得多。

根據內心感受做選擇

色彩是個人的感受，個人主觀的色彩感覺讓每個畫家具有與眾不同的特質。因此，讓你感受風景的方式賦予你的選擇以靈感，讓你選出色餅中適合的一塊。

選擇現有主導地位

觀看實際的風景，看看它是否已然擁有了色餅圖中

施加點壓力

風景往往並不展示顏色的主導地位，但是沒有佔主導地位的色彩，就無法繪製強而有力的圖畫，所以要把展示佔主導地位的某種色彩作為你的工作要務。施加點壓力，努力表現佔主導地位的色彩，從你眼中所見的多種色調中選上一個色餅塊，繪製大部分圖畫的時候將色調局限於色餅塊的相鄰色調。

根據內心感受做選擇

如果你想用黃色佔主導地位的天空效果來凸顯紅紫色工業設備的效果，這是個好主意！

煤氣廠區（GASWORKS PARK）
水彩和粉彩畫（20cm×28cm）

施加點壓力

我看到了自己喜歡的紅色、粉色和橙色，因此，在遠近樹木的區域，不是用它們本來的綠色表示，我刻意地用粉色來適應自己想要的圖畫效果。

赫姆斯特德的樹叢
（HEMSTEAD HEATH）
水彩畫（18cm×25cm）

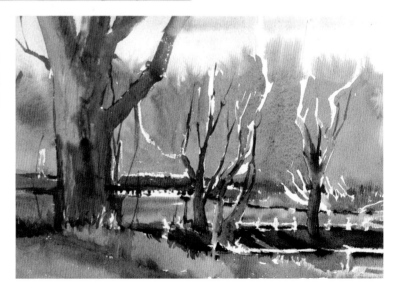

色彩對比，"咬一口色餅"

　　互補色的力量毋庸置疑，特別是在其相對色彩的範圍內更為有力。一旦決定了某個色餅塊作為佔主導地位的色調，移到色輪的正對面，選擇一小塊補色—咬上一口色餅，也沒有必要使用完完全全相反的色調，接近補色的效果實際上更加微妙。

　　補色是寶藏，一點點互補色的對比效果將注意力引向圖畫中的重要位置，無需太多就能為觀者創造視覺盛宴。

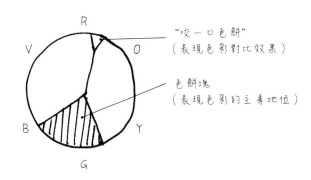

"咬一口色餅"
（表現色彩對比效果）

色餅塊
（表現色彩的主導地位）

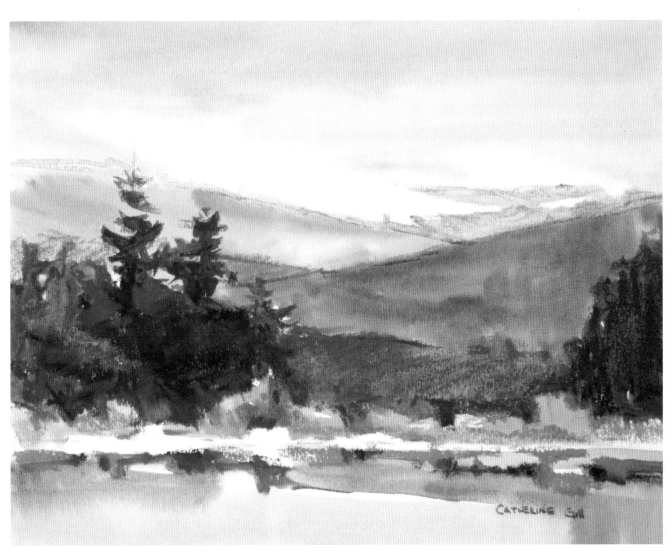

綠藍色佔主導地位，紅色形成對比效果

此圖中佔主導地位的色塊是綠藍色色調，這意味著紅色是寶藏，是吸引注意力的地方，注意如何沿著海岸將目光引向紅色區域，讓觀者情不自禁地去看那些紅色。

貝克山邊（NEAR MT.BAKER）
水彩和粉彩畫（20cm×25cm）

讓一種顏色在各種形狀上發生變化

繪圖時記住以下簡單的想法，我保證你的圖畫會更為有力：

讓一種顏色在各種形狀上發生變化（但同時保留同樣明度效果）。

我用顏色變化指色調上的變化而非明度上的變化，如果過分偏離明度草圖中的明度，你辛辛苦苦設計的美麗形狀會分崩離析，一無是處。

你得這樣看顏色變化：明度草圖中的形狀和明度能穿過房間吸引觀者的注意力，色調佔主導地位能讓他們感到舒服自在，而顏色變化讓他們流連忘返，一幅完美的圖畫會令他們不忍離去。

隨心所欲地讓色彩產生盡可能多的變化，顏色越多，越是歡樂有趣，你也可以用不同的顏色和明度添加細節，只要確保在所有的色彩和細節之下你依然能清楚地看出明度草圖中的高、中、低明度效果。

隨便找理由製作色彩變化

以任何藉口讓顏色產生變化，或者僅僅因為畫了幾筆也沒甚麼理由就找個理由製作色彩變化。微妙的小變化非常迷人，如此圖水域從藍色到藍綠色的變化，通常來說，在濕潤的形狀上一定要表現某種色彩變化。

他在路上（ON HIS WAY）
水彩畫（10cm × 15cm）

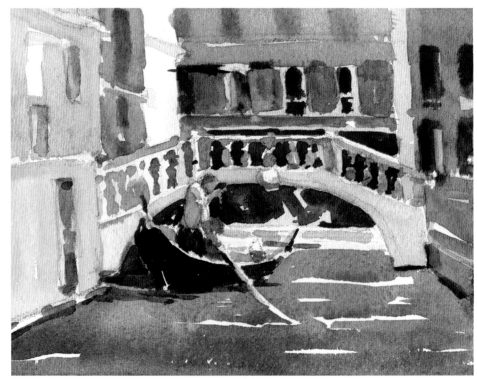

改變顏色，但保持相近明度

除了大房子的正面，《羅斯林房屋》中的房屋呈中明度。注意你的目光從一座房子移向另一座房子時，房子們的顏色如何發生改變，顏色發生了變化，但明度保持不變下每座房子也會呈現微妙的色彩變化。

由於明度比較接近，雪的形狀仍然是一個大的高明度形狀，雖然這個形狀內部也有微妙的色彩變化和細節的不同。

羅斯林房屋（ROSLYN HOUSES）
水彩和粉彩畫（38cm × 28cm）
約翰·盧卡斯（John Lucas）收藏

133

色彩的基本形狀

繪製明度草圖的第一步是將形狀按明度結合在一起,因此,一種可行的色彩變化是將那些形狀再次分隔成不同色彩的基本形狀,它們呈現相同的明度,但是具有不同的色彩,正如《中國三峽大壩》(下圖)一圖中山峰和水域表現的色彩變化。

它們只是形狀,因此就拿它們跟其他的形狀一樣對待,例如,如果不是有特別原因要重複形狀的相同大小,它們應該大小不等。在明度草圖中我經常繪製線條表示色彩的基本形狀,因此我在草圖中就已把基本形狀和明度問題處理完畢,這讓我實際繪圖時有充分自由專注於以更為直觀的方式玩耍顏色的色調和強度。

在色調的基礎上創造新形狀

要做到這一點,將明度草圖中的形狀分隔成較小的形狀,讓它們擁有不同的顏色但表現相同的明度效果,例如,除了一座低明度的小山,所有山峰在整幅明度草圖中表現為中明度的一個大形狀,但在圖畫中,所有山峰的形狀由四個形狀組成,每種形狀的顏色稍有不同,從遠處看,這些形狀連成一個整體的大形狀。

我在素描圖上用線條提醒自己何處會出現變化,並確定這些形狀大小不等。

中國三峽大壩
(THREE GORGES DAM,GHINA)
水彩畫(10cm × 15cm)

漸變色

如圖畫《伏爾泰拉屋頂》所示，在單一形狀上可以使用漸變色，山峰從綠色變為紫色的柔和漸變色與建築物的橙色形成對比。

為創造這種色彩變化效果，首先在混色輪中準備好混色，這樣你就有很多相同明度的色彩可供選擇。

綠色漸變成紫色的山峰

在這幅畫中，我在山上表現了漸變的色彩變化。我將山峰的形狀分成了三個部分，然後將三個部分的色彩逐漸地從綠色變成紫色，這看起來像三座山峰，不過瞇眼看看只是一座山而已。三個部分的明度效果相同，因此將它們連成了一個整體山峰的大形狀。

伏爾泰拉屋頂
（VOLTERRA ROOFTOPS）
水彩畫（13cm×18cm）

一堵牆，多種色彩

仔細地從左至右地觀察這面牆，注意它擁有幾種色彩變化。一些是基於色彩的形狀，如門周圍的形狀，有些像是藍色筆觸落入右邊牆壁的色彩變化效果，那種藍色不僅給沒有圖像標記的牆壁增添了趣味性，還將一點點天空的色彩帶入圖畫的下半部，令圖畫上下兩部分相映成趣。

布拉格小街
（PRAGUE BACK STREET）
水彩畫（13cm×18cm）

如何快速創造色彩變化

在水彩畫中讓色彩快速變化非常重要，因為薄塗水彩會很快乾燥，你應該利用水彩的流動性讓各種色彩融合在一起，這意味著你在從事繪畫筆法和技術遊戲之上的工作，以下為令色彩快速變化的三種方法。

濕畫法

用畫筆蘸顏料塗畫在畫紙上尚未乾燥的薄塗水彩上，第二層水彩應與第一次薄塗的水彩濃度相同或者更濃一點，這樣做不同水彩會融合在一起，並在不同色彩之間產生融合在一起的柔和邊線。

梅奧馬姆特拉斯納
（MAAMTRASNA,MAYO）
水彩畫（28cm×38cm）
芭芭拉·勞德代爾（Barbara
Lauderdale）收藏

並排的色彩

將兩種不同色彩並排擺放，允許其邊線融合在一起，你的目的是在乾燥畫紙上製造融合在一起的有柔和邊線的色彩變化效果。當你處於繪畫的改進階段，如果略圖的水彩已經乾燥，而你又不打算再次潤濕已經塗畫過的區域時，這種技巧就極有用武之地。

"沖入"顏料

"沖入"顏料就是濕畫法，但將這種方法用於在較小的區域，例如陰影處、小山邊，或者岩石的側面。將畫筆蘸上具有同樣明度和濃度但色調不同的顏料，然後用它觸及一個濕潤的形狀，讓新的顏料自發沖入散開，在繼續繪畫其他區域之前，養成沖入顏料的習慣。

快速的色彩變化

動手
試試吧！

　　學習迅速製作色彩變化有點像學開車，一開始會感覺有點笨手笨腳的。因此，練習使用簡單形狀，只是玩玩看看，隨著時間的推移，你會學會自然地製作色彩變化效果，就像你開車時踩剎車和轉動方向盤一樣自然。在此練習中，首先繪畫一個簡單的形狀，如矩形，然後再嘗試複製下圖所示的色彩變化。

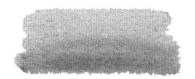

濕畫法

首先薄塗一層鈷藍水彩，然後調出較濃的鈷綠水彩，在薄塗的鈷藍水彩尚未乾燥之際，用畫筆蘸取鈷綠塗畫其下部分，並讓兩種色彩融合在一起。

沖入法

首先薄塗一層鈷藍水彩，然後用濕畫筆蘸取少量熟赭（或者任何其他水彩）。在薄塗的鈷藍水彩尚未乾燥時，用飽蘸熟赭的畫筆觸及其下部分，並讓兩種色彩自發沖入彼此。

並排的色彩

在乾燥的畫紙上，用鈷藍繪製部分形狀，然後快速地用紙巾擦淨畫筆並蘸取鈷綠。在鈷藍水彩尚未乾燥之際，用鈷綠塗畫形狀的另一部分，從鈷藍潮濕的邊線開始，塗畫的動作要快並讓兩種色彩的邊線融合在一起。

接下來，嘗試更多的色彩

用這些藍色玩耍了一會，嘗試綠色和橙色。要是你厭倦了矩形，嘗試在較大的更為複雜的形狀裡製作多種色彩變化的效果，如圖畫《多尼戈爾灣》中的水域形狀。

多尼戈爾灣（DONEGAL BAY）
水彩畫（28cm×38cm）

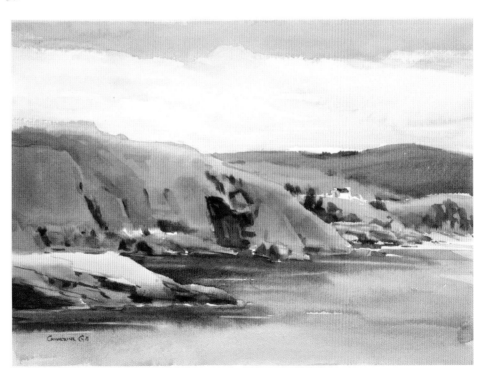

一致的暖色轉冷色的色彩變化

這是眾多簡單想法之一，它很有效就是因為它很簡單，只需要把太陽想成是天空中的大黃色光源，其餘的天空部分是大藍色光源，與太陽較近的圖畫區域會接受部分黃色光線呈現較暖色彩，而與太陽較遠的區域的色調較冷。如果你在所有形狀上一致地表現暖色轉冷色的色彩變化，這將會賦予圖畫相同的光線方向，從而使整幅圖畫呈現統一性。

這並不意味著，接近太陽的圖畫一側就是黃色而另一側就是藍色，只需讓一側比另一側表現更多的黃色或者如橙色一樣的帶有黃色的色彩，只要一點點較暖的色彩就可以了。

繪畫暖色轉冷色的色彩變化時，你主要關注的內容就是相對的溫暖或涼爽。比較兩種色調時，色輪上離黃色較近的色調就是兩者中較暖的色彩，綠松石色比鑽藍更溫暖，因為它更接近色輪上的黃色，但它仍然是冷色，橙色比紅色溫暖，在圖畫上靠近太陽的區域使用更暖的色彩。

太陽　暖色→冷色

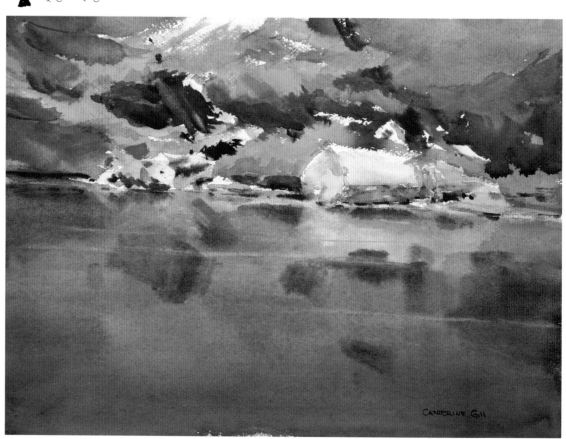

CATHERINE GILL

凱奇坎沃德湖
（WARD LAKE,KETCHIKAN）
水彩畫（28cm × 38cm）

暖色轉冷色的色彩變化

我在明度草圖上總是用一個箭頭表示太陽的位置和光線的方向，這樣就是在家中畫室裡我對光線也是了若指掌。作畫時，如果需要表現暖色轉冷色的色彩變化，朝那個箭頭瞄一眼就可以了，在《凱奇坎沃德湖》這幅圖中，我在左邊使用了較黃的綠色而在右邊使用了較冷的綠色。

一個小小提示：避免在圖畫中央進行暖色轉冷色的色彩變化，這樣會把圖畫從中部截成兩段，你要用不等量的暖色和冷色色調，在任何單個形狀上表現暖色轉冷色的色彩變化，這個規則也同樣適用。

光與影

在某些形狀的側邊製作一致的暖色轉冷色的變化可以加強暖色轉冷色變化方向的效果，在整幅圖畫的處理過程中，在向陽的光亮一邊適用更為溫暖的色調，而在背光的陰影一邊適用較冷的色調，陰影側甚至會呈現出天空的藍色，特別是在其直接面對天空的上層平面上。同樣，製作色彩變化效果時，要保持所用色彩在色輪上的間隔較小，當然，在背光側也要一致地繪畫投影的效果，比起多雲的天氣，在陽光燦爛的日子裡投影較大，但是投影不會特別大。

要當心距離不遠不近區域的大片樹木，避免在每棵樹上表現暖色側和冷色側的效果，否則樹木看起來像是暖冷色的斑馬條紋。正確的做法是將整片樹向陽的一側用較暖色調描繪，而背光的另一側用較冷色調描繪，或者將大片樹木分成兩或三片較小的區域，然後在每個較小的區域上表現暖色轉冷色的色彩變化效果，僅在重要的"主角"樹木上表現單個的光亮與陰影的色彩變化效果。

要是你打算強化光線變化的效果，嘗試讓向光側比陰影側顯得稍亮點。不過，要非常小心仔細哦！同色彩一樣，明度之間的間隔也應緊密，如果向光側用中明度表示，那麼陰影側就要用中低明度而不是低明度表現。

冷色 ← 暖色

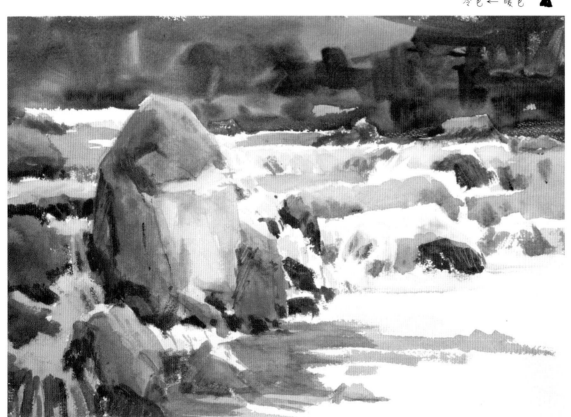

平面上暖色轉冷色的色彩變化

賦予這幅畫一致性的一個因素就是在岩石向左和向上的平面上一致地使用了較暖的綠色，而在岩石向左和向下的平面上使用了較冷的綠色。

阿拉斯加凱奇坎（KETCHIKAN, ALASKA）

水彩畫（28cm × 38cm）

喬安・赫倫（Joanne Heron）收藏

在平面上創造暖色轉冷色的色彩變化

在一個形狀上製作色彩變化的最佳地方是形狀表面或平面實際上改變方向的地方，如岩石從扁平向上的平面轉為朝向側面的平面時。

色彩的變化給予觀者有關岩石形狀之輪廓的信息，面對太陽的平面用較暖色調，而遠離太陽的平面用較冷色調。

暖色 → 冷色

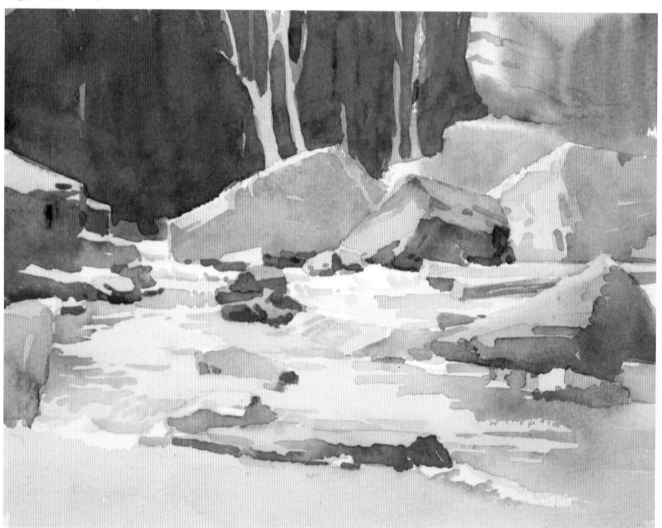

面對太陽的地方呈現較暖色彩

觀看岩石上的色彩變化，岩石表面改變方向的地方非常清楚。注意，與非正對陽光的岩石相比，向光的岩石側色調較暖。

宰恩峽谷（ZION CANYON）
水彩畫（20cm × 28cm）

在形狀上創造暖色轉冷色的色彩變化

冷色色調看上去離觀者較遠，而暖色色調看上去較近，用暖色繪畫離你較近的形狀能製造一種空間感。

當然，還有其他方法來創造傳統的空間感。在空間上較遠的東西在明度上更亮，顯得更灰，表現較少的對比效果，邊線也更為柔和，較近的形狀重疊在一起，物體也成比例地縮小。

你可以按上面所述製作空間感，但是不必全部用上。使用一二個重疊在一起的形狀，讓畫紙上的物體由近及遠表現暖色轉冷色的色彩變化，這樣你就成功表現了空間感。

冷色 ← 暖色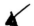

橫向和向後的暖色轉冷色的色彩變化

這幅圖用從右到左暖色變為冷色的色彩變化來表示光線方向，也用近景中較暖色調變成遠景中的較冷色調的色彩變化來表現景深感。

格蘭德島（GRAND ISLAND）
水彩畫（28cm × 38cm）

冷色 ← 暖色

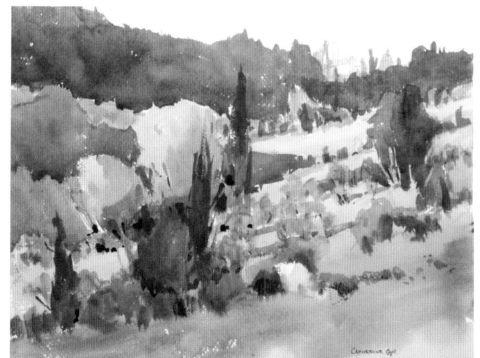

創造景深感

注意在圖畫《沃爾泰拉山坡》中近景中的色調最暖，圖中暖色轉冷色的色彩變化使用了很小的色彩範圍。

近景中的綠樹是黃綠色，中景中樹木是綠色，而遠景中樹木是藍綠色，以此在綠色色調中製造整體的暖色轉冷色的色彩變化效果。

注意我用較暖的黃橙色水彩強化近景中的草令其更為向前突出。

沃爾泰拉山坡
（VOLTERRA HILLSIDE）
水彩畫（20cm × 25cm）

調整色彩強度

刻意地使用各種灰色能夠表現強有力的色彩，弄灰的顏色允許少量較為明亮的色彩佔據中心位置。請注意，在圖畫《澳大利亞奧爾巴尼城外》中，那麼一小片藍色水域吸引了多少注意力，而這僅僅是因為其四周較低的色彩強度，我使用這樣的色彩強度對比是來表明圖中景致位於澳大利亞西部，因為這裡所有的小片水域都會吸引很多注意力。

灰色也能表現寧靜悠閒的區域，因此，要是一幅畫看上去過於紛繁複雜，添加一些灰色。在自然界中，風景中的色調強度遠沒有管裝顏料那麼強，要是你想表現更為自然的風景，嘗試使用較多的灰色調。

對於色彩強度，你同處理色調一樣有三大設計良機，你可以使用同色調對比相同的強度對比，把最強的對比效果放在"表現物(what)"附近。你可以創造佔圖畫主導地位的強度，你還可以使用一系列的色彩強度效果來讓一切顯得更有趣味。

觀察圖畫各處色彩強度的分布，要是與圖畫中某個部分相比，一個部分的色彩顯得過於強烈，那麼圖畫看起來也會顯得奇形怪狀，令人不快。

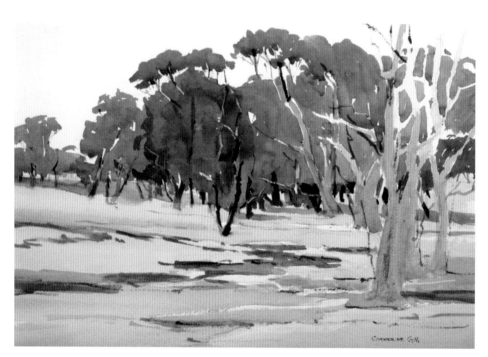

灰色把注意力引向其他色彩

在另一幅圖裡，你可能看不見小小的藍色水域形狀，但是由於其他形狀看上去都比較灰，它反而會躍然紙上成為注意重心。

澳大利亞奧爾巴尼城外（OUTSIDE ALBANY,WESTERN AUSTRALIA）
水彩畫（28cm × 38cm）

佔主導地位的色彩強度

觀察這片風景，看看它是否表現了佔主導地位的色彩強度。要是你的風景畫感覺有點過於活躍繁雜，嘗試稍稍降低整體的色彩強度效果，以此來降低佔主導地位的色彩強度，即便是對佔主導地位的色彩強度進行少許改變也會對圖畫的整體感覺產生極大的影響。

迪安娜家的花園
（DEANNA'S GARDEN）
水彩畫（20cm × 28cm）

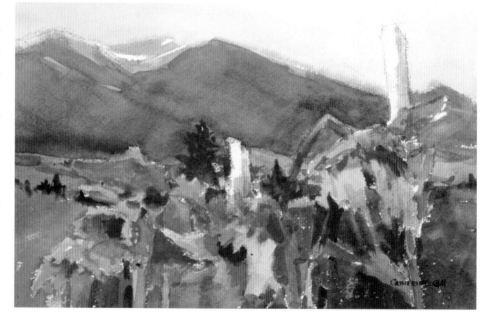

類似色彩強度的分布

用一個例子來解釋類似色彩強度之分布的重要性最為簡單：假設你先薄塗一層水彩，然後在這層水彩上各處隨意滴入純鈷藍顏料，用這種方式繪畫典型的天空，其結果是可愛的、隨意的藍色天空和柔軟的雲朵，看起來很不錯，但是純鈷藍是明亮的完全飽和的顏色。如果圖畫的其他區域是灰色的色調，那麼你看起來不錯的天空就像是你去租借了一片天空然後把它粘貼到畫紙上一樣，你必須在圖畫其他至少兩個區域畫上和天空的色彩強度相似的筆觸，這樣才能讓天空和圖畫的其他區域融合在一起。

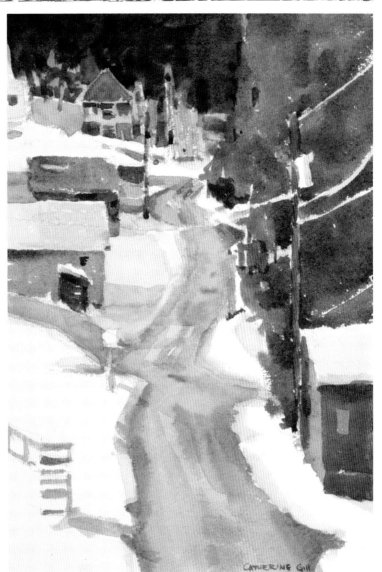

明亮色彩的分布

較為明亮的屋頂、白雪和電話線有助於將較為明亮的色彩強度分布在圖畫上、下、左、右四個部分，這樣它們看上去才不像是不自然地粘貼在畫紙上，我還把明亮的色彩稍稍弄灰，因為圖中場景反映了一個灰暗的日子，我也不想讓對比效果顯得過於失諧。

羅斯林第五大街巷（5TH STREET ALLEY, ROSLYN）
水彩畫（28cm×18cm）
萊爾·希爾維和洛伊斯·希爾維（Lyle and Lois Silver）收藏

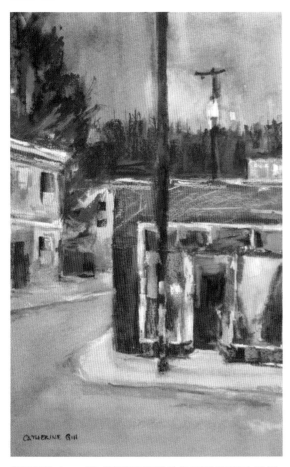

"表現物（what）"附近最強烈的色彩強度對比效果
注意建築物大門附近的亮綠松石色筆觸如何能吸引觀者的目光，色彩強度對比是極好的吸引目光的磁石，因此一定要把最強的對比效果置於"表現物（what）"附近。

夜幕中的喬治（GEORGE AT NIGHT）
水彩和粉彩畫（18cm×28cm）
凱茜·奈蘭德和霍莉·科勒基西（Kathy Nyland and Holly Krejci）收藏

143

多樣化處理邊線

如你所知，圖畫中所有形狀與其他形狀相交的地方都有一條邊線，你描繪這一形狀分界線會製造硬邊線、不平整的邊線或者軟邊線。邊線的作用很大，因為人們的注意力會被自然而然地引向形狀的邊線。

較大的明度對比效果會使邊線顯得更為突出，表現為較低明度對比效果的不平整邊線為圖畫增添趣味性。而帶有較高明度對比效果的同樣不平整的邊線會成為配得上"表現物 (what)"的吸引目光的超級磁石。

讓你的邊線也發揮作用，硬邊線就像一個寫著"往這邊來"的小指示箭頭，讓目光在某處駐足停留並引導它沿著邊線移動；軟邊線的功能恰恰相反：它讓目光毫無障礙地越過邊線從一個形狀移至另一個形狀。不平整的邊線能吸引注意力並讓目光躍至邊線上，特別是在邊線擁有較高明度對比效果的時候。

經常練習在各種形狀的邊緣輪廓線使用這樣的邊線，如果習慣於多樣化地處理邊線，你的畫作對目光來說極為有趣，而且圖畫的各個部分會呈現極佳的流動性。

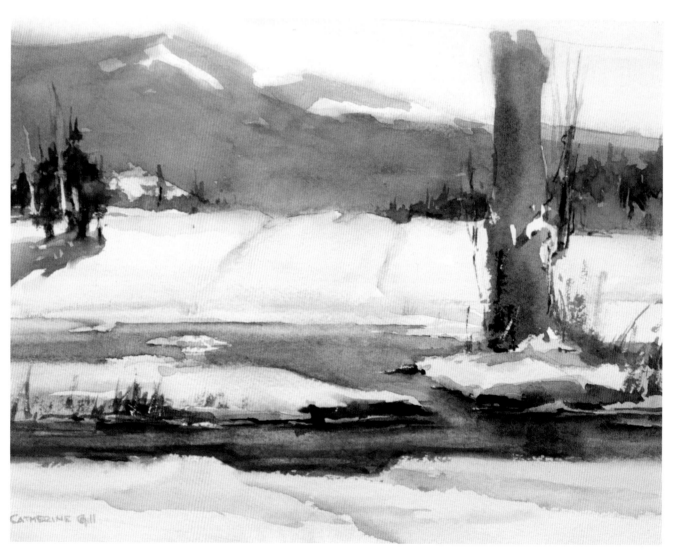

讓邊線為你所用

注意圖畫中的各種邊線。帶有少許明度對比效果的不平整邊線和硬邊線將目光引向圖畫中最為有趣的部分：那棵大樹和水域。

每個形狀的邊緣輪廓線上都有多樣化處理的邊線，看看山峰和天空相接處的邊線，也注意感覺一下目光如何能輕鬆地越過軟邊線從一個形狀移向另一個形狀。

路線 2（ROUTE 2）
水彩畫（20cm×25cm）
艾琳·麥克麥可金
（Eileen Mcmackin）收藏

如何繪製多種邊線

　　繪製硬邊線或者不平整的邊線時，畫紙必須保持乾燥；繪製軟邊線時必須預先濕潤畫紙。

硬邊線

畫上一筆。

等候其自然乾燥，因為畫紙是乾燥的，這個筆觸將呈現硬邊線。

不平整的邊線

用畫筆飽蘸濃稠的顏料，側握畫筆。

在乾燥的畫紙上快速地畫上一筆。

軟邊線

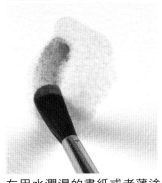

在用水潤濕的畫紙或者薄塗水彩的畫紙上使用濕畫法

將畫筆蘸上比畫紙上的清水或者薄塗的水彩顏料稍濃的水彩，在用水潤濕的畫紙或者薄塗水彩的畫紙上畫上一筆，等候繪畫筆觸上的顏料自然散開。

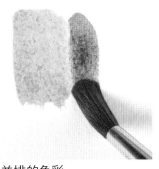

並排的色彩

畫上一筆，在繪畫筆觸尚未乾燥之際，在與其並排的位置用不同色彩畫上另一筆，等候邊線自然重合。

濕水彩上 "撓癢癢"

畫上一筆，繪畫筆觸濕潤之際，用渴筆畫（請見109 頁說明）沿著該筆觸的邊線用 "撓癢癢" 的動作拖行來軟化其邊線。

乾水彩上 "撓癢癢"

在進行 "撓癢癢" 之前濕水彩就變乾了的話，嘗試這種方法：用潮濕的畫筆沿著繪畫筆觸的邊線用 "撓癢癢" 的動作拖行，稍稍等候以便軟化水彩，然後非常柔和耐心地用渴筆畫擦除邊緣上的顏料（唉！我多麼希望自己牢牢記住要在濕水彩上 "撓癢癢"）。

在水彩畫中使用粉彩筆

現在我們來添加更加豐富的色彩,將乾粉彩筆與濕水彩結合使用來創作強有力的畫作是一種生動活潑、妙趣橫生的方式,粉彩筆竟然會"滲入"濕潤的水彩之中,將水彩和粉彩筆混合在一起,使粉彩筆的飽和度、線條效果和不透明性融入水彩的流動性和透明度,讓兩者的長處聯合。這兩種媒介劑注定能創造大氣磅礡、生動流暢、活力充沛的色彩。

水彩是這兩種媒介劑中的重負荷機器,你有兩大任務:

1 在水彩尚未乾燥之際將粉彩筆加入水彩。

2 即便改變色調,也要嘗試將粉彩筆的明度與水彩的明度相匹配。

技巧

用混合在一起的水彩和粉彩筆的各種"三明治"繪製圖畫,水彩和粉彩筆常常多層使用。

繪畫過程靈活多變。同純粹的水彩不同,粉彩筆可以進行簡單改變,總是可以添加另一層,要是圖畫乾燥了,用水浸泡,然後添加更多混合媒介的塗層即可。

還可以在水彩中使用其他水性介質,如水粉、水彩蠟筆、彩色鉛筆和水彩鉛筆,只要能在水中稀釋就行。

使用粉彩的方法

粉彩是一種不透明的介質,因此它會覆蓋下方的一切,其不透明性也為水彩的透明性提供了極佳的襯托,你可以改變力度,創作線條或者將一種粉彩融入另一種。

"滲入"的原理

把粉彩放入濕潤區域,它會滲出,成為薄塗水彩的一部分。如果你用濕潤水彩在其上方薄塗的話,它會散開進入薄塗水彩之中。

輕壓

重壓

壓力的區別

重壓能把更多粉彩畫出來,而輕壓只能畫出較少粉彩。

線條方向

取決於在下一次用水彩和粉彩的"三明治"畫什麼,線條會顯露出來或者不顯露出來,線條層次會很好看。

不透明混色

將一層粉彩畫在另一層之上,兩層會混在一起,但是上層顯得尤為明顯,佔主導地位。

製作三明治

動手
試試吧！

首先，浸濕畫紙，用粉彩筆繪製大塊形狀，注意它們是如何滲入濕潤的畫紙的。

用平塗畫筆蘸大量水彩顏料，開始用所需明度和色彩描繪圖畫上的第一個形狀，在其乾燥前，拿起明度與水彩相配的粉彩筆開始繪製粉筆筆觸，此處的線條可能會透過下一層水彩顯示出來，因此根據需要決定線條的濃淡粗細。

改變色彩但使用相近的明度，這樣能讓形狀融為一體，要考慮在各個形狀中所須混入粉彩的量，改變粉筆筆觸的線條方向和力度來表現趣味性和活力感，色彩的變化也增添了活力和趣味。

描繪圖畫中的所有形狀，你可以隨心所欲地重複描繪圖中形狀。

在描繪各個層次的過程中，圖畫可能會乾燥，要再次開始這個過程並向三明治中添加更多層次，將圖畫浸泡至少十分鐘，然後繼續工作，不過水彩中的水會稍稍移動粉彩。

材料清單

300g 熱壓水彩紙
軟性和硬性粉彩筆
帶有易流動濕水彩
的調色盤
畫筆若干支

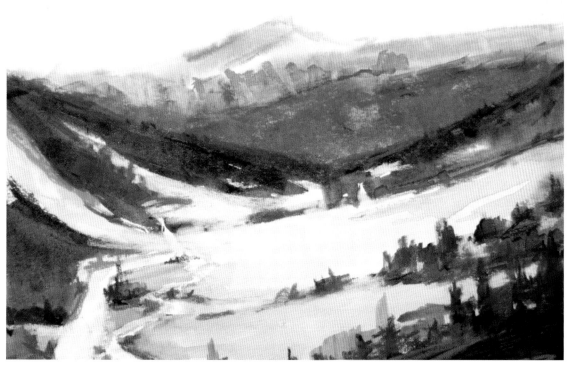

不透明與透明相比較

我嘗試用不同量的粉彩和水彩描繪圖畫中相鄰的大形狀來強調不同水平的透明性和不透明性，在色彩塗層尚未乾燥之際我逐層進行描繪。

科羅拉多聖胡安山
（SAN JUAN MOUNTAINS,COLORADO）
水彩和粉彩畫（22cm×28cm）
達雷爾·安德森和蓋爾·沙克
（Darrell Anderson and Gail Shakel）收藏

用強而有力的色彩作畫

在一個慵懶的夏日裡，我偶遇這片風景，看來它是個不錯的選擇，不用勞心費神就能根據它畫上一幅畫，因為它包含所有的風景要素和已經彼此相連的許多形狀，我喜歡那條河那種慵懶的感覺，它很符合我的夏日心情。

一旦找到了能吸引自己注意力的場景，仔細觀察一下或者就是流連一會兒，然後做出關於形狀的一些決定，接著繪製明度草圖並考慮色彩的選擇。

材料

顏料

鈷藍，天然玫瑰茜紅，金黃，天藍，熟赭，克納利金，鎘黃，永久橙，群青，亮鈷綠，克納利熟赭，鈷綠，永久玫瑰紅，二氧化紫

畫紙

300g 冷壓水彩紙

畫筆

25mm 平塗畫筆

8 號和 12 號圓頭畫筆

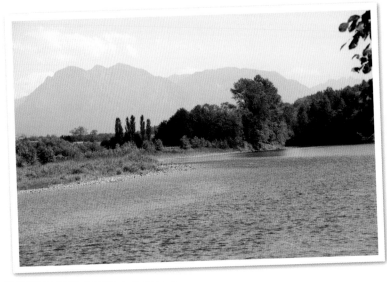

實景照片

觀看風景圖做出設計方面的決定

觀看風景，考慮其組成元素並就那些大形狀的明度效果做出決定，我認為大樹應成為興趣中心並令其成為圖畫的"表現物 (what)"。我也喜歡白楊樹，它們直立挺拔的樣子看上去非常重要，因此我冒昧地在"表現物"附近創造了一棵白楊，在圖畫的右邊創造了一叢白楊。

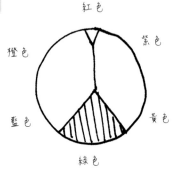

明度草圖的選擇

觀看風景，我決定改變一些形狀，我將地平線放低，令水域變小。我用中明度的樹木倒影的形狀打破高明度水域的形狀，我還將明度較低的形狀放在"表現物 (what)"附近，讓風景現在看起來更有魅力。

我用一個箭頭表示光線方向，幫助我在繪圖時製作一致的暖色轉冷色的色彩變化效果。

冷色←暖色

顏色的選擇

這是考慮色餅圖並確保擁有佔主導地位顏色的極佳時機。

我在實際風景中看到的是佔主導地位的綠色和藍色，我想將佔主導地位的色彩擴展至黃綠色，這意味著那個間隔的補色會位於紅色區域，我將把強烈的色彩對比效果置於"表現物 (what)"附近。

冷色 ← 暖色

冷色 ← 暖色

1 繪製大塊形狀並塗畫天空和水域略圖

繪製出大的形狀，按比例調整到所需紙張的尺寸大小，在乾燥的畫紙上作畫，以較低明度開始，覆蓋整個紙張表面。

在你的調色盤上，用鈷藍和天然玫瑰茜紅調成脫脂奶的濃度製作一條混色線，在乾燥的畫紙上，用 25mm 平塗畫筆蘸取混色沿著山峰形狀的頂部塗畫，在塗畫過程中製造微妙的色彩變化。繞著一些雲朵形狀，沿著山峰頂部創造硬邊線，使用在濕水彩上"撓癢癢"的畫法軟化雲朵底部邊緣，用鈷藍和天藍調出色彩較濃的混色線，沿著尚未乾燥的天空形狀的頂部水平畫上一筆，讓它與下面的雲朵頂端融合在一起。

用塗畫天空同樣濃度的同樣水彩塗畫水域形狀，在塗畫過程中稍稍改變色彩效果，用鈷藍和天藍較濃的混色沿著尚未乾燥的水域形狀的下方水平地塗上一筆。

2 塗畫陸地略圖

因為光線自右邊來，從左至右應表現暖色轉冷色的色彩變化。在調色盤上，用 25mm 平塗畫筆製作脫脂牛奶濃度的金黃、天然玫瑰茜紅和熟赭的混色線，蘸取這種混色塗畫陸地略圖並在塗畫的過程中改變色彩效果。

冷色 ← 暖色

3 塗畫山峰略圖

明度草圖上山峰表現為高明度，用比天空稍低的明度表現這些山峰，瞇眼看圖時，它們應該呈現高明度，這樣看上去天空和山峰屬於同一個明度形狀。

用鈷藍和天然玫瑰茜紅以 1% 低脂牛奶的濃度在調色盤上製作混色線並用這種混色塗畫山峰，在塗畫的過程中，改變色彩效果。添加天藍和鈷藍的稀薄混色，在樹木線條附近添加，稀薄熟赭混色，來製造在樹木之後色彩對比效果，記住要從較濃到較稀薄地塗畫色彩。

冷色 ← 暖色

4 塗畫遠景中樹木和灌木的略圖

用鈷藍和金黃製作混色線，並將其混色應用於遠景中的樹木，在塗畫的過程中，自右向左表現暖色轉冷色的色彩變化，用濕水彩上撬攘攘的畫法軟化一些樹木的邊線，因為這些樹木為遠景，其邊線應比近景中的樹木更為柔和。

☞ 透過綠色進行思考

在動筆作畫之前，仔細考慮所有的綠色，大多數綠色是帶有少許低明度效果的中明度。有些樹木距離較遠，需要弄成灰色，中景和近景中的樹木應更為強烈，當然，"表現物（what）"之樹應為圖中閃耀的明星，是最有生機活力的一個。開始繪圖之前，用各種綠色製作一些混色輪來探討一下自己所需的綠色，將不透明的綠色如群青和天藍放在混色輪的中心，以此來測試那些綠色是否表現為中明度。

150

冷色 ← 暖色

5 塗畫 "表現物（what）" 之
樹的略圖

注意，在明度草圖中，這棵主要的樹
要比天空和山峰更暗，明度更低。在
早期塗畫略圖的階段，你也必須明確
表現光與影的不同效果。

　　用濃度為 2% 低脂牛奶的金黃混
色塗畫整棵大樹。

　　用金黃和鈷藍加少許克納利金製
作混色線，首次薄塗的水彩尚未乾燥
之際，將混色線上的混色僅僅塗畫陰
影側，快速移動繪畫筆觸（不可 "愛
撫貓咪"）。

　　在樹木凹陷處衝入一些鎘黃和永
久橙的混色，因為這些區域也有可能
獲得反射過來的光線。

冷色 ← 暖色

6 塗畫中明度的樹木和灌木
的略圖

　　將群青與金黃、克納利金和天藍
調配成濃為 2% 低脂牛奶的混色，用
這種混色製作混色輪來表示中景的樹
木，在塗畫樹木的略圖，要注意自右
向左表現暖色轉冷色的色彩變化。

　　用 2% 低脂牛奶的濃度調出金黃，
鈷藍和克納利金混色，製作混色輪來
表示灌木，塗畫灌木的略圖，在塗畫
過程中，自右向左表現暖色轉冷色的
色彩變化，在薄塗水彩尚未乾燥的地
方沖入亮鈷綠和克納利金。

　　保留這種混色，在第 8 個步驟中
將會再次使用它。

7 塗畫暗色樹木的略圖

用濃度為全脂牛奶的群青、克納利金和克納利熟赭的混色製作混色線,用這些混色塗畫主要大樹兩側的暗色樹木,讓部分天空透過樹木露出來。在塗畫過程中,自右向左表現暖色轉冷色的色彩變化。

在"表現物(what)"之樹附近塗畫的時候要考慮邊緣的效果,為表現多樣性,如有可能,使用一條硬邊線並軟化其他的邊線,沖入一些克納利熟赭和鈷綠色,將這種混色留待第8步中使用。

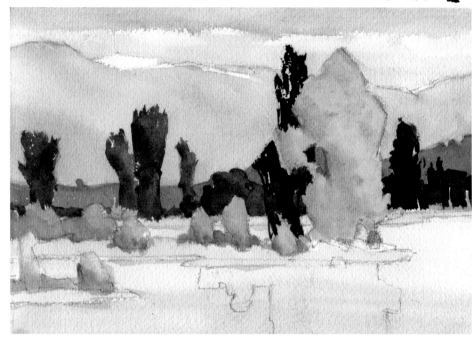

8 改進1:描繪倒影

潤濕水域形狀,用比第6步(中明度)和第7步(低明度)中表現樹木和灌木的同色但稍濃的混色,以垂直的筆觸描繪最近的樹木和灌木在水中的倒影,並排使用色彩。不要用"愛撫貓咪"的手法,因為畫在濕潤的畫紙表面上,這些倒影看上去更亮,擁有更柔軟的邊線。

用乾淨的渴畫筆(見109頁說明)以水平筆觸去除少許色彩表現倒影形狀上的波光水影。

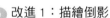

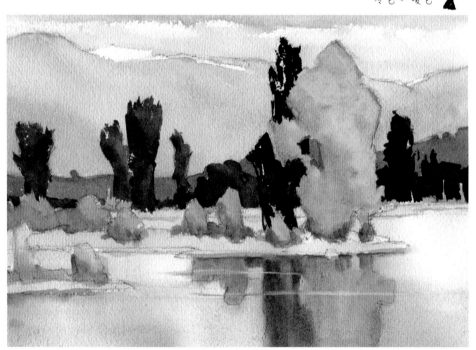

☞改進

- 對照明度草圖表現恰當明度。
- "表現物(what)"是否足夠強大?有喧賓奪主的元素嗎?如果有,對該元素進行柔化處理。
- 檢查色餅圖,是否擁有佔主導地位的色彩?
- 補色是否放置在"表現物(what)"附近來強調其效果?

- 各種形狀是否擁有色彩變化?
- 繪製水中倒影和陰影。
- 重繪背光區域和側面。
- 邊緣效果如何?是否表現了多樣性?

冷色 ← 暖色

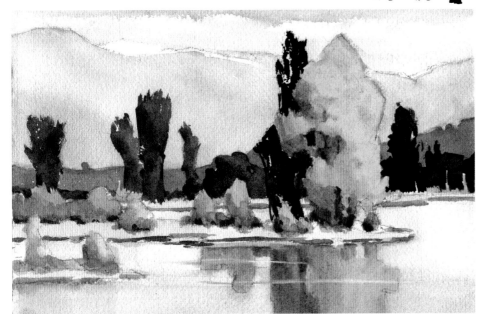

9 改進 1：重繪側面和陰影側

現在是時候重新描繪側面和陰影側了，僅對近處的重要形狀做如是處理，遠處的樹木和灌木就不用管了。畫紙是乾燥的，這樣畫出的硬邊線有助於創造景深感和立體感。

此時也是時候重新瞭解你的色餅圖和補色並確保擁有佔主導地位的色彩了，為了賦予這個區域一些活力，沖入一些補色，按以下指導，從那棵大樹開始，然後依次處理灌木和堤岸。

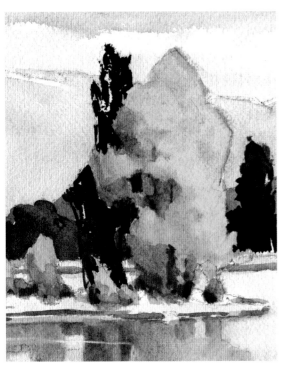

灌木

用同樣混色僅塗畫灌木的陰影側，遠離最大的"表現物 (what)"之樹後，在混色中添加少許濃度為 1% 低脂牛奶的熟赭，用新的混色把灌木變灰。

大樹

用天藍和鈷藍調製濃度為 1% 低脂牛奶的混色，用輕而快的筆觸僅僅塗畫樹木形狀的陰影側，沖入克納利金、鈷綠和克納利熟赭。

使用在濕水彩上"撓癢癢"的畫法處理與樹木向光側相交的部分邊線來創造多樣性效果。

堤岸

堤岸的側邊需要表現一定的精確度，將鈷藍、天然玫瑰茜紅和熟赭調製成濃度為 1% 低脂牛奶的混色，塗畫堤岸的側邊，在塗畫的過程中改變色彩效果，並在遠離"表現物 (what)"的地方用更多熟赭稍稍弄灰該混色。使用在濕水彩上"撓癢癢"的畫法軟化部分邊線，處理最遠處的堤岸時，用鈷藍和熟赭調配成濃度為 1% 低脂牛奶的混色使之前的混色顯得更加灰暗，添加少許金黃和克納利金的混色來表現重複效果並將堤岸連成一體。

10 改進 2：添加陰影

陰影是添加更多補色和硬邊線的好藉口。

將天藍和永久玫瑰紅調製成濃度為 2% 低脂牛奶的中明度紫色，將陰影放在那棵大樹下方，塗畫其他的陰影，遠離大樹的陰影顏色顯得更灰，所以用一點鈷黃把紫色混色弄灰。

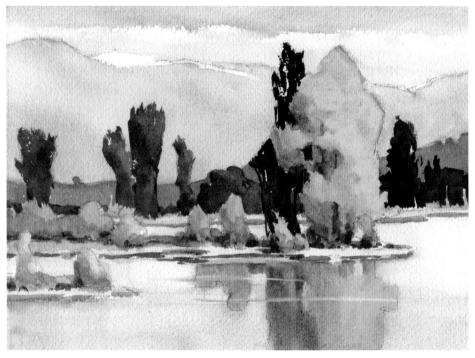

冷色 ←暖色

11 改進 2：整體檢查

檢查一下，看看圖畫各個部分是否平衡？圖畫是否表現了景深感？山峰和遠景樹木看上去是否更遙遠？近景中的樹木和灌木看上去是否離觀者更近？對照明度草圖看看是否有地方的明度不夠低？檢查"表現物（what）"。

為達到色彩上的平衡，大樹的顏色應在圖畫的左邊得到重複。因此，用鎘黃和鈷黃濃度為 1% 低脂牛奶的混色重繪近景中的兩個灌木叢，塗畫整個灌木叢的表面，但不可用"愛撫貓咪"的手法。

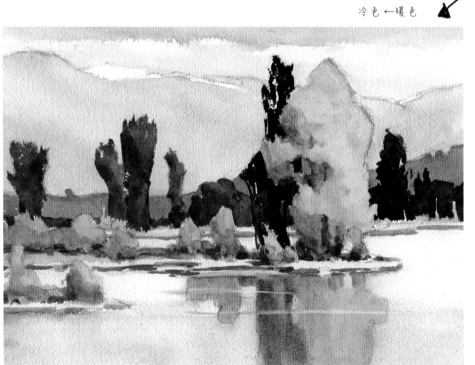

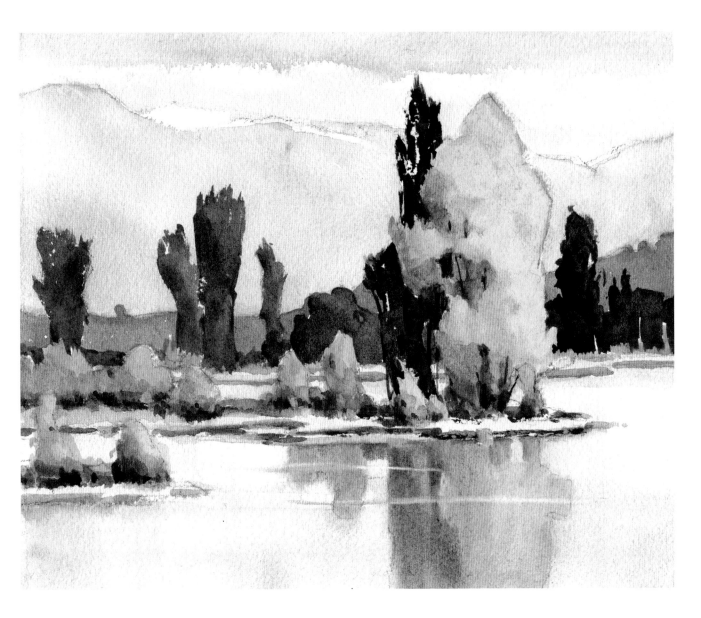

斯諾誇爾米河（SNOQUALMIE RIVER）
水彩畫（20cm × 25cm）

12 最後的細節

現在是時候重繪暗色調的內容，創造硬邊線和表現小的細節內容和小的記號。

線條：將克納利熟赭和二氧化紫調製成濃度為 2%低脂牛奶的混色，用圓頭畫筆的筆尖蘸該混色在"表現物（what）"之樹下並沿著堤岸塗畫一些暗色記號，沿著其他的堤岸用更淡的這種混色繪製一些線條。

注意，暗色樹木的頂部和"表現物"之樹高度相同，用一個筆觸拉伸暗色的樹木來進行修正。

細節：將克納利熟赭和二氧化紫調製成濃度為 2%低脂牛奶的混色，用小號圓頭畫筆的筆尖在"表現物"之樹近旁繪製一些枝條和樹幹。

結束語

　　我喜歡重訪同一片風景，在不同的光線裡、氣候條件下和季節裡舊地重遊。

　　去年秋天，我和朋友們在附近一個公園的池塘邊待了好多天，目的是探索秋日裡的光影明暗變化。

　　就像圖畫中的很大一部分都是用酞菁綠表示的一樣，觀看池塘邊各種生物的那份樂趣也是多得不得了。青蛙們懶洋洋地伸展著後腿，安詳地漂浮在池塘水面上，做研究的學生們會偶然過來數青蛙的數量並抽取水樣，小孩們第一次往池塘里丟石子想玩打水漂，小烏龜追著太陽，用慢悠悠的舞步從一塊木頭爬到另一塊上。我和朋友們並未真正地描繪這些青蛙、孩子們或者小烏龜，不過，它們都出現在我們的圖畫裡。

　　意大利偉大畫家達·芬奇（Leonardo da Vinci）貼近大自然度過了他一生中的大部分時光。現代人乘著汽車奔馳而過，只是對眼前一切投過匆匆一瞥，幾乎無法細細領會，置身於一片風景之中慢慢享受幾個小時是人們很少有機會去做的事情。而風景畫家卻享有特權做很多人沒機會去做的事情，他們可以仔細觀察風景，與之對話或者在畫紙上表現其一二，帶著你的畫筆去散步吧，作為回報，你將獲得無價之寶。

違雷爾的位置（DARRELL'S PLACE）
水彩和粉彩畫（18cm×25cm）
凱特‧巴伯和約翰‧巴伯（Kate and John Barber）收藏

藝用人體結構繪畫教學

描繪人體結構必備工具書！教你如何塑造頭像與人體的最佳指南；人體攝影與素描實例交互對照，詳細解說人體肌理結構。以繪畫解剖學解析大師作品，幫助您培養犀利觀察能力，充分掌握人體造型重點。
作者：胡國強
頁數：288 / 定價：440元
出版日期：2012年7月

人物姿態描繪完全手冊

精確的人物姿態描繪，是決定漫畫與動漫小説作品良窳的關鍵要素。本書提供內容完整詳實、解説清晰易懂的人物描繪技巧，以及精采的漫畫圖稿範例，希望藉此激發漫畫創作者的靈感，提昇人物姿態描繪的能力。
作者：Daniel Cooney
譯者：朱炳樹
頁數：192 / 定價：560元
出版日期：2012年12月

構圖的藝術

世界上所有偉大的畫作都具有相同的特點，那就是：成功的構圖，本書提供了一系列通過證實的方法將繪畫過程中這個關鍵步驟的秘訣傳授給你，讓你無論何時都能在繪畫時設計出相當出色的構圖。
作者：伊恩・羅伯茨
譯者：孫惠卿、劉宏波 / 校審：吳仁評
頁數：144 / 定價：500元
出版日期：2012年11月

奇幻藝術繪畫技巧

這本實用的奇幻藝術繪畫指南，透過基本繪畫技巧的示範，教導讀者如何將想像力轉化為藝術作品、如何畫出奇幻世界中的人物與動物，是帶領讀者進入奇幻藝術世界的最佳參考書。
作者：Socar Myles
譯者：Coral Yee / 校審：吳仁評
頁數：128 / 定價：520元
出版日期：2012年12月

人體與動物結構

引導讀者快速描繪人體與動物結構和輪廓的簡易方法。掌握刻畫人體細部與組合成形的技巧；傳授繪製動物身體比例、姿勢、骨骼和肌肉的要訣，並有國際級專業畫家講授繪製人體、動物的必備技巧。
編者：Claire Howlett
譯者：許晶・劉劍 / 校審：林敏智
頁數：112 / 定價：420元
出版日期：2012年4月

繪畫探索入門：花卉素描

指引觀察植物與花卉的奇妙構造和造形之美，大方公開能增進描繪能力之實用訣竅，涵蓋所有常見的素描媒材—鉛筆、炭筆、炭精、蠟筆、粉彩、墨水與水彩等。附有清晰的彩色示範圖、按部就班詳細解説所有步驟。
作者：Margaret stevens
譯者：羅之維 / 校審：周彥瑋
頁數：128 (16開) / 定價：360元
出版日期：2012年10月

動物素描

本書中作者通過43個循序漸進的練習和實例示範，教導讀者如何快速掌握大、小型動物的神態與身體結構、指點素描的技法與訣竅，附書家速寫草圖示範，幫助熱愛動物素描的畫家創作出栩栩如生的作品。
作者：道格・林德斯特蘭
譯者：劉靜 / 校審：林雅倫
頁數：144 / 定價：390元
出版日期：2012年11月

繪畫探索入門：人體素描

全書搭配圖例示範，解説清晰，教導讀者快速掌握人體特徵與情緒，傳授如何解析人體與局部細節之秘訣，進而描繪出充滿生命力的人體素描作品。
作者：Diana Constance
譯者：唐郁婷、羅之維
頁數：128 (16開) / 定價：360
出版日期：2012年10月

人物水彩畫藝術

介紹人物水彩畫的歷史淵源、作畫特點及創作類型等相關理論，將複雜的人體結構、面部特徵分解剖析，並推介多種人物水彩畫的材料技法、表現方法及步驟要領，兼具系統性與創新性，便於學生靈活掌握。
作者：馮信群、許晶
頁數：172 / 定價：420元
出版日期：2012年5月

繪畫探索入門：花卉彩繪

指導觀察植物與花卉的奇妙構造和造形之美，傳授有關室內與戶外寫生的構圖訣竅，指導如何選擇顏色與基本配色原理。清晰的色彩示範圖詳細解説所有技法實務。
作者：Elisabeth Harden
譯者：周彥瑋
頁數：128 / 定價：460元
出版日期：2012年7月

繪畫探索入門：人像彩繪

本書囊括實用且簡易的技法、教導如何掌握透視前縮法、比例等原則，並徹底瞭解光影效果；附有詳細的分解示範圖例，是彩繪人像初學者與進階者不可或缺的實用技法寶典。
作者：Rosalind Cuthbert
譯者：林雅倫
校審：王志誠
頁數：128 / 定價：460元
出版日期：2012年7月

繪畫探索入門：靜物彩繪

指導讀者依據需求，選擇最適切的媒材與工具；深入淺出地解釋透視、光線與構圖等各種理論實際應用；以精美的圖例與清晰的分解説明文，按部就班地示範每一個步驟，是一本圖文並茂、理論與實務相輔相成的工具書。
作者：Peter Graham
譯者：吳以平 / 校審：顧何忠
頁數：128 / 定價：460元
出版日期：2012年7月

描繪人體結構必備工具書！
教你如何塑造頭像與人體的**最佳指南**！

藝用**人體結構**繪畫教學

ARTISTIC STUDIES
OF THE HUMAN BODY

胡國強 著

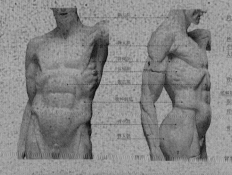

人體攝影與素描實例交互對照，
詳細解說人體肌理結構。
以繪畫解剖學解析大師作品，
幫助您培養犀利觀察能力、
充分掌握人體造型重點。

新一代圖書有限公司

菊8高級雪銅紙印刷
全書厚288頁 定價NT440

國家圖書館出版品預行編目資料

風景水彩畫技法 / 凱瑟林.吉爾(Catherine Gill), 貝絲.敏
思(Beth Means)著；劉靜譯. -- 初版. -- 新北市：新一
代圖書, 2016.03
　面；　公分. -- (西方經典美術技法叢書)
譯自：Powerful watercolor landscapes
ISBN 978-986-6142-70-3(平裝)

1.水彩畫 2.風景畫 3.繪畫技法

948.4　　　　　　　　　　　　104028961

風景水彩畫技法

作　　　者：凱瑟琳· 吉爾、貝絲· 敏思（Catherine Gill with Beth Means）

譯　　　者：劉　靜

發 行 人：顏士傑

校　　　審：鄭伊璟

編輯顧問：林行健

資深顧問：陳寬祐

資深顧問：朱炳樹

出 版 者：新一代圖書有限公司

　　　　　新北市中和區中正路908號B1

　　　　　電話：(02)2226-3121

　　　　　傳真：(02)2226-3123

經 銷 商：北星文化事業有限公司

　　　　　新北市永和區中正路456號B1

　　　　　電話：(02)2922-9000

　　　　　傳真：(02)2922-9041

印　　　刷：五洲彩色製版印刷股份有限公司

郵政劃撥：50078231新一代圖書有限公司

定價：480元